畫是想出來畫
想是畫出來的

Painting is from thinking, and thinking is from painting
Hsiao, Jen-cheng's biography and archive

蕭 仁 徵 傳 記 暨 檔 案 彙 編

目次

資深藝術家蕭仁徵
在戰後臺灣美術現代畫運動中的「在地現代化」—代序

■ 廖新田 國立歷史博物館館長

　　認識蕭仁徵（1925-）前輩，我的內心有一份深深的虧欠。史博館需要閉館整建好幾年之際，接獲蕭老師來電，表明已審查通過展覽申請。他因為年事已高，表示是否能儘早安排展覽以完成心願。我們類似這樣的案子已累積達三四十位，即使將他放在第一位也要幾年之後的事，實在是緩不濟急。我即刻帶領史博館一行人前往基隆蕭宅拜訪，了解狀況。蕭老師精神仍奕奕，對藝術充滿創作的熱情。夫人詹碧琴（1944-）女士其實是水墨大師傅狷夫的少數女弟子之一。伉儷相互扶持，傳為藝壇佳話。我也曾安排兩人在廣播電臺節目《寶島美術館》暢談一生藝事，溫馨滿滿，讓人動容。

　　那一次見面才知道蕭老師的現代水墨之路和我所熟悉的臺灣水墨現代化之路有些許差異。和許多異鄉客一樣，蕭先生在國共內戰時期渡海來臺，歷盡千辛萬苦在臺灣落地生根，溫飽之餘卻不忘心中的藝術大夢。藉由參酌少許的外來雜誌，他開始自行摸索現代水墨之路。殊途同歸，蕭老師和在學院受教育的劉國松等人遙相呼應60年代臺灣現代中國畫運動。這是臺灣藝術發展中勇敢而輝煌的年代，他則是在地現代化的最佳藝術典範。

　　蕭老和臺灣藝壇、特別是史博館的緣分很早。1960年，第一屆長風畫展參展者為趙淑敏、蕭仁徵、鄭世鈺、祝頌康、吳兆賢、蔡崇武、張熾昌、吳鼎藩等八位。1961年史博館徵集作品，他的兩張水彩畫《災難》、《哀鳴》和劉國松的《昨天》、《橫看成嶺側成峰》、《枯籐老樹昏鴉》，胡奇、韓湘寧、顧福生各四件油畫，陳庭詩、李錫奇各三件版畫一起被選送參加第六屆巴西聖保羅雙年展。[1] 1972年中華民國水墨畫會會員作品水墨畫聯展於史博館國家畫廊舉行，參展者有文霽、李重重、周綠雲、徐術修，馮鍾睿、葉港、楊宗漢、劉墉、司得尢弱、李川、孫瑛、陳大川、黃惠貞、楚山青、劉國松和蕭仁徵。

[1] 林惺嶽〈臺灣美術運動史〉（《雄獅美術》月刊169期，1985年3月）載入這項資料。

可見，他相當活躍於當時的藝術活動。1973年臺灣水彩畫會會員名單中有他的名字，十人聯合畫展（文霽、曲本樂、李重重、孫瑛、徐術修、馮鍾睿、黃惠貞、楊先民、楚山青、蕭仁徵）他是其中一位，也是在國家畫廊展出。隔年，他和王藍、何懷碩、舒曾祉、席德進、高山嵐、張杰、藍清輝、劉其偉、龍思良一起在省立博物館（今國立臺灣博物館）舉行水彩聯展。這一年，雄獅公司舉辦秋季徵畫比賽，他是評審老師之一（與叢樹鴻、劉復宏、李義宏、李亮一、陳福助、王智勤、陶晴山同列）。也是這一年，水墨畫聯展在國立歷史博物館畫廊舉行，他和劉國松、文霽、王瑞琮、李重重、徐術修、陳大川、馮鍾睿、黃惠貞、葉港、楚山青、楊漢宗、劉墉、孫瑛一同展出。1975年，一位他的「藝術粉絲」，臺北縣的林義祥投書《雄獅美術》49期，注意到蕭仁徵特殊的水墨風格，希望能多多介紹他的作品：

> 我曾經在一次水墨畫聯展裏發現蕭仁徵的水墨畫，那樣寧靜的墨，那樣詩情的意境，那樣超脫的感覺，使我真正感到一股水墨的味道；不是傳統發霉的墨也不是現代人製造的怪異芳味的墨。這位曾經在歷史博物館開過個展、入選巴黎美展、聖保羅國際雙年展的水墨畫家，雄獅美術似乎未介紹過他的作品。我想或許出刊了香港水墨畫家作品之後，陸續的，我們可以詳盡介紹臺灣的水墨畫家。

好個「寧靜的墨」、「詩情的意境」、「超脫的感覺」，又好個「真正的一股水墨的味道」！短短幾行，道出了蕭先生現代水墨的風格走向。同時，這段簡評也透露出他的作品已嶄露於臺灣的藝壇。這年，中國水墨畫會十四人聯展也有他的身影（其他人是：徐述修、楊漢宗、楚山青、李重重、黃惠貞、唐葉港、龍思良、霽霓、李轂摩、陳大川、王瑞琮），又是在史博館展出！1978年，藝術家畫廊舉行會員聯展，他和朱為白、顧重光、林燕、文霽、楚戈、梁奕焚、安拙廬、

楊熾宏、江漢東、董振平、李文漢、席德進、吳學讓、陳庭詩、戴固、李錫奇、
艾曼達、吳昊共同展出。名家現代雕塑展也有蕭仁徵的出品，可見他可能也
做些立體作品。春之藝廊中國現代水墨畫展，有李重重、陳大川、黃惠貞、李
國讚、陳庭詩、葉港、徐術修、劉墉、文霽、劉國松、楚山青和他。1979年美國
在臺協會文化中心臺北處舉行其個展，在這個展覽之前也展過韓舞麟、周
于棟和陳朝寶的創作。1984年中國現代水墨畫學會慶祝雙十國慶六十人
聯展，他也是其中之一。[2] 1985年蕭仁徵遊美寫生畫展報導：

> 藝術家畫廊會員蕭仁徵，應美國在臺協會邀請，定十月四日至十二日
> 在該文化中心展出水彩寫生畫四十餘幅。蕭仁徵去夏赴美，從美西至
> 美東參觀藝術館，旅行寫生。他的作品曾在歐、亞各地重要美術館展
> 覽多次，並入選過巴黎、聖保羅、香港等國際雙年現代藝展。

積極參與臺灣藝壇活動，蕭仁徵已成為一位不可忽視的傑出創作者。1979
年，羅青在〈畫出時代的筆——談中國近代水墨繪畫〉將他歸類為「過渡期
第二代的畫家」[3]，這一代畫家的特色是：

> 第二代畫家的特色在他們的師承及與傳統的關係，不是那麼明顯，畫
> 風的來源非常複雜而又多樣性。這一點，可說是反映了工業社會個人
> 主義的特色，特別講求自由創新，在內容、技法、題材、構圖上，都有讓
> 人耳目一新的表現。他們對科技在二十世紀中國人生活中所扮演的角
> 色，也有相當的探討。通過繪畫記號的創造及組合，他們對時間與空
> 間在新時代裡所產生的新關係，也有興趣探索。(《雄獅美術》197期)

[2] 其他59位分別是文霽、王瑞琮、王榮武、王秀貴、牟崇松、李文漢、李可梅、李國讚、李沛、李重重、宋子芳、周介夫、
塗璨琳、邱錫勳、范伯洪、馬良宣、梁丹美、梁雲坡、梁丹丰、梁丹卉、梁奕焚、徐祥、徐術修、姜一涵、陳大川、陳庭
詩、陳輝、陳洪甄、陳明善、陳永慶、陳陽春、陳勤、章思統、戚維義、黃歌川、黃啟龍、黃惠貞、黃朝湖、曾培堯、張光
賓、曾舒白、張淑美、張明善、張長傑、張木養、楚戈、楚山青、趙松筠、葉港、楊興生、楊鄂西、鄭善禧、焦聿清、劉淵
臨、龍思良、謝以文、謝文昌、羅青、蔡日興。

[3] 余承堯、高一峰、王紀千、方召麐、趙春翔、劉侖、趙二呆、任博悟、吳冠中、崔子范、石魯、宗其香、程十髮、呂壽琨、
陳佩秋、陳其寬、黃永玉、劉伯鑾、周綠雲、曾幼荷、鄭善禧、亞明、劉國松、黃冑、張步、江兆申、張凭、郭大維、曾宓、
丁雄泉、蕭勤、周韶華、歐豪年、楚戈、袁運生、楊燕屏、楊光河、方濟眾、盧沉、王無邪、呂鐵州、林玉山、陳進、郭雪
湖、馬白水、程及、藍蔭鼎、王攀元、劉其偉、林之助、趙無極、王藍、席德進、陳庭詩、莊喆。蕭仁徵排在後面數來第
三位。

的確，他也自詡自己的創作是「新時代中的新關係」，這可以從他和王爾昌、文霽曾以「新國畫展」命名展覽名稱看出（1989年於黎明藝文中心）。夫唱婦隨，1992年賢伉儷於基隆市立文化中心舉行夫婦書畫聯展。1995年，二十一世紀現代水墨畫會成立，已屆從心之年的他也是四十位會員之一。[4]

　　以上有些過於細瑣的描述，無非是為證明蕭仁徵是臺灣現代水墨的耕耘前輩，深深鑲嵌在臺灣現代水墨的網絡之中，是我們珍貴的文化資產。過去的辛勤痕跡，吾輩豈可遺珠？回到開頭的虧欠，如何能稍稍彌補不能立刻展出的缺憾呢？史博館實踐了文化部重建臺灣藝術史的精神，因此我們先從建構蕭老前輩的檔案、文獻、作品整理開始並進行研究，於是有了這本書的源起。我們盼望很快有實體的展覽在史博館。

[4] 陳庭詩、黃光男、張俊傑、李祖原、李錫奇、陳庭詩、吳學讓、蕭仁徵、文霽、羅青、閻振瀛、黃朝湖、洪根深、羅芳、袁金塔、李重重、郭少宗、王素峰、白丰中、史東錦、李振明、呂坤和、吳清川、林俊彥、洪瓊蕊、胡寶林、倪再沁、張富峻、陳志宏、陳欽明、程代勒、葉宗和、葉怡均、趙占鰲、劉墉、劉平衡、劉國興、鐘俊雄、顧炳星、林俊彥。

Senior Artist HSIAO Jen-Cheng's "Local Modernization" in post-war Taiwan modern art movement

■ **Director of National Museum of History LIAO Hsin-Tien**

Becoming familiar with Mr. Hsiao Jen-Cheng (1925-) planted a deep feeling of debt in my heart toward him. When the National Museum of History had to be closed for several years for renovation, I received a call from Mr. Hsiao, indicating that his exhibition application had been approved. Being a man of advanced years, he hoped for a swift arrangement of his exhibition to fulfill his wishes. We had already accumulated thirty to forty similar cases; even if we prioritized his, it would be several years before the exhibition could actually take place. Together with the staff from the National Museum of History, I immediately arranged a visit to Mr. Hsiao's residence in Keelung to gain better knowledge of the situation. Mr. Hsiao, while advanced in physical years, is still energetic and full of passion toward artistic creation. His wife, Mrs. Chan Pi-Chin (1944-), is actually one of the few female disciples of Mr. Fu Jian-Fu, master of ink wash. The story of the couple supporting each other well has been praised thoroughly within the art world. I had also arranged for the couple to talk about their personal and artistic lives on the radio program *Formosa Art Museum* (《寶島美術館》), which created a heartwarming, touching experience for both the speakers and listeners.

Only from that meeting did I realize that Mr. Hsiao's experiences with modern ink wash painting were different than the modernization of Taiwan ink wash paintings that I was more familiar with. Similar to many foreigners, Mr. Hsiao crossed the strait to Taiwan during the Chinese Civil War. Although he spent a great amount of effort and time, as well as experienced many hardships while settling in Taiwan, he never forgot his grand dream of artistry. With reference from a few foreign magazines, he began to experiment with modern ink wash painting by himself. Mr. Hsiao, Mr. Liu Kuo-Song, who was educated in a college, and others echoed the modern art movement in Taiwan during the 1970s; while they took thoroughly different paths, they met the same goal. It was a brave and glorious era of artistic development in Taiwan, and he was the best artistic example for local modernization.

Mr. Hsiao's connection with the Taiwan art scene, especially the National Museum of History, started especially early. In 1960, the first exhibitors of the Changfeng Painting Exhibition were Chao Shu-Min, Hsiao Jen-Cheng, Cheng Shih-Yu, Chu Sung-Kang,

Wu Chao-Hsien, Tsai Chung-Wu, Chang Chi-Chang, and Wu Ding-Fan. In 1961, when the National Museum of History was collecting artworks, his two watercolor works–**Disaster** (《災難》) and **Wail** (《哀鳴》)–and Liu Kuo-Song's **Yesterday** (《昨天》), **Mountain Range from the Front, Peak from the Side** (《橫看成嶺側成峰》), and **Crows over Rugged Trees wreathed with Vines** (《枯籐老樹昏鴉》); Hu Chi, Han Hsiang-Ning, and Gu Fu-Sheng's four oil paintings each; and Cheng Ting-Shih and Li Shi-Chi's three prints each, were exhibited at the 6th **Sao Paulo Art Biennale**.[1] In 1972, Republic of China Ink Wash Painting Society Member Works Group Exhibition was held at the art gallery in the National Museum of History, in which exhibitors included Wen Chi, Lee Chung-Chung, Chou Lu-Yun, Hsu Shu-Hsiu, Feng Jui-Chung, Yeh Gang, Yang Tsung-Han, Liu Yung, Ssu-de Chi-Ruo, Lee Chuan, Sun Ying, Chen Da-Chuan, Huang Hui-Chen, Chu Shan-Ching, Liu Guo-Song, and Hsiao Jen-Cheng. It can be seen that he was quite active in participating in artistic activities during that time. He was on the Taiwan Watercolor Society member list in 1973, and he was one of the ten artists who participated in the group exhibition (along with Wen Chi, Chu Pen-Le, Lee Chung-Chung, Sun Ying, Hsu Shu-Hsiu, Feng Jui-Chung, Huang Hui-Chen, Yang Hsian-Ming, Chu Shan-Ching, Hsiao Jen-Cheng), which was also held at the gallery in the National Museum of History. In the following year, in collaboration with Wang Lan, Ho Huai-Shuo, Shu Tseng-Chih, His De-Chin, Kao Shan-Lan, Chang Chieh, Lan Ching-Hui, Liu Chi-Wui, and Lung Ssi-Liang, he held a watercolor group exhibition at the Provincial Museum (now the National Taiwan Museum). During this year, Lion Corporations held an autumn art competition, in which he was one of the judges (along with Tsung Shu-Hung, Liu Fu-Hung, Lee Yi-Hung, Lee Liang-Yi, Chen Fu-Chu, Wang Chih-Chin, Tao Ching-Shan). The ink wash painting group exhibition at the National Museum of History Art Gallery was also held in that year, with him and Liu Guo-Song, Wen Chi, Wang Jui-Tsung, Lee Chung-Chung, Hsu Shu-Hsiu, Chen Da-Chuan, Feng Chung-Jui, Huang Hui-Chen, Yeh Gang, Chu Shan-Ching, Yang Han-Tsung, Liu Yung, Sun Ying, together exhibiting their artworks. In 1975, Lin Yi-Hsiang, a "fan" of his artworks who lived in Taipei County, considered his ink wash painting style exceptionally unique and submitted a recommendation to include more of his works to the 49th issue of **Lion Art**:

[1] Information from Lin Hsin-yueh *"The History of Taiwan Art Movement"* (*Lion Art 169th issue, March 1985*)

I once found Mr. Hsiao Jen-Cheng's ink wash paintings in an ink wash painting group exhibition. A true smell of ink wafted from the tranquility of the ink, poetic imagery, and other-worldly mood exhibited from the paintings; not one reeking of traditional moldiness, nor one of weirdly artificial fragrance. The works of this artist, who held a solo exhibition at the National Museum of History, whose works were exhibited in both Biennale de Paris and Sao Paulo Art Biennale, seem to have yet been highlighted by Lion Art. I believe that, after publishing the works of Hong Kong ink wash painters, gradually, we could introduce more Taiwanese ink wash painters in more detail.

Here's to the "tranquility of the ink", "poetic imagery", and "other-worldly mood" exhibited from the paintings! Here's to "a true smell of ink"! He described the style of Mr. Hsiao's modern ink wash paintings in a few simple lines. At the same time, this short review showed that his artworks were already visible on the Taiwanese art scene. That year, he was seen, among Hsu Shu-Hsiu, Yang Han-Tsung, Chu Shan-Ching, Lee Chung-Chung, Huang Hui-Chen, Tang Yeh-Gang, Lung Ssi-Liang, Chi Ni, Lee Ku-Mo, Chen Da-Chuan, and Wang Jui-Tsung, in the China Painting Study Society 14-people group exhibition, again held at the National Museum of History. In 1978, the Artist Gallery held an exhibition for members. Together, he and Chu Wei-Bai, Gu Chong-Gu-ang, Lin Yan, Wen Chu, Chu Ke, Liang Yi-Fen, An Chuo-Lu, Yang Chi-Hong, Jiang Han-Dong, Dong Chen-Ping, Li Wen-Han, Shi De-Jin, Wu Hsueh-Rang, Chen Ting-Shih, Dai Ku, Li Shi-Chi, Amanda, and Wu Hao co-exhibited their artworks. The famous modern sculpture exhibition also includes Mr. Hsiao Jen-Cheng's works; apparently he creates three-dimensional works as well. His works were present among that of Lee Chung-Chung, Chen Da-Chuan, Huang Hui-Chen, Lee Kuo-Mo, Chen Ting-Shih, Yeh Gang, Hsu Shu-Hsiu, Liu Yung, Wen Chi, Liu Guo-Song, and Chu Shan-Ching in the Chinese *Modern Ink Wash Painting Exhibition* at the Spring Gallery.In 1979, the American Institute in Taiwan Taipei Cultural Center held his solo exhibition; before then, they also held solo exhibitions for the works of Han Wu-Lin,

Chou Yu-Dong, and Chen Chao-Bao. In 1984, in celebration of Double Tenth, the Chinese Painting Modern Study Society held a 60-person group exhibition, in which he was also an exhibitor.[2] During his Sketch Exhibition Tour in America, the newspapers wrote:

> *Hsiao Jen-Cheng, a member of the artist gallery, was invited by the American Institute in Taiwan to exhibit more than 40 watercolor sketches between October 4th to 12th at the Cultural Center. Hsiao Jen-Cheng traversed the United States during the summer, visiting art museums on the West and East Coast, and created sketches along the way. His works were exhibited multiple times in important museums in Europe and Asia, and have been exhibited in international biennales such as those in Paris, Sao Paulo, Hong Kong, etc.*

Actively participating in activities in the Taiwan art scene, Hsiao Jen-Cheng has become an outstanding creator who cannot be overlooked. In 1979, Luo Ching classified him as "a second-generation painter in the transitional period"[3] in ***The Pen for Drawing Eras – Discussing Modern Chinese Wash Ink Paintings*** (〈畫出時代的筆──談中國近代水墨繪畫〉). The characteristics of this generation of painters includes:

[2] The other 59 include Wen Chi, Wang Ruei-Tsung, Wang Rong-Wu, Wang Xiu-Gui, Mou Chung-Sung, Li Wen-Han, Lee Ke-Mei, Lee Kuo-Mo, Lee Pei, Lee Chung-Chung, Sung Tz-Fang, Zhou Jie-Fu, Tu Tsan-Lin, Qiu Xi-Xun, Fan Bo-Hong, Ma Liang-Xuan, Liang Dan-Mei, Liang Yun-Bo, Liang Dan-Feng, Liang Dan-Hui, Liang Yi-Fen, Hsu Hsiang, Hsu Shu-Hsiu, Jiang Yi-Han, Chen Da-Chuan, Cheng Ting-Shih, Chen Hui, Chen Hong-Zhen, Chen Ming-Shan, Chen Yong-Qing, Chen Yang-Chun, Chen Qin, Zhang Si-Tong, Chi Wei-Yi, Huang Ge-Chuan, Huang Chi-Lung, Huang Hui-Chen, Huang Chao-Hu, Tseng Pei-Yao, Zhang Guang-Bin, Tseng Shu-Bai, Chang Shu-Mei, Zhang Ming-Shan, Zhang Chang-Jie, Zhang Mu-Yang, Chu Ke, Chu Shan-Ching, Zhao Song-Yun, Yeh Gang, Yang Hsing-Sheng, Yang O-Hsi, Cheng Shan-Hsi, Jiao Yu-Qing, Liu Yuan-Lin, Lung Ssi-Liang, Hsieh Yi-Wen, Hsieh Wen-Chang, Luo Ching, Tsai Ri-Xing.

[3] Yu Cheng-Yao, Gao Yi-Fong, Wang Ji-Qian, Fang Zhao-Ling, Chao Chung-Hsiang, Liu Lun, Zhao Er-Dai, Ren Bo-Wu, Wu Guan-Zhong, Cui Zi-Fan, Shi Lu, Zong Qi-Xiang, Cheng Shi-Fa, Lui Shou-Kwan, Chen Pei-Qiu, Chen Chi-Kwan, Huang Yong-Yu, Liu Bo-Luan, Chou Lu-Yun, Tseng You-He, Cheng Shan-Hsi, Ya Ming, Liu Kuo-Song, Huang Zhou, Zhang Bu, Chiang Chao-Shen, Zhang Ping, Guo Da-Wei, Tseng Fu, Ding Xiong-Quan, Xiao Chin, Chou Shao-Hua, Ou Hao-Nian, Chu Ke, Yuan Yun-Sheng, Yang Yan-Ping, Yang Guang-He, Fang Ji-Quan, Lu Chen, Wang Wu-Xie, Lu Tie-Zhou, Lin Yu-Shan, Chen Jin, Guo Xue-Hu, Ma Pai-Sui, Chen Chi, Ran In-Ting, Wang Pan-Yuan, Liu Chi-Wai, Lin Zhi-Zhu, Zao Wou-Ki, Wang Lan, Shiy De-Jinn, Chen Ting-Shih, Chuang Che.
Hsiao Jen-Cheng is positioned at third to the last.

The characteristics of the second generation of painters are not so obvious in their inheritance and relationship with tradition; the origins of their artistic styles are complex and diverse. This can be said to reflect the properties of individualism in an industrial society, with a special emphasis on freedom and innovation, and demonstrate uniqueness in content, technique, theme, and composition. They also discuss the character technology plays in the life of a Chinese in the 20th century. Through the creation and combination of symbols in painting, they discover, and are interested in discovering, new relationships between time and space in the new era (Lion Art, 197th issue).

Indeed, he, himself, has claimed that his creations are "new relationships in the new era", this can be seen from the name of the exhibition he held with Wang Erh-Chang and Wen Chi–**New Chinese Painting Exhibition** (in 1989 at the Lee-Ming Arts and Cultural Center). In 1992, the harmonious couple held a joint painting and calligraphy exhibition at the Cultural Center in Keelung. In 1995, the 21st Century Modern Ink Wash Painting Society was established, and he, now a man of 70 years, was one of the 40 members.[4]

[4] Chen Ting-Shih, Huang Guang-Nan, Zhang Jun-Jie, Lee Chu-Yuan, Lee Shi-Chi, Chen Ting-Shih, Wu Hsueh-Jang, Hsiao Jen-Cheng, Wen Chi, Luo Qing, Yen Chen-Ying, Huang Chao-Hu, Hung Ken-Shen, Lo Fong, Yuan Jin-Ta, Lee Chung-Chung, Kuo Shao Tsung, Wang Su-Feng, Pai Feng-Zhong, Shih Tung-Chin, Lee Cheng-Ming, Lu Kun-Ho, Wu Qing-Chuan, Lin Chun-Yen, Hung Chiung-Jui, Hu Bao-Lin, Ni Zai-Qin, Chang Fu-Chun, Chen Chih-Hong, Chen Chin-Ming, Cheng Dai-Le, Ye Zong-He, Ye Yi-Jun, Chao Chan-Ao, Liu Yong, Liu Ping-Heng, Liu Guo-Xing, Chung Chun-Hsiung, Gu Bing-Xing, Lin Chun-Yen.

According to the descriptions and details above, while seemingly trivial, are proof that Mr. Hsiao Jen-Cheng is an important predecessor of Taiwanese modern ink wash painting, a precious cultural possession. How can we possibly forget the traces of hard work of the past generations? Referring back to the feeling of debt at the beginning, how do we make up for the regret for not being able to immediately hold an exhibition? The National Museum of History practices the goal of the Ministry of Culture in reconstructing Taiwanese art history, thus we start from the construction, organization, and research of Mr. Hsiao's archives, documents, and art works, and so this is the origin of this book. We look forward to seeing a physical exhibition held at the National Museum of History soon.

Hsin Tien Liao

臺灣抽象水墨先行者：蕭仁徵

■ 蕭瓊瑞

　　在臺灣抽象繪畫的探討上，蕭仁徵(1925-)是一位頗具代表性的先行者。早在1953年前後，他便開始進行一些初步的抽象創作嘗試；1959年，以草書抽象的《森林之舞》，入選臺灣全省美展；同年，又以半抽象的《雨中樹》，入選巴黎國際青年藝術雙年展。1960年代之後，抽象水墨創作興起，蕭仁徵創作的重心也由水彩轉入水墨，成為這波風潮中站在時代前端的重要藝術家。

　　1950年代末期、1960年代初期，是臺灣開始進入「現代繪畫運動」的狂飆階段，抽象繪畫的問題，逐漸成為當時畫壇論戰的焦點。蕭仁徵身體力行，1960年即以抽象水墨《春》、《夏》兩作入選香港現代文學美術協會主辦的第一屆香港國際繪畫沙龍展；當地藝評家在《香港時報》上大力讚賞。隔年(1961)，蕭仁徵再以墨彩抽象創作《災難》、《哀鳴》入選聖保羅國際藝術雙年展。

　　90年代，是蕭仁徵抽象水墨創作的成熟期，整個作品的氣勢大為開闊，尺幅也明顯擴大，1993年的《山水魂》，正是最具代表性的力作。這件作品全長270公分、高180公分，以連幅方式，抽象的筆法，採紅黑兩個主色，表現出山河壯闊、氣象萬千的視覺震撼。隔年，該作參展位在臺中的臺灣省立美術館(今國立臺灣美術館)舉辦的「兩岸三地現代中國水墨畫展暨學術研討會」，即被館方收藏。

2000年後，蕭仁徵的作品色彩突然整個地豐富、優美了起來。可能是由於兩岸的解凍交流，蕭仁徵的作品多次回到中國大陸展出，心情的愉悅，與祖國山水的激盪，蕭仁徵的水墨創作，大有一種「百花齊放、萬音齊鳴」的喜悅；2000年的《四季頌》可為代表。

　　新世紀的創作特別是以色彩取勝，加上水的意趣的逐漸加強，墨韻與色彩微妙互動，成為一種充滿喜悅與生命滿足感的新穎風格。這些作品，可視為中國文人胸懷的溫潤再現，也是現代水墨在戰後臺灣頗為別緻、突出的美麗樂章。

The Taiwanese Pioneer of Abstract Ink Wash Paintings: Hsiao Jen-Cheng

■ **Professor Hsiao, Chong-ray**

Hsiao Jen-Cheng (1925-) is a representative pioneer within Taiwanese abstract painters. In 1953, he had already attempted creating abstract pieces of artwork; in 1959, his *Forest Dance*(《森林之舞》)–a Chinese cursive script calligraphy piece–was exhibited in the Taiwan National Art Exhibition. In the same year, *Tree in the Rain* (《雨中樹》), a semi-abstract piece, was exhibited at the Biennale de Paris. After the 1960s gave rise to abstract ink wash artwork, Hsiao transferred his creative focus from watercolor to ink wash, firmly occupying a space as a crucial pioneer at the forefront of artistic trends.

During the late 1950s to early 1960s, Taiwan's modern art movement started gaining rapid attention, and abstract art gradually became the focus of debate within the art world. Hsiao personally took part in this stylistic shift: in 1960, his two abstract ink wash paintings, *Spring* (《春》) and *Summer* (《夏》), were exhibited at the *1ˢᵗ Hong Kong International Salon of Paintings*, which was held by the MODERN LITERATURE AND ART ASSOCIATION, HONG KONG, and he received strong praise for his work from local art critics in the *Hong Kong Times*. In the following year, 1961, two of Hsiao's abstract ink wash works–*Disaster* (《災難》) and *Groaning* (《哀鳴》)–received recognition and were exhibited at the *Sao Paulo Art Biennale*.

In the 1990s, Hsiao's abstract ink wash creations matured greatly, with his artworks becoming more majestic in both scale and aura. *Soul of The Landscape*(《山水魂》), finished in 1993, serves as the best representative example of his growth. 270 centimeters in length and 180 centimeters in height, Hsiao creates a continuous frame with abstract brushwork, using mainly black and red to depict the magnificent, grand nature of mountains and rivers. In the following year, this piece was exhibited at the Exhibition of Contemporary Cross-Strait Ink Paintings &Symposium On Modern Chinese Ink Painting held by the Taiwan Provincial Museum of Art (now the National Taiwan Museum of Fine Arts), and it has since then been included in the museum's fine arts collection.

After 2000, Hsiao's artworks suddenly became richer in color, bringing a newfound, graceful beauty to his works. Perhaps this was due to the thaw in communication between the two sides of the strait, allowing Hsiao's works to once again be exhibited in China. The exhilaration of returning to one's home country, in addition to the beauty of China's natural landscape, inspired Hsiao and generated a vibrant, passionate feeling in his works, with *Four Seasons Praise*(《四季頌》)–completed in 2000–as one of the more representative pieces.

In the new century, artworks acquire public interest through unique color schemes; thus, coupled with gradually-growing interest in the subtle interactions between ink and color in painting, a style abundant with joy and a sense of fulfillment towards life was generated. These works can be regarded as a gentle reproduction of the Chinese literati's minds, as well as a unique, beautiful and prominent movement in modern ink wash painting development during post-war Taiwan.

Hsiao, Chong-ray

專文

抽象的抒情：蕭仁徵的繪畫觀

■ 邱琳婷
文化部重建臺灣藝術史計畫專案辦公室執行秘書

起初這世界曾是新鮮的。人一開口說話就如詩詠。為外界事物命名每成靈感；妙喻奇譬脫口而出，如自然從感官流露出來的東西[1]。

C. Day Lewis(1904-1972), The Poetic Image

一、前言

1950年代的臺灣畫壇，興起了一股水墨現代化的浪潮，「五月畫會」和「東方畫會」即是大家所熟知的代表。影響這兩個畫會的李仲生，他對「現代繪畫」的思考，則將中國國劇、書法、金石等創作特徵，與西方達達派以後的前衛繪畫相比擬。[2]「五月畫會」的劉國松，受到其啟發所創作的抽象水墨，即明顯地承載著中國文藝的抒情傳統之特質。

相較於學院派的畫家而言，自學出身的蕭仁徵，於此時期所創作的抽象畫，則提供我們一個更直接且樸實的視角，思考藝術創作中抒情傳統之源頭。換句話說，蕭仁徵如何透過自己的生活經驗進行創作，或可讓我們更直接地回探人與景物相遇之初的感動與紀錄。

二、風景中的詩意

蕭仁徵1958年所繪的《雨中樹》(圖1)，曾於1959年入選法國巴黎國際雙年展，並於當地展出。他回憶創作此畫時提到：

畫之前呢，也許可以有一種想法、觀察，我畫這張畫的時候，我是坐在那邊，面對著風景，仔細觀察下雨中的樹，並逐漸有了感覺和想法。就是說，我怎麼樣把面前的風景，能變成不一樣，而且還需要有一種詩意的感覺。有這樣想法後，才會有那樣的描繪，也才會有那樣的感覺。[3]

[1] C. Day Lewis, The Poetic Image, 轉引自陳世驤作、王靖獻譯，〈原興：兼論中國文學特質〉，《中國文化研究所學報》，第3卷第1期(1970.9)，頁151。

[2] 邱琳婷，《臺灣美術史》(台北：五南出版社，2019，三刷)，頁355。

[3] 摘錄自2020.6.11訪談紀錄。

這件作品，以線條及塊面所組成的構圖元素，雖與西方畫家蒙德里安（*Piet Cornelies Mondrian'* 1872-1944）1911年的《**灰色的樹**》(圖2)近似，但兩人賦予線條與塊面的質感，卻顯得十分迥異。不同於蒙德里安以「精簡」的原則，不斷消除畫家認為畫面上多餘存在的線條，進而達到純粹化的「抽象」特質；蕭仁徵的《**雨中樹**》則以姿態各異的線條與濃淡相間的色調，流淌出一股「詩意」的氛圍。畫面中時而連續、時而間斷的點與線，不禁令人聯想起唐代詩人白居易《**琵琶行**》中的一段詩句：

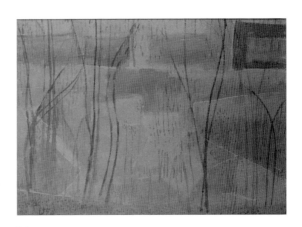

圖1
蕭仁徵，《**雨中樹**》，水彩，1958。
圖片提供：國立臺灣美術館

大絃嘈嘈如急雨，小絃切切如私語。
嘈嘈切切錯雜彈，大珠小珠落玉盤。

蕭仁徵雖然沒有明言畫面中構圖元素的所指為何？但在將此畫與白居易此詩相對照之後，我們卻發現「詩」與「畫」之間驚人的吻合；即《**雨中樹**》中似樹幹的線條宛如嘈嘈

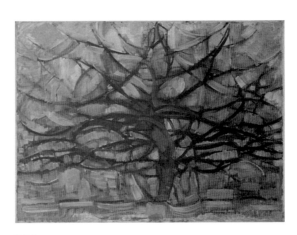

圖2
Piet Mondrian，*Gray Tree*，油畫，1911。
Access from: www.gemeentemuseum.nl：
Home：Info：Pic, Public Domain

的大絃，而畫中的短線則似切切的小絃，兩者共同演譯出「嘈嘈切切錯雜彈，大珠小珠落玉盤」的印象。此作可視為現代抽象畫，如何反映抒情傳統的一個佳例。

再者，《詩經》中運用的「興」（起興），可說是抒情傳統最早的創作方法。陳世驤考證「興」的字源時，提出此字在甲骨文中的象形意義，乃是指「四手合托一物」之象；而在鐘鼎文裡，因增加了「口」之故，而延申有「群眾舉物發聲」；若再強調了「旋轉」現象，則逐漸發展為「群眾不僅平舉一物，尚能旋游」的「舞蛹」之意。換句話說，陳世驤總結道：「『興』乃是初民合群舉物旋游時所發出的聲音，帶著神采飛逸，共同舉起一件物體而旋轉。」[4] 此段對《詩經》原始創作情感的探求，乃是為了揭示紀錄各地生活經驗的《詩經・國風》，所流露出的個人情感，實反映出「抒情詩」的真義。[5]　而蕭仁徵以簡筆速寫三名舞者旋轉姿態的小品

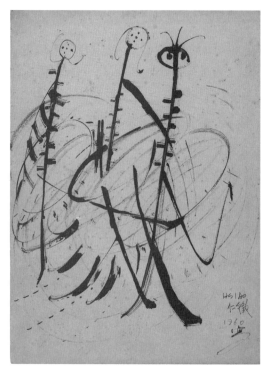

圖3
蕭仁徵，《三個舞者》，速寫素描，1960。
圖片拍攝：鄭宜昀

《三個舞者》（圖3），則清楚地以圖像闡釋「興」的思維。

蕭仁徵曾提到自己對於現代繪畫的吸收，主要來自1950、60年代，他逛台北書店（三省書店、鴻儒堂等）或書報攤所販賣的畫冊和雜誌，得到的靈感。[6] 因此，蕭仁徵1960年所繪《三個舞者》一作，令筆者不禁想起包浩斯史雷梅爾（Oskar Schlemmer，1888-1943）的作品《三人芭蕾》（圖4）。該畫的創作者如此闡釋：「舞碼的概念源自於三和弦＝三音調的和弦，這齣芭蕾是三的舞蹈。它由三名舞者演出，分成三部分，每一部分都由一個不同的顏色主導：黃色、粉紅色和黑色，每個顏色都會誘發不同的情緒，從幽默進展到嚴肅。」[7]

4　陳世驤，前引文，頁144–145。
5　同前註，頁145。
6　摘錄自2020.6.11訪談紀錄。
7　Frances Ambler著，吳莉君譯，《包浩斯關鍵故事100》（台北：原點出版，2019），頁199。

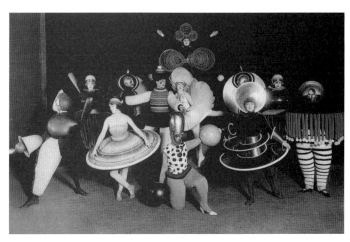

圖4
1926年「三人芭蕾」在柏林演出時所拍攝的服裝照片。
圖片提供：原點出版《包浩斯關鍵故事100》，頁198。

三、直覺性的創造

不受學院技巧與師承束縛的蕭仁徵，如此自剖其創作歷程：

我回憶自己繪製作品的過程，這也不是說胸有成竹，或有一個模樣，完全不是！只有一個想法，就是要表現某一種畫的一個想法，或將一個人物的樣子畫出來，這是第一個。第二個呢，就是我不知道要畫什麼，但是我畫筆一下去，兩、三筆以後，我就知道我要畫什麼，這是我做抽象畫的一個性格。[8]

從這段自述可知，蕭仁徵對於視覺之美的追求，乃是在創作的過程中逐漸完成的。一般論及美與藝術的相關著作，主要圍繞在人類對於美和藝術的感應，也即是所謂的「美感經驗」。而此種用來形容「無以名之的種種心情、經驗以及對藝術和美的情緒感應」，也往往與美的認知（cognitio aesthetica）、凝神專注（concentration）、著迷（enchantment）、靈魂的內感（sensus animi）等概念有關。[9]高友工在談論「美感經驗」時，曾提出「直覺性的創造」一詞，用來說明擴展經驗與感受的方式。他如此解釋：

[8] 摘錄自2020.6.11訪談紀錄。
[9] Wtadystaw Tatarkiewicz著，劉文潭譯，《西洋六大學理念史》（台北：聯經出版社，1989），頁383-390。

「⋯創作過程常被視為一個美感經驗的起點。這也可以說對這些創造者,技巧問題已不再干擾他們的創造活動,而這活動自可溶入一個經驗內省的過程中。⋯對他們來說,也可以說這整個美感經驗即是一種生活經驗,反映了生命活動的真諦。創造的目的不是在藝術,而是在其經驗本身⋯」[10]

的確,蕭仁徵的創作觀,清楚地反映了「美感經驗即是一種生活經驗」。1961年的《哀鳴》(圖5),即是紀錄一段蕭仁徵難忘的生活經驗。他回憶到:

> 我服務的學校有一年遇到颱風,有隻鴿子飛到學校裡,我有一個學生看到了,他跟我說,於是我買了籠子,將牠放在裡面,每次下課的時候,我就看一看這隻鴿子。有時我想讓牠活動一下,就將教室窗子都關起來,但牠都站著不飛,只是伸伸翅膀。有一天,有一個朋友來了,他說老師你這鴿子關太久了,或許可以讓牠自由。他的話提醒了我,我就把牠放出來,鴿子飛到旁邊,停在那裡展開翅膀,後來有一群鴿子從屋頂經過,牠也就跟著飛起來,但那群鴿子飛得太急了,第二天,我學生說鴿子已死掉了,⋯那隻鴿子已經不在了,但我每一次下課回來,心裡面總會想到這隻鴿子,鴿子死掉了,心裡面也不快樂,於是產生這一張,半抽象的。[11]

至於1959年的《飢餓者》(圖6)一作,則是蕭仁徵對生活周遭所見流浪漢的描繪:

圖5
蕭仁徵,《哀鳴》,彩墨,1961。
圖片拍攝:鄭宜昀

> ⋯事前也可能沒有什麼想法,畫的過程才出現一種想法,它叫《飢餓者》。這就好像是一個窮苦的人沒有飯吃,如流浪漢,或無家可歸的人,而且居無定所,住的地方也沒有。我想以一個病人的樣子來建構這街頭全無生意的感覺。[12]

其實,這件看似靜物畫(西瓜)的作品,若非參照畫家的講解,很難將其與人物畫聯想在一起。蕭仁徵從「食物」(如其所言「這就好像是一個窮苦的人沒有飯吃」)到「人物」(如他說「以一個病人的樣子來建構這街頭全無生意的感覺」)的思維過程,透露出他對弱勢者基本生活需求匱乏的感觸。

[10] 高友工,《中國美典與文學研究論集》(台北:國立臺灣大學,2011),頁48。
[11] 邱琳婷主訪、鄭宜昀整理,〈蕭仁徵訪問稿〉,2020.6.11。
[12] 同前註。

圖6
蕭仁徵,《飢餓者》,水彩,1959。
圖片拍攝:鄭宜昀

　　再者,1965年的《賽犬》(圖7),描繪的是一場親眼所見的賽事。蕭仁徵
如此道:

> 這是我在學校服務時,我的班級在二樓,朝著外面大操場看基隆市的大操場,有一
> 年臺灣有賽犬到我們基隆這邊來比賽,剛好在我辦公室窗戶外面,我就把這情境畫
> 出來。我喜歡這個筆的線條。...它有一種快速跑步的感覺。[13]

圖7:蕭仁徵,《賽犬》,水彩,1965。
圖片拍攝:鄭宜昀

[13] 同前註。

此作中，可以看到蕭仁徵從「具象」轉向「抽象」的線條表現。如我在訪談中所言，「這感覺有點像遠山，可是近看它又像在奔跑的公鹿」；[14] 此部份以快速的筆觸，率性地勾勒而成、介於「具象」與「抽象」之間的遠景，使得整幅作品的構圖予人細膩且與眾不同的調性。

四、小結

最後，我想以1961年沈從文在＜抽象的抒情＞中所言「惟轉化為文字，為形象，為音符，為節奏，可望將生命某一種形式，某一種狀態，凝固下來」這一段話，作為蕭仁徵創作觀的結語。的確，不論是文學或繪畫，皆是人類欲以藝術美的形式，為這個「有情」的世界，留下自己曾經駐足過的吉光片羽。[15] 蕭仁徵的畫作，亦在大時代的洪流中，讓我們瞥見他以「質樸之心」所闡釋的有情世界。

14 同前註。
15 王德威，＜「有情」的歷史—抒情傳統與中國文學現代性＞，《中國文哲研究集刊》第33期（2008.9），頁80。

生平傳記與
藝術風格概述

一｜個人生平｜

　　蕭仁徵，1925年5月28日出生於陝西省周至縣九峰鄉懷道村黃家堡（今陝西省西安市鄠邑區蔣村鎮懷道村黃家堡），父蕭伯正、母范氏[1]。

　　他幼時就表現出對美術之高度興趣，尤其喜歡以泥土、磚塊等來塑造人物、鳥蟲和動物等。七歲時（1932年）曾隨母親探望同村員姓人家，因對其壁上所掛書畫留下深刻印象，回家試作《梅花喜鵲圖》，而得家中長輩之讚賞。入私塾就讀時，常見員濟博先生作畫而其受影響，爾後於「祖庵鎮高級中心小學」就讀時得鞏育勤先生教導，始初立美術書畫之基礎。[2]

　　十八歲時（1943年），他考入「私立武成初級中學」，並於美術課透過臨摹以習畫。這段時間因家境清寒，他曾一度輟學在家，並協助農務工作以維持家計，但不論生活如何忙碌，蕭仁徵從不間斷對美術的學習，父親亦經常利用農暇，親自指導其以書法習字，惟當時因正逢中國對日抗戰期間，人民普遍生活艱苦，蕭家也需在生活偶有結餘時，才有錢買紙張，故其父只好以毛筆沾水之方式，教導他在炕坯上練字。透過這樣的學習，不僅為蕭仁徵的書法打下了厚實基礎，也促使他日後繪畫風格更增添了幾許寫意情懷。[3]

　　十九歲時（1944年），他有感於國難當前，志願從軍前往雲南省曲靖市接受軍事訓練，加入了對日抗戰的行列。在部隊期間，蕭仁徵仍然把握機會，不間斷的磨練自身之美術技巧，並藉由繪畫人物、馬匹的鉛筆素描，紀錄著軍旅生活與戰爭下之各種悲歡離合。二十歲時（1945年），中國對日抗戰勝利，他隨軍前往遼寧省，並重返校園，再度獲得學習的機會。二十一歲時（1946年）復學就讀「國防部預備幹部局特設長春青年中學」，在美術課程中正式接觸西畫、國畫，並維持著「白天上課，夜晚作畫」的規律作息，假日時則常前往長春市「文英畫社」學習素描。一年後（1947年），轉讀「國防部預備幹部局特設嘉興青年中學」，並經常於假日前往西湖等地寫生。[4]

[1] 蕭仁徵，《蕭仁徵畫集》（基隆：基隆市立文化中心，1997），頁192
[2] 同前註，頁192
[3] 2020.8.20、2020.9.17訪談（蕭仁徵基隆市七堵區家中）
[4] 同前註

二十四歲時（1949年），蕭仁徵隨國民政府之軍隊來臺灣，先在臺北市大稻埕（今迪化街一帶）居住，並每天看報紙找工作，當時臺灣時局不佳，他為求溫飽，也曾短暫擔任過工友。這段期間他一度窮困潦倒，甚至數日未曾進食，而不得不將家鄉帶來的書－老舍著《趙子曰》轉賣以換取餐費，嗣後陸續應徵到之工作多為畫社及廣告設計公司（今臺北市漢口街、中華路一帶），雖然收入狀況依舊不太理想，但他仍在「中國美術協會」美術研究班，向陳定山、朱德群、黃榮燦等學習中、西畫，持續為自己的理想努力。直到二十七歲那年（1952年），他以「胃乳」設計圖稿應徵到當時全臺灣最具規模的「世界廣告工程行」之設計師一職，生活始漸趨穩定。[5]

對蕭仁徵而言，廣告設計的工作雖可發揮其美術長才，但因為係屬「應用美術」之領域，和他認知的「純粹美術」並非同一層次，故一直對此方面之工作較無熱誠。他曾在來臺灣不久時（1950年）曾報考「臺灣省國民學校專科（美術科）教員試驗」，因為就當時之局勢而言，教師的工作相較穩定，尤其在學校工作有周休日跟寒、暑假可運用，讓他有更多時間能進行藝術之相關創作。1953年，蕭仁徵因為友人的提醒，他確認了當初之教員試驗已檢定及格，自此開始陸續於基隆市多所國民小學、國民中學、「臺灣省立高級商工職業學校」、「臺灣省立花蓮師範專科學校」等校擔任教職，直至退休，迄今已九十五歲（2020年），仍創作不倦。[6]

蕭仁徵於學校任教後，開始發揮其創作能量，並陸續參加了國內外各項指標性之美術展覽會，包括：1953年「臺灣省教員美術展覽會」（入選）；1957年第四屆「中華民國全國美術展覽會」（入選）；1959年十四屆「臺灣省全省美術展覽會」（入選）及「法國巴黎國際雙年藝展」（入選）；1960年「香港國際現代繪畫沙龍展」（入選）；1961年「巴西聖保羅國際雙年藝展」（入選）；1963年「臺灣省教員美術展覽會」雕塑部作品《童顏》（優選獎）；1964年「臺灣省教員美術展覽會」（入選）；1965年「日華美術交誼展覽」；1969年西班牙之「中國現代藝術展覽」、歐洲八國之「中華民國文物歐洲巡迴展覽」及紐西蘭等國計二十餘城市巡迴展出之「中國藝術

[5] 蕭仁徵，《蕭仁徵畫集》（基隆：基隆市立文化中心，1997），頁192
[6] 2020.9.17訪談（蕭仁徵基隆市七堵區家中）

特展」；1971年「當代畫家近作展」、「日華現代美術展覽」；1989年、1992年、1995年、1998年之第十二至十五屆「中華民國全國美術展覽會」…等。[7]

其中1961年「巴西聖保羅國際雙年展」；1965年「日華美術交誼展覽」；1969年西班牙「中國現代藝術展覽」、歐洲八國之「中華民國文物歐洲巡迴展覽」及紐西蘭等國之「中國藝術特展」；1971年「日華現代美術展覽」等國際展，均是透過「國立歷史博物館」參加，這也間接說明了，蕭仁徵為當時「國立歷史博物館」之「文化外交」做出了諸多貢獻。[8]

除了參與國內外重要美術展覽會以外，蕭仁徵也積極參與國內外美術（團體）運動，包括：1959年與張熾昌等人成立「長風畫會」；1964年與劉國松等人成立「中國現代水墨畫會」，並加入「國際美術教育協會」（INSEA）；1966年被「國際美術教育協會」（INSEA）提名為亞洲區候選委員（圖1）；1968年成立「中國水墨畫學會」；1977年發起成立「基隆市美術協會」；1995年與黃光男等人成立「二十一世紀現代水墨畫會」； 2007年成立「基隆海藍水彩畫會」並擔任創會會長；2009年發起成立「新東方現代書畫家協會」等，對於美術推廣，一路迄今，可謂不遺餘力。[9]

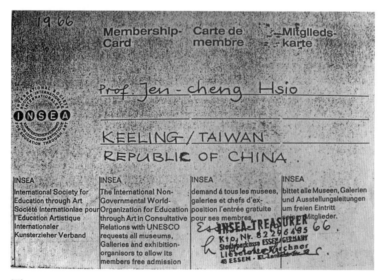

圖1
INSEA會員證
圖片提供：蕭仁徵

[7] 2020.9.17、2020.10.21訪談，並參考蕭仁徵所提供資料（蕭仁徵基隆市七堵區家中）
[8] 同前註
[9] 許鐘榮 總編輯，《臺灣名家美術100水墨：蕭仁徵》（臺北：香柏樹文化科技股份有限公司，2010），頁61-62

發起、成立之畫會、學會、協會

2020/10/28

日　　　　　期	畫會 / 學會 / 協會
1959年（民國48年）	長　風　畫　會
1964年（民國53年）	中國現代水墨畫會
1968年（民國57年）	中國水墨畫學會
1977年（民國66年）	基隆市美術協會
1995年（民國84年）	二十一世紀現代水墨畫會
2007年（民國96年）	基隆海藍水彩畫會
2009年（民國98年）	新東方現代書畫家協會

製表：孫榮聰

　　此外，蕭仁徵也與臺灣公部門相互配合，關係良好，包括：1971年擔任「國立歷史博物館」主辦「亞洲兒童畫展」評審委員；1978年擔任第九屆「世界兒童畫展」評審委員；1982年應「行政院文化建設委員會」函邀擔任基隆市「文藝季縣市地方美展計畫」策劃人，爾後數次擔任該市文藝季與美術活動之評審委員；1995年擔任第十四屆「中華民國全國美術展覽會」評審委員（圖2）等。另外，他每年皆參加「臺中市政府文化局」主辦之「國際彩墨藝術大展」（圖3）展出，該展開辦於2002年，原設定為國內彩墨藝術之大型展覽，因前幾屆佳評如潮，2005年開始邀請國外彩

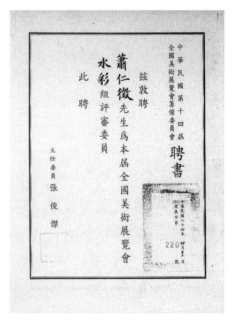

圖2
第十四屆全國美術展覽會籌備委員會水彩組評審委員聘書
圖片提供：蕭仁徵

墨藝術家共襄盛舉，每年均以不同的主題呈現（例如衣裳、方巾、圖騰、生態、人文、面具、帽子、蝴蝶、鳥類…），其中幾屆更至美國、法國、波蘭、西班牙、馬來西亞等國展出，讓臺中市成為臺灣彩墨藝術向外推廣之門戶，不僅獲得國內外藝文界的高度重視，現更是臺灣知名之國際級藝術交流

圖3
臺中市政府文化局「國際彩墨藝術
大展」感謝狀
圖片提供：蕭仁徵

活動，而蕭仁徵幾乎皆為該展之歷屆最年長者。[10]回首他在臺灣70多年的時間，皆不間斷的為美術之國際化、在地化做出各項努力，透過水彩、水墨、壓克力、墨彩等形式，不局限傳統，求新求變，對於其藝術創作能長期保持源源不絕之動力，著實令人佩服。[11]

　　個人展覽的部分，自1950年迄今（2020年），目前辦理過9次個展，首次個人畫展「蕭仁徵水彩水墨個展」於1962年於「基隆市議會」（前）禮堂舉行，而後分別為：1970年「臺灣省立博物館」舉行「蕭仁徵水彩、彩墨個人畫展」；1976年「基隆市立圖書館」舉行「蕭仁徵水彩、水墨畫個展」；1979年「美國在臺協會」舉行「蕭仁徵畫展」（圖4）、「藝術家畫廊」舉行「蕭仁徵現代水墨、水彩畫個展」；1980年「藝術家畫廊」舉行「蕭仁徵現代水墨畫個展」、1985年「美國在臺協會」舉行「蕭仁徵遊美水彩寫生畫展」；1997年「基隆市立文化中心」舉行首屆「藝術薪火傳承：美術家蕭仁徵先生繪畫展覽」；2001年於「誠品書店」基隆店三樓藝文空間舉辦「彩墨交融協奏曲」個人畫展等，並與夫人詹碧琴於1992年、2002年舉辦聯展。另蕭仁徵表示，據他觀察，美國一直對藝術家的態度都相當友善且敬重，因此他在1985年時，應友人黃培珍、荊鴻夫婦邀請，赴美國加州、內華達、猶他、亞利桑那、紐約、紐澤西、華盛頓等地遊覽寫生（圖5~16），並參觀「紐約現代藝術博物館」（The Museum of Modern Art）等指標性美術館，蒐集各種美術資料，以增自身繪畫創作之涵養。[12]

[10] 同前註，並於2020.10.6電訪臺中市政府文化局-視覺藝術科承辦人員

[11] 2020.9.17、2020.10.21訪談（蕭仁徵基隆市七堵區家中）

[12] 許鐘榮 總編輯，《臺灣名家美術100水墨：蕭仁徵》（臺北：香柏樹文化科技股份有限公司，2010），頁61-62

圖4
1979年「美國在臺協會」舉行
「蕭仁徵畫展」邀請函
圖片提供：蕭仁徵

圖5

圖6

圖7

圖8

圖9

圖10

圖11

圖12

圖13

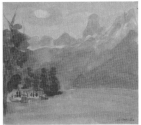

圖14

圖15

圖16

圖5~16
遊美寫生
圖片提供：蕭仁徵

蕭仁徵的作品風格獨特，不僅具備東方特有的詩意，也帶有西方的現代感，其畫作受到多方賞識而被典藏，相關整理如下：1970年，「凌雲畫廊」舉辦馬白水、洪瑞麟、劉其偉、王藍、張杰、蕭仁徵、席德進、高山嵐等八位名家之水彩畫聯展，其抽象水墨畫作品《構成》為巴西駐華大使繆勒典藏；1975年，應「中國文藝協會」邀請參加「水彩畫名家展」展出，作品《構成》為女作家張蘭熙典藏；1976年，應英國「LYL美術館」邀請，參加「中國當代十人水墨畫特展」展出，山水畫兩幅為該館典藏；1979年，「藝術家畫廊」舉行「蕭仁徵現代水墨、水彩畫個展」，作品《龍與雲》、《良駒》、《寒冬》為東京「大通銀行」典藏；1980年，「藝術家畫廊」舉行「蕭仁徵現代水墨畫個展」，作品《太陽》、《冬日》、《長相思》、《海景》為美國「大通銀行」及德國收藏家典藏；1987年，應邀參加第四屆「太平洋國際美術教育會議暨國際美術展覽」，作品《秋日》為日本「石川縣立美術館」典藏；1988年，彩墨畫作品《夏日山景》為美國「科羅拉多州立大學」典藏；1989年，應「行政院新聞局」函邀，參加「臺北藝術家畫廊畫家作品美、加巡迴展」（於美國、加拿大巡迴展覽兩年），作品抽象彩墨畫《互尊》為該校博物館典藏；1990年，應「基隆市立文化中心」邀請，參加「美術家作品展覽」，作品《夏日松影》為「基隆市文化局」典藏（圖17），《藍白點》、《水墨山水》為「國立歷史博物館」典藏（圖18、圖19）；1993年，抽象水彩畫作品《離別時》、半抽象彩墨畫作品《山醉人醉》為「臺北市立美術館」典藏（圖20、圖21），《落日》、《寫意山水》為「國立歷史博物館」典藏（圖22、圖23）；1994年，應「臺灣省立美術館」（今「國立臺灣美術館」）邀請，參加「中國現代水墨畫大展暨兩岸三地畫家、學者，水墨畫學術研討會」，作品《山水魂》為該館典藏（圖24）；1997年，應「基隆市立文化中心」邀請，舉辦首屆「藝術薪火傳承：美術家蕭仁徵先生繪畫展覽」，作品《春漲煙嵐》為「基隆市文化局」典藏（圖25），現代水彩畫作品《牆》為「高雄市立美術館」典藏（圖26）；2002年，應「陝西歷史博物館」邀請，與夫人詹碧琴於該館舉辦聯展，畫作《冬雀》為該館典藏；2012年，參加「佛光山佛陀紀念館」舉辦之「百畫齊芳-百位藝術家畫佛館特展」，水墨壓克力彩作品《星雲佛光圖》為該館典藏（圖27）；2015年，作品《昇》、《雨中樹》為「國立臺灣美術館」典藏（圖28、圖29)...等。[13]

[13] 許鐘榮 總編輯，《臺灣名家美術100水墨：蕭仁徵》（臺北：香柏樹文化科技股份有限公司，2010），頁61-62，並參考蕭仁徵所提供資料（蕭仁徵基隆市七堵區家中）

圖17
《夏日松影》
圖片提供：基隆市文化局

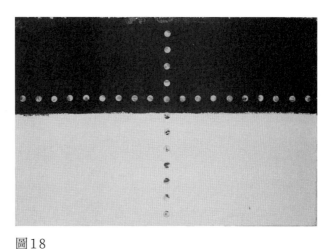

圖18
《藍白點》
圖片提供：國立歷史博物館

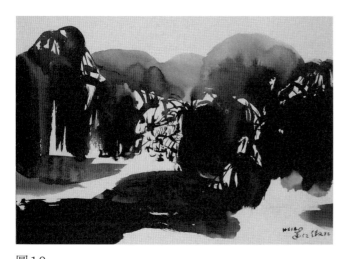

圖19
《水墨山水》
圖片提供：國立歷史博物館

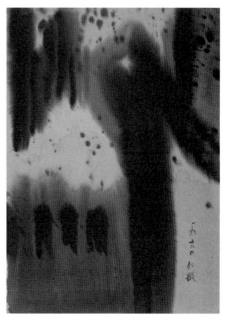

圖20
《離別時》
圖片提供：臺北市立美術館

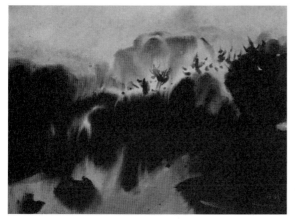

圖21
《山醉人醉》
圖片提供：臺北市立美術館

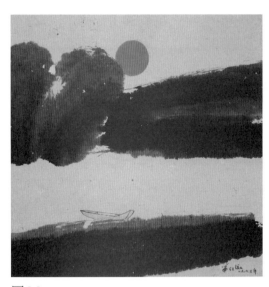

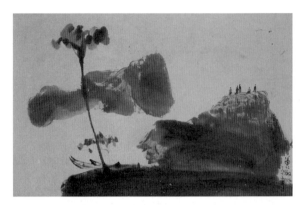

圖23
《寫意山水》
圖片提供:國立歷史博物館

圖22
《落日》
圖片提供:國立歷史博物館

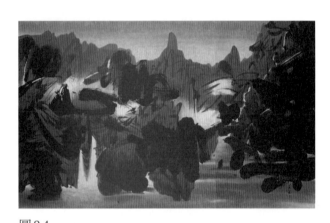

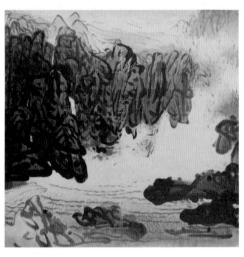

圖24
《山水魂》
圖片提供:國立臺灣美術館

圖25
《春漲煙嵐》
圖片提供:基隆市文化局

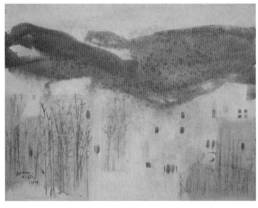

圖26
《牆》
圖片提供:高雄市立美術館

圖27
2012佛光山佛陀紀念館舉辦之「百畫齊芳-
百位藝術家畫佛館特展」感謝狀
圖片提供:蕭仁徵

圖28
《昇》
圖片提供：國立臺灣美術館

圖29
《雨中樹》
圖片提供：國立臺灣美術館

國內重要典藏紀錄

2020/10/28

	收藏件數	作	品	名	稱
國立歷史博物館	4	藍白點	水墨山水	落　日	寫意山水
國立臺灣美術館	3	山水魂	昇	雨中樹	
臺北市立美術館	2	離別時	山醉人醉		
基隆市文化局	2	夏日松影	春漲煙嵐		
高雄市立美術館	1	牆			
總　　　　計	12				

製表：孫榮聰

藝術風格[14]

蕭仁徵創作類型包括水彩、水墨、壓克力、墨彩等，尤其擅於各不同媒材之融合運用，甚至結合手掌之按、壓、塗、抹，即可完成一幅特殊的作品（圖30）。大抵而言，他的繪畫風格浪漫而具詩意，並帶有文學性，且豐富而多樣。早期以寫實之風景、人物為主，且多以水彩、水墨形式創作，爾後受西方現代藝術之影響，逐漸轉為半抽象及抽象，另亦有單純運用筆法、線條與色彩來呈現書法式之抽象風格等，因此姚夢谷先生[15]曾形容蕭仁徵的繪畫是「畫是想出來畫，想是畫出來的」。故可以這樣說，蕭仁徵對於自身之繪畫並無固定的定義，其藉由創作以遨遊於天地間，並一路探索著心中追求之美感。

圖30
蕭仁徵，《一個世界》，1956，墨彩，
38.5x26.5cm
圖片提供：蕭仁徵

他最初隨國軍來臺灣時曾短暫在臺北市生活，並經常逛臺北車站附近的書店或書攤，尤其喜歡去「三省書店」及「鴻儒堂」瀏覽如巴勃羅·畢卡索（Pablo Ruiz Picasso，1881年10月25日－1973年4月8日）、喬治·德·拉圖爾（Georges de La Tour，1593年3月13日－1652年1月30日）、亨利·馬諦斯（Henri Émile Benoît Matisse，1869年12月31日－1954年11月3日）…等西洋藝術家的畫冊與各藝術類雜誌，並特別鍾情於美國出版之藝術相關畫冊，因為當時世界藝術發展之趨勢，美國相較歐洲而言，更為前衛而新穎，故這也影響了他爾後之創作風格，甚至他日後更親身前往美國、歐洲諸國去旅遊寫生與參觀各大美術館之重要作品等。他就是透過這種探索、吸收、詮釋、創造之過程，不自設框架，將個人思維呈現於作品中，其藝術不僅與時俱進，甚至可說是領先在時代之前。

14　2020.6.11訪談
15　姚夢谷(1912-1993)，名谷良，字夢谷，號古蒙，兼具詩人、書畫家、藝術評論家等身分，曾入選第一屆中華民國國民大會代表，渡臺後，先後成立「中華民國畫學會」、「壬寅畫會」等，亦陸續創辦《美術學報》、《藝壇》雜誌。其繪畫以文氣取勝，書法清麗瀟灑，自成一格，為「國立歷史博物館」前身「國立歷史文物美術館」的建館籌劃者之一，與「國立歷史博物館」關係十分緊密。參考自國立歷史博物館/史博製造/寶島長春圖卷/畫家話畫：https://nmh-made.nmh.gov.tw/Baodao/Authors

據蕭仁徵所述，其創作過程大多非胸有成竹，但就是秉持著「要如何表現出某一種特定畫面或人物」的想法，他在正式作畫以前，習慣先仔細的觀察，並等待著靈感出現，下筆時也沒預先設定，待幾筆過後，就依其當時之情緒、感覺來盡情揮灑，而這就是他所謂「繪畫的性格」。蕭仁徵曾強調，年輕時對藝術的認知還不夠成熟，故不斷砥礪自己求新求變，爾後再透過四處參展、旅遊，以及持續吸收各種藝術新知，才逐漸衍生出自己嶄新的創作觀念與繪畫風格。

　　其最常採用之創作方式為速寫（素描），因為工具簡單，且不受任何環境所侷限，故他總是隨身攜帶紙筆，只要稍有時間，就將工具拿出進行速寫（圖31~圖40）。從其單純、俐落之筆觸、線條可觀察出，蕭仁徵的半抽象畫、抽象畫等，皆是由扎實之基本功所演變，據他所述，其創作之初由寫實開始，逐漸朝半抽象，再到全抽象之方式發展，而這樣的表現風格與尼德蘭籍之新造型主義藝術家-皮特‧科內利斯‧蒙德里安（Piet Corne-lies Mondrian，1872年3月7日－1944年2月1日）有所呼應，因兩者皆是將畫作中的線條逐漸簡化。另外，蕭仁徵年輕時經常寫新詩，故他極為重視作品所呈現的「詩意」，並認為這是畫面構成的重要基礎之一，若觀其繪畫作品，常能看到具備著新詩般充滿變化且自由的美感。

圖31

圖32

圖33

圖35

圖34

圖36

圖 37

圖 38

圖 39

圖 40

蕭仁徵很喜歡湖光山色的風景，他在未隨軍隊抵達臺灣之前，曾在中國有翻越雲貴高原和攀登秦嶺的經歷，這也啟發了他創作大尺寸山水畫之構想。蕭仁徵來到臺灣以後，時常利用假日前往阿里山、合歡山、大禹嶺等地寫生，並用畫筆表現出山峰的寫實與韻味，藉由與風景不斷的對話，他對傳統山水畫出現了新的體悟，爾後更是以「想像中」的風景樣貌作為主體。換句話說，其作品畫面中的風景並非真實存在，或專指哪一特定的景點，這就是他所說的「變」，譬如現今典藏於「國立臺灣美術館」的《山水魂》，便是在此情境下完成。至於用色的部分，從他早期的畫作觀察，不論是寫實或抽象風格，常見到大面積且濃厚的墨色，隨著他對藝術美感有了不同的體認，其畫作中的色彩也變得更加豐富，畫面也表現得明亮而動感，不僅具備暢快的線條，更具備有無窮之生命力。

　　而不論是何種創作形式，也不論是寫實還是抽象風格，蕭仁徵有許多重要作品皆在基隆市完成。他雖出生於中國，但他深深熱愛臺灣這塊土地，數十年在地耕耘，不僅透過學校將美術向下扎根，讓生活藝術化從小開始，還藉由參與相關團體來推廣美術運動，並曾多次受「基隆市政府」邀請，擔任在地文藝季地方美展及相關美術活動之評審委員（圖41、圖42）。

圖41、42
基隆市藝術家聯盟交流協會聘書
圖片提供：蕭仁徵

這些在基隆市生活的點點滴滴,皆深深影響了他的創作,蕭仁徵基於對基隆市的長期關注與深厚情感,在地題材常為他創作之靈感來源,皆在其畫筆下展現無遺。他自從任教於「基隆市立信義國民小學」開始,該校配給的宿舍,便是蕭仁徵進行創作之重要基地。其退休以後,他將宿舍整修並加蓋鐵皮屋頂,將空間改造成個人畫室,以進行相關大尺寸之畫作,也讓自己能有一處寧靜的空間,盡情享受藝術創作的美好時光。(圖43、44)

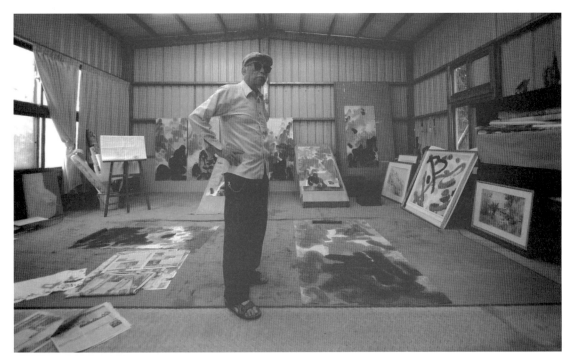

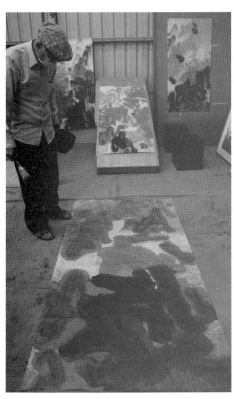

圖43、44
蕭仁徵老師畫室
圖片拍攝:鄭宜昀

參考資料

蕭仁徵、詹碧琴(1992)。《蕭仁徵‧詹碧琴 畫集》。基隆市:基隆市立文化中心。

蕭仁徵(1997)。《蕭仁徵畫集》。基隆市:基隆市立文化中心。

蕭仁徵(2010)。《臺灣名家美術100水墨:蕭仁徵》。新北市:香柏樹文化科技(股)有限公司。

黃冬富(2019)。〈長風畫會〉,《臺灣美術團體發展史料彙編2:戰後初期美術團體(1946—1969)》。臺中市:國立臺灣美術館。頁139-141。

國立歷史博物館(2020a)。蕭仁徵,《落日》。搜尋日期:20201013。取自:https://collections.culture.tw/nmh_collectionsweb/collection.aspx?GID=MAMXMRM1MCM2

國立歷史博物館(2020b)。蕭仁徵,《水墨山水》。搜尋日期:20201013。取自:https://collections.culture.tw/nmh_collectionsweb/collection.aspx?GID=MFMKM6SMCM2

國立歷史博物館(2020c)。蕭仁徵,《藍白點》。搜尋日期:20201013。取自:https://collections.culture.tw/nmh_collectionsweb/collection.aspx?GID=MXMWMSM7MA

國立歷史博物館(2020d)。蕭仁徵,《寫意山水》。搜尋日期:20201013。取自:https://collections.culture.tw/nmh_collectionsweb/collection.aspx?GID=M6MXMRM1MCM2

國立歷史博物館/史博製造/寶島長春圖卷/畫家話畫。搜尋日期:20201028。取自:https://nmhmade.nmh.gov.tw/Baodao/Authors

國立臺灣美術館(2020a)。蕭仁徵,《山水魂》。搜尋日期:20201013。取自:https://collections.culture.tw/Object.aspx?RNO=MDgzMDAwODA=&SYSUID=12

國立臺灣美術館(2020b)。蕭仁徵,《昇》。搜尋日期:20201013。取自:https://collections.culture.tw/Object.aspx?RNO=MTA0MDAxOTE=&SYSUID=12

國立臺灣美術館(2020c)。蕭仁徵,《雨中樹》。搜尋日期:20201013。取自:https://collections.culture.tw/Object.aspx?RNO=MTA0MDAxOTI=&SYSUID=12

臺北市立美術館(2020a)。蕭仁徵,《離別時》。搜尋日期:20201013。取自:https://www.tfam.museum/Collection/CollectionDetail.aspx?ddlLang=zh-tw&CID=2234

臺北市立美術館(2020b)。蕭仁徵,《山醉人醉》。搜尋日期:20201013。取自:https://www.tfam.museum/Collection/CollectionDetail.aspx?ddlLang=zh-tw&CID=2235

高雄市立美術館(2020)。蕭仁徵,《牆》。搜尋日期:20201013。取自:https://collections.culture.tw/kmfa_collectionsweb/collection.aspx?GID=MA0GMB

20200611
訪談紀錄

▀┃訪談紀錄┃

時間：2020年6月11日
地點：蕭仁徵藝術家之基隆市七堵區住家
主訪者：邱琳婷執行秘書（文化部重建臺灣藝術史計畫專案辦公室）
受訪者：蕭仁徵老師、詹碧琴老師（蕭仁徵之妻）
攝影/整理：鄭宜昀（文化部重建臺灣藝術史計畫專案辦公室）

邱琳婷執行秘書：（以下簡稱邱）
老師的抽象畫，聽師母說，都是想了很久才畫出來，甚至有時洗澡的時候，也會把要畫的東西擺在旁邊，所以作品並不是憑空、隨意就能畫的，而是經過一連串構思的過程。那想請老師就這一點跟我們談一談。

蕭仁徵老師：（以下簡稱蕭）
聽妳剛剛講話後，我就想起來了！以前「國立歷史博物館」有一位姚夢谷先生，他面對著我講，也對別人講，他說我的畫是「畫是想出來畫，想是畫出來的」。現在我回憶自己繪製作品的過程，這也不是說胸有成竹，或有一個模樣，完全不是！！只有一個想法，就是要表現某一種畫的一個想法，或如何將一個人物的樣子畫出來，這是第一個。第二個呢！！就是我不知道要畫什麼，但是我畫筆一下去，兩、三筆以後，我就知道我要畫什麼，這是我做抽象畫的一個性格。

邱：這邊有好幾張您的作品。

蕭：我年輕時對藝術方面就有一種觀念，就是說，認為藝術是一種個人思維的表現方式，我在想啊！藝術永遠屬於創造性，它跟著時代走，甚至在時代前面。因為有這些想法，所以我的繪畫表現，也是由寫實到半抽象，再到全抽象的過程。像我這一幅《雨中樹》，這是「國立歷史博物館」徵畫，甚至在報紙裡刊登，並代表了我們國家到國外展覽。（圖1）

邱：是哪個地方？巴黎那一次嗎？

蕭：在巴黎！這件有到過巴黎。那時候我畫水彩畫，沒有人這樣畫的。為什麼講沒有人這樣畫呢？雖然畫樹林、建築的人也很多嘛！水彩畫啦！油畫啦！版畫啦！像楊英風是版畫，然後只有我一個人是以水彩畫入選，並且是無記名投票的，後來我聽他這樣講。

圖1：蕭仁徵老師講解畫作。
拍攝：鄭宜昀

蕭(續)：那時候畫這張畫，我居高臨下面對景觀，下著小雨，在我們學校打著傘，藉這間廟的前面做前提，正好雨在下，我當時思考著一事，這張畫要用變的，所以後來名字就叫《雨中樹》。對這張畫來講，也比較切題一點。其實當時我看到的樹木，是很粗的樹。

邱：這張為什麼會這樣子畫呢？

蕭：因為當時就是說要變，要把它變成不是完全自然，想像的那一種，它就變成另一種不同的面貌。

邱：剛剛您提到您的畫，是從具象走到半抽象，再走到抽象，這張的確可以看出這樣的過程。我想到了西方的蒙德里安，他的作品也是一開始畫得很具象，然後慢慢的，他把一些不必要的線條捨棄掉，最後就變成很抽象，只剩下垂直線跟水平線，和紅、藍、黃三個顏色，這是蒙德里安從具象到抽象的創作過程。您也提到了，您的作品是從具象到抽象，是不是可以再跟我們分享，您怎麼從具象走向抽象？例如《雨中樹》本來應該是有著巨大樹幹的樹，那為何您會選擇用這樣來表現？

蕭：這是因為以前繪畫的思考，其實在畫之前呢，我習慣會先觀察，而畫這張畫的時候，我是坐在那邊，面對著風景，仔細觀察下雨中的樹，才逐漸有了感覺和想法。就是說，我怎麼樣把面前的風景，能變成不一樣，而且還需要有一種詩意的感覺。有這樣想法後，才會有那樣的描繪，作品也才會有那樣的感覺。

邱：所以詩意對您的抽象畫來說，是一個很重要的關鍵。

蕭：因為我年輕時也很喜歡寫新詩，也曾在某日報裡面發表。

邱：所以您的抽象畫，跟您的新詩之間是有關係的。

蕭：我記得還有一張寫生。

邱：這非常美！真的有詩情畫意的感覺。

蕭：像這一張《臺中街景》！（圖2）

邱：這一張是怎麼畫的？

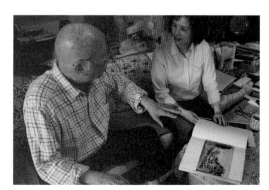

圖2：蕭仁徵老師講解畫作。
拍攝：鄭宜昀

蕭：這一張也是用變的，還有些立體的感覺。那次是過年時我到臺灣的中、南部寫生，還有到阿里山，我有很多畫都是在阿里山寫生。而這張是在臺中，街道名字我忘記了，是從我走向臺中公園的角度畫的。當時的房屋也不是這個樣子。這就是說，畫之前思考要如何變，由眼前所看到的景觀，而產生出來這樣的作品。

邱：有意思！跟剛剛的《雨中樹》不一樣。《雨中樹》是詩意的！

蕭：我風格沒有固定。

邱：所以這張的風格是比較傾向立體？想要表現立體效果的一種作法？那這一張呢？。這一張也很特別！這是在怎麼樣的情況下畫的？

蕭：我沒任教以前，曾在臺北待過。後來任教的時候，很喜歡教書，因為有寒假、暑假、禮拜天，這些時間都可以畫畫。我對於純粹藝術很重視，而且我經常隨身帶著紙跟筆在布袋裡面，如果有空的話，我就可以畫抽象素描。

邱：請談談這一張畫。

蕭：這張是怎麼產生出來的？那個時候，我也想畫一些不同於現代畫的繪畫方式，不一定要用彩墨來畫，在想著怎麼表現，用什麼工具，用什麼材料都可以。而這張畫，我是用手畫的。(圖3)

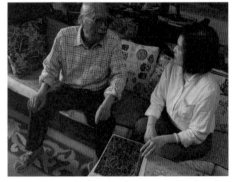

圖3：蕭仁徵老師講解畫作。
拍攝：鄭宜昀

邱：喔？這張是用手畫的？

蕭：對！用手畫的。那時候我手掌一弄，就好像是一種思考啊！！

邱：好特別！所以是用手掌？

蕭：手掌啊！手指啊！

邱：有用到指甲嗎？

蕭：這種都是手指的印。

邱：好有創意！有點像指畫的感覺，很有意思。

蕭：我這本書冊裡面，有好幾張都不是用畫筆畫的。

邱：還有哪幾張呢？

蕭：像這張不是用畫筆畫的。

邱：這張又是怎麼畫的？

蕭：這是一幅有顏色分割畫面的作品，是用粉彩畫的，這張我也蠻喜歡的。

邱：老師，可以講一下，怎麼會用這樣的畫面來畫魚呢？

蕭：這張和剛才的《臺中街景》差不多，1957年，因為它分割，大概是用黃、紅、藍配色。（圖4）

邱：黃金比例嗎？

蕭：黃金比例呀！！這種方式來畫這張。雖然分割成好像不太一樣。

邱：1957、1958年會想到用這種分割的畫法來創作，那些靈感來源是從哪裡來的？

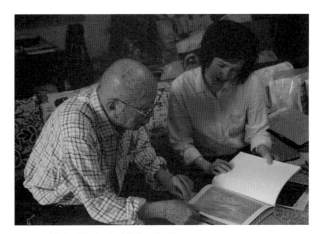

圖4：蕭仁徵老師講解畫作。
拍攝：鄭宜昀

蕭：其實我畫畫是從幼年時候就喜歡，我的繪畫技巧也是在臺灣才逐漸成熟的。當初在臺北的時候，我就喜歡逛書店，還喜歡逛馬路那種書攤，尤其很喜歡看畫冊，或者是雜誌，現代藝術類型的。那個時候雜誌有《今日世界》，是從香港那邊來的，還有《TIME》，雜誌後面也有介紹現代繪畫。我在臺北很喜歡逛書店，最重要的書店就是「三省書店」，不知道妳知不知道？

邱：您先前在廖館長的廣播節目「寶島美術館」上，曾有提到「三省書店」跟「鴻儒堂」。

蕭：「三省書店」是較靠近「新公園」（今「二二八和平紀念公園」）一點，在衡陽路附近。我記得這裡很多書店是不是不見了？不知道什麼時候，臺北車站附近的書店都不見了。後來到基隆以後，我也常去臺北逛書店。

邱：現在還有沒有印象，那時候看到的畫冊是哪些畫家的作品？

蕭：那個已經不記得了。我不記得是哪些畫家，當時看到的名字沒特別記下來，尤其現在年紀大了，就算過去記得，現在也都忘記了。

邱：記得您的那些作品，是看了哪些畫而創作的嗎？

蕭：沒有，我這樣畫出來不就和他們一樣了嗎？不是!!我受到的影響是：「咦？他們怎麼會這樣變啊？」，那我在想啊!!藝術是創造性的，他們這樣創造，當然會讓我思考要再如何表現，但我會有更新穎的創作。

邱：所以老師對那時逛書店看到的畫冊，印象比較深刻的，是他們怎麼去思考藝術？並影響你怎麼重新去認識藝術？

蕭：那些雜誌裡畫家畫的畫，有的寫實，有的抽象，但抽象的比例較少。如果是日本的雜誌，水墨方面的作品會比較多。記得「三省書店」裡面，它有許多介紹西洋畫家的畫冊，像畢卡索（Pablo Ruiz Picasso，1881年10月25日－1973年4月8日）、拉圖爾（Georges de La Tour，1593年3月13日－1652年1月30日）。我也有美國的西洋畫冊，但當時最讓我印象深刻的，是畫冊都沒有很現代的東西，講起來，那些就是最新了，像是馬諦斯（Henri Émile Benoît Matisse，1869年12月31日－1954年11月3日）的線條等。後來有一年我去美國，重點就是看現代繪畫，因為要看現代繪畫要到美國，巴黎反而沒有現代繪畫。

邱：老師到過美國哪些城市？紐約？

蕭：我去了很多城市，最主要是紐約，要看「紐約現代美術館」（Museum of Modern Art, New York），還有一間傳統的藝術館，叫......？

邱：「大都會藝術博物館」（Metropolitan Museum of Art）？

蕭：對!「大都會藝術博物館」我也去了。

邱：您是哪一年去的？還記得嗎？

蕭：好像是70幾年？

邱：1970年代？

蕭：1985年，我是民國74年夏天時去的。

邱：那是什麼原因去美國呢？因為朋友的邀請？

蕭：對！我有去很多州啊！也有參觀華盛頓這個地方，還有出版社發行。那時候我想到國外去走走，例如去美國，因為他們對畫家是很友善的，畫家到美國去比較有機會。我在「美國在臺協會」畫展很多次，記得我右腳站在門兩側，就可以到美國了，那次去了差不多一個多月，主要是看展覽和家人聯絡。

邱：1959年您的畫作《雨中樹》在巴黎展出，是怎麼樣的因緣呢？

蕭：因為我看報紙，「國立歷史博物館」登徵畫。

邱：所以是透過徵畫的方式。

蕭：我用徵畫參加，看到報紙我才知道的！

邱：老師還有參加過其它國外的展覽，像巴西「聖保羅雙年展」？

蕭：「聖保羅雙年展」，那也是看報紙的，那些都是在報紙公開徵求，我就送畫去。

邱：所以老師的作品也有參與「聖保羅雙年展」嗎？

蕭：有啊！我這裡有一張，本來是兩張的⋯

邱：您要不要先講一下，這張畫您當初在怎麼狀況下繪畫的？

蕭：這是我在學校服務時畫的。我的辦公室在二樓，我常朝著外面看大操場，某一年全國賽犬比賽辦在基隆，記得還包括澎湖，剛好我辦公室窗戶外面可以看到，就把這情境畫出來，是1965年畫的，我喜歡這個筆的線條！

邱：這感覺有點像遠山，可是近看它又像在奔跑的公鹿，整個構圖很細膩，而且與眾不同。（圖5）

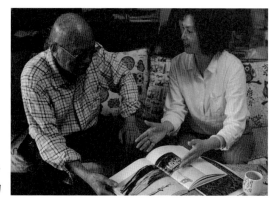

圖5：蕭仁徵老師講解畫作。
拍攝：鄭宜昀

蕭：它有一種快速競跑的感覺。

邱：老師要不要來講一講這張畫？

蕭：這張畫有一種解釋，用純墨色，這張也有變形。我服務的學校有一年遇到颱風，有隻鴿子飛落在學校裡，被一個學生抓到交給我，於是我買了籠子，將牠放在裡面，每次下課的時候，我就看一看這隻鴿子。有時我想讓牠活動一下，就將窗子、門都關起來，但牠都站著不飛，只是伸伸翅膀。有一天，有一個朋友來了，他說老師你這鴿子關太久了，或許可以讓牠自由。他的話提醒了我，我就把牠放出來，鴿子飛到屋簷上，停在那裡展開翅膀，後來有一群鴿子從屋頂經過，牠也就跟著飛起來，但那群鴿子飛得太急了，第二天，我學生說鴿子已死掉了，所以我也雕塑過這隻鴿子，讓牠站在籠子外面，沒有飛，又想飛的樣子。那隻鴿子已經不在了，但我每一次下課回來，心裡面總會想到這隻鴿子，鴿子死掉了，心裡面也不快樂，於是就產生這一張半抽象的畫，名為《哀鳴》。(圖6)

邱：原來還有這樣的一個故事。

蕭：這張比較寫實一點，這是太魯閣的風景。

邱：剛剛您提到在臺北逛書店的時候，對於日本畫冊裡，那種有墨韻的水墨作品印象很深刻，我們剛剛還沒有談到這個部分。老師要不要也挑幾張具有墨韻的作品，跟我們談一談當初創作的心情？剛剛看的是水彩、粉彩，我們可以挑幾張水墨的作品，例如水墨的抽象作品。

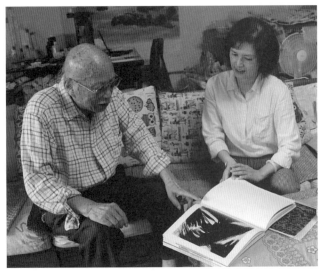

圖6：蕭仁徵老師講解畫作。
拍攝：鄭宜昀

蕭：其實我主要是畫水彩，我在家鄉有畫國畫，後來在臺灣有參加美術協會，那時候我也畫國畫，後來要找工作就畫水彩。像這張水彩……

邱：有點水墨的感覺。

蕭：是有點水墨的感覺，淡墨色的。其實那時還沒用墨，是用黑色的水彩。線條代表水，這個是山，半抽象的畫面。我後來用畫筆，不僅可以畫水彩，也可以畫水墨，所以這是水彩，那個也是水彩。後來我畫水墨，那一張我也認為是水彩，可是它是墨彩。

邱：或是彩墨對不對？

蕭：彩墨？哈哈哈……我認為用水調的顏色，只要抓得出來的話，就是水彩。

邱：所以您同意傳統的墨分五色的概念？

蕭：墨在國畫裡面講，是可以分五色。（圖7）

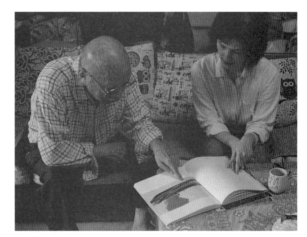

圖7：蕭仁徵老師講解畫作。
拍攝：鄭宜昀

邱：而不是又把它改成彩墨對不對？彩墨和水墨是不一樣的概念。

蕭：描寫得比較強烈的感覺，我比較重視重彩，我有一些畫是重彩。

邱：可以跟我們分享一下您最喜歡的作品，如在這畫冊裡面，哪一張是您最喜歡的？我們可以來看看。

蕭：我的作品都喜歡啊...例如這張是1959年畫的，這邊它寫5……這張畫比較小一點，但是事前也可能沒有什麼想法，畫的過程才出現一種想法，它叫《飢餓者》。這就像是一個窮苦的人沒有飯吃，如流浪漢，或無家可歸的人，而且居無定所。我想以一個病人的樣子來建構這街頭全無生意的感覺。（圖8）

邱：喔！是一個街頭流浪漢的身影。那這張畫是先畫好再取名字？還是先有流浪漢的印象再畫的？

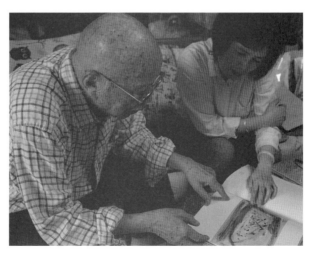

圖8：蕭仁徵老師講解畫作。
拍攝：鄭宜昀

蕭：我現在不記得是之前，還是之後，有時候畫好了才起名字，因為我先依照想法畫出來。這樣說起來，大部分的畫我都不是事前思考的，都是想畫，等筆畫下去以後才會顯現。

邱：還有哪些？

蕭：那我給妳再講一張。這一張我不是用畫筆畫的。

邱：這張又是怎麼畫的？

蕭：不是用畫筆，這一張也是分割，然後用竹籤畫。像這張也不是用畫筆。

邱：那這張又是怎麼畫的？

蕭：用廣告顏料及不透明水彩畫的。

邱：喔！這是用廣告顏料及不透明水彩畫的。

蕭：那時候沒有課，閒著就畫畫。這張畫也是有個故事。

邱：這張是什麼故事？

蕭：「徐蚌會戰」的將領為黃百韜，後來自殺了，他的兒子則是黃效先。我還在臺北的時候，因為沒事情做，就先住在朋友家，聽說黃效先原本和一個很高大的朋友很要好，但最後他將那朋友槍殺，因為黃百韜只有這一個兒子，他的遺孀為了換回兒子一命，和蔣介石總統夫婦見面訴苦，說黃伯韜只有這一個兒子，而蔣介石也很為難，但因為黃百韜一生為國，是了不起的將

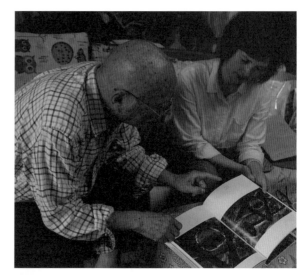

圖9：蕭仁徵老師講解畫作。
拍攝：鄭宜昀

軍啊…就酌情減刑，給他兒子一個洗心革面、重新做人的機會。我這張畫就一把武士刀，這是一個星，星星裡面有顆星，就是將官的兒子，這個面用武士刀的刀背，這刀刃在上面，這樣就完成了一個畫面的表現。（圖9）

邱：原來這是赦免的意思。這張好像也有用廣告顏料？

蕭：這張不是，這個是用墨，所以也不是水彩。那時候哪有人這樣畫？

邱：您在1950年代有好多張這種抽象畫，從1956年到1959年，為什麼都在那一段時間？

蕭：1955年、1956年我都有。

邱：為什麼在那段時間有特別多的抽象畫？

蕭：那時就開始常畫抽象畫，如果是帶學生寫生，則以寫實的居多，我在家裡畫小張水墨畫，幾乎都是抽象的。在畫室才畫大張的畫，但有些也不一定全是用畫筆畫。（圖10）

邱：這張怎麼畫的？

蕭：這張是組合式，用粉彩、墨，也用水彩。那是用竹籤，還有棉花，就畫出這條細直線。（圖11）

邱：這張的細線條是竹籤畫的？還有棉花？這真的很有創意。

蕭：這一張畫也是。是一個少女的畫像。（圖12）

邱：這張是墨，水彩。

蕭：這張是用墨和水彩畫的，算是水彩畫，也有一個故事。

邱：這又是什麼樣的故事？

蕭：就是52年。

邱：咦？1963年？

蕭：啊！應該是1963年!!

邱：老師您這張落款是民國63年，還是西元年？

圖10：
蕭仁徵老師講解之畫作《構成》。
拍攝：鄭宜昀

圖11：
蕭仁徵老師講解之畫作《舞》。
拍攝：鄭宜昀

圖12：
蕭仁徵老師講解之畫作《阿珠》。
拍攝：鄭宜昀

蕭：我的畫是採用西元年，有時會省略前2個數字。

邱：這是西元年？

蕭：西元1963年，就是民國52年。

邱：對！民國52年。

蕭：我還在學校任教時畫的，這張是美國太空梭首次登陸月球給我的靈感，我就畫了這一張畫。（圖13）

圖13：
蕭仁徵老師講解之畫作《昇》。
拍攝：鄭宜昀

邱：這張是阿姆斯壯登陸月球的畫嗎？那是1969年。請問是怎樣的感想？

蕭：這裡是太空，而這邊就是太空梭。

邱：哪邊是太空？您說的太空，是黑色...還是？

蕭：我用這顏色代表太空。

邱：彩色是太空。

蕭：這邊是升起來，他們太空梭登陸月球，所以我產生這一張畫。

邱：喔！是這樣子。可是這63......您的簽名，會不會是民國63年？

蕭：不是！我都是寫西元年的。

邱：您另一張寫1965。

蕭：這是1966年畫的，這則是1960年，我不一定按年代編。

邱：喔......我只是很好奇，您這張比較晚...

蕭：這張比較晚，1963年。[1]

[1] 經查證，阿姆斯壯登陸月球時間為1969年7月21日，故《昇》的落款紀年應為「民國63年」（西元1974年）而非西元1963年。NASA（2019）。《Biography of Neil Armstrong》。搜尋日期：20201020。取自：<https://www.nasa.gov/centers/glenn/about/bios/neilabio.html>

邱：那《祥瑞》呢？這張也蠻特別的。
（圖14）

蕭：這是晚一點的畫。

邱：《沉醉》這張呢？（圖15）

蕭：這張是畫墜落的人體，我這是用墨
色，當時我也不知道怎麼思考，後來就
變成這種顏色，這種樣子。

圖14：
蕭仁徵老師講解之畫作《祥瑞》。
拍攝：鄭宜昀

圖15：
蕭仁徵老師講解之畫作《沉醉》。
拍攝：鄭宜昀

邱：現在來請師母也講一下她的畫作好了。師母您要不要講一下您這幅畫？

詹碧琴老師：（以下簡稱詹）
這張《春山曉霞》，主要是描寫春天的晨曦雲霞，我覺得煙霧氤氳給人感覺非
常地愉悅。那煙囪當年尚在，但已無炊煙。這一張的感覺比較清潤，畫面上有
松樹伸展及瀑布潺流，配合有一點點綠色的山，其實都是為了表現早春的關
係。這是春天，初春，早春嘛。這有光線，也有空氣，就是一路從這邊的空隙，
到這裡逐漸分散，山壑和山嵐相互呼應，讓人感覺很幽靜。（圖16）

邱：是跟傅狷夫老師學的？

詹：是傅老師畫的皴法。

邱：要不要解釋一下他的皴法？

圖16：詹碧琴老師
講解畫作《春山曉霞》。
拍攝：鄭宜昀

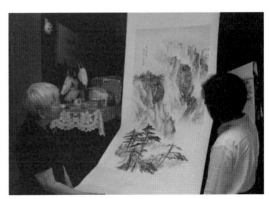

詹：這是裂罅皴，傅老師創的皴法，我利用日本山馬筆的特性，連續皴擦、拖拉筆頭、筆肚，落筆後即形成裂罅皴法特有的樣貌...這是三十歲以前畫的，現在七十七歲，已經五十年前了。

邱：三十歲前就畫這麼磅礴的大畫？這張能看得出來傅老師的畫法。

詹：這是松樹，以前我沒有辦法理解，後來我旅遊時去中部橫貫公路看高山的松樹、岩石，途經南部橫貫公路到北部橫貫公路，車子經過的時候，雲霧還飄在半山腰。

邱：真有雲霧的感覺，包括這松樹，像沈周，或是一些早期文人畫的松樹，有很多松針。

詹：古人畫松偏工筆，而這張為描寫臺灣高山松木之遠視印象。

邱：寫意，感覺它是一個暈染的面，像是早上的氣氛。

詹：也不是，太刻意去描繪它的話，就會比較不自然，因為這是要表現早春晨曦的一種感覺，松樹需非常地挺拔蒼勁。

邱：這還有點像剪影，就是反映一種感覺，而不是要去描寫那物像的質感。

詹：那就是現在一般畫近景松樹，還有節瘤、皴皮鱗紋的筆法，我這張是畫深山松樹，車子一過嶺，到半山腰，從窗戶看就是這個樣子。

邱：所以這也是有寫實的印象。

詹：半寫實，等於是印象。

邱：印象寫實。

詹：這等於是一種印象，實際上也不完全是印象。

邱：好！謝謝師母！

邱：這張是哪一年？這也是三十歲以前嗎？

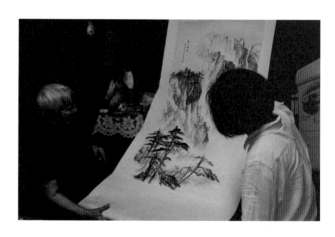

圖17：詹碧琴老師
講解畫作《春山曉霞》。
拍攝：鄭宜昀

詹：這都三十歲以前的作品。（圖17）

邱：這張跟剛剛比起來，就比較多細節。

詹：那是象徵樹木、叢林。

邱：這是樹木，比較渲染的部分代表樹木。剛剛那張是山石比較多。

詹：對，就比較濕潤，因為剛剛下過雨，這是從近的地方看，所以跟前件不太一樣。這件作品，是當年遊北部橫貫公路經大漢溪、巴陵壩時，所見大雨乍晴、雨後初霽之景色。

邱：跟一般印象中的松樹比較不一樣，可以看到多一點的細節。老師您要不要講一下，您對師母作品的看法？

蕭：她很喜歡這樣畫，因為她是跟傅狷夫教授學畫，所以還有傅老師的影子在裡面，當時她才十幾歲。

邱：這張是十幾歲時畫的？

詹：不是，是二十幾歲的時候，我是民國三十三年次，民國四十九年時進文藝協會美術班，後來就跟傅老師到新畫室，後又至龍華二邨的傅老師家，然後再到忠孝東路的復旦樓畫室學畫。

邱：我們最後再來看一下蕭仁徵老師的山水。

蕭：這畫畫，有時候也很強調靈感，寫作也講靈感，但是完全靠靈感，又是不可能的，因為不可能天天有靈感。它有時候才來!!靈感來了，很想畫，畫出一張畫特別容易，也特別美。靈感來時畫出來的東西，就是特別醒目，也特別有神，甚至有跳躍的感覺。我幾十年來都是特別喜歡畫山水，像是畫高山、大川，峰峰高聳那一種。為什麼呢？因為我去過的山太多了，像中國的秦嶺、雲貴高原，臺灣就玉山、阿里山、合歡山，這些我都去過。我近幾年來，天天喜愛畫山，大部分是山水畫，例如「國立臺灣美術館」收藏的《山水魂》，也是我很滿意的山水畫，那張比較大，好像三張合起來的，就三張連續。

這另一張《秋水長流》也可以說是有靈感時而產生出來的，它這雲很特別，一般人畫山是沒畫紅雲的，我畫這張，大部分已經想出來了，可是山上沒有雲，就顯不出來靈性，而我想一般人畫的雲，大部分都是白色的，但我當時的靈感是想出奇，要不一樣，所以我就先畫這張畫的右邊，大筆一下去，然後再看畫面這裡需要，觀察雲在畫面佔的位置和大小，還有一些它穿插前後變化的不同，有一點厚跟薄，這都是我們要注意的。我年輕時候也喜歡觀察大自然，比如說星象，或看天空會不會下雨，再加上我喜歡創作、創造，所以才會畫出各種不同的畫。

蕭(續)：我現在的畫，山水畫裡面有人物的，兩張合起來的，裡面人物差不多有三、四十個，沒裝裱，上面也還沒寫字題名，原本要命名為《寶島覽勝》，但是有一天跟學生外出吃飯的時候，畫就被人偷騙去了，現在還找不回，那一張也可以說是我的代表作，和這一張差不多大小，其中一邊有船，有遊覽的人，差不多有十至二十個人都在裡面。原本有請學生幫忙找，但後來才發現對方留的聯絡電話都無效，所以我只好樂觀的想，這也是讓別人看到我的畫。

我剛剛講，我現在的畫，我會有人物，過去有一些山水畫就沒有人物，或是要配合我，不要完全抽象，因為完全抽象很像西洋畫，所以我用半抽象的，就是要和傳統的山水畫不一樣，自己建立一種風格。當然，這樣的一個風格，每一個時間，比如說秋天、冬天，事實上，人每天的想法會不一樣，所以畫出來的畫應該沒有相同的，我是這樣想法，所以我的畫也都不一樣。看我的畫，和很傳統的完全不同，它比較有現代感。(圖18)

邱：好！謝謝老師!!

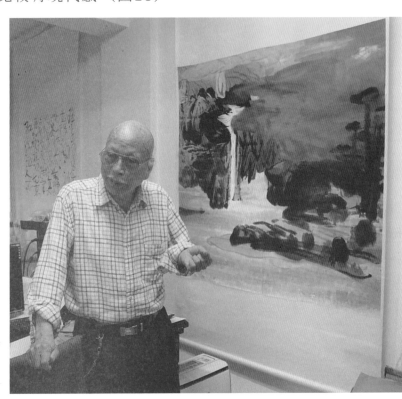

圖18：蕭仁徵老師
講解畫作《秋水長流》。
拍攝：鄭宜昀

蕭：這張《三個舞者》，是三個人的影子，有三個人在跳舞，是我比較滿意的作品之一。(圖19)

邱：三個人在跳舞？好有意思!這是1960年的，怎麼會想要畫三個人在跳舞？是因為有看到電視，或是有什麼靈感？

蕭：聽音樂啦！看電視節目之類的。我這是小張的。

邱：真的！這張好好看。

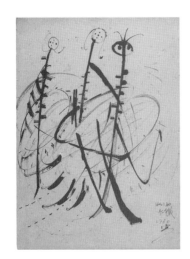

圖19：
蕭仁徵老師講解之畫作
《三個舞者》。
拍攝：鄭宜昀

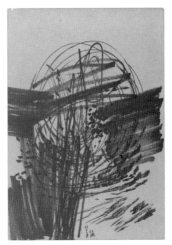

圖20：
蕭仁徵老師講解之畫作。
拍攝：鄭宜昀

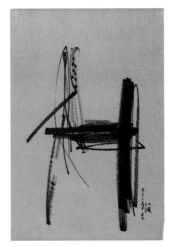

圖21：
蕭仁徵老師講解之畫作
《窈窕淑女》。
拍攝：鄭宜昀

蕭：這一張是畫樹的表現，比較田園一點。這是用一種油漬的原子筆吧？
（圖20）

邱：這張也是1960年，所以這是有感而發就打底起來畫了？

蕭：這張我曾在「臺灣省立博物館」（今「國立臺灣博物館」）開個展時有展出
過，後來展覽時被人偷，我在監視器裡面看到這一張畫，人就是站在那裡。這
一張畫的題目叫做《淑女》。

邱：這張是《淑女》，要怎麼看出她是一位窈窕淑
女？（圖21）

蕭：她坐在椅子上面。

詹：這張畫得很浪漫。

蕭：我這張還保存好好的，都還沒發黴。

邱：這一張是？

蕭：最後完成品，希望這一張能夠畫得更自由。

邱：哇！這張又不一樣！筆調好輕快。（圖22）

圖22：
蕭仁徵老師講解之畫作。
拍攝：鄭宜昀

蕭：我就只想畫出來，但很多時候都是到了最後，
才能成為這樣的一張畫。

邱：所以您這幾張都是各自獨立的素描作品？有沒有哪一張是沒完成的作品？它們是完成作品的草稿？還是它不是草稿？

蕭：它不是草稿，是完成的作品。

邱：這些也好精彩，還有小圓圈。尤其這《三個舞者》，讓我想到德國的包浩斯。

蕭：包浩斯，我知道，這個很了不起，它那是德國的嘛！

邱：對，德國的一個畫派。包浩斯比1950年代的抽象派還更早，大約1930、1940年代。我覺得這張作品風格，跟早期西方的抽象派、包浩斯有一些聯繫。

蕭：我最近幾年也會在家裡的小桌子畫畫，因為身體健康也有問題，像是小張的畫啦！也會寫寫字!!大畫需要透過展覽才能展出來，像現在有一些小東西，譬如說我有一些日記，我也寫一些書法，或關於繪畫、小說的一些分享，都可以拿出來。（圖23）

邱：這張畫看了讓人看了很舒服，第一眼就吸引我了。

圖23：
蕭仁徵老師講解之畫作。
拍攝：鄭宜昀

蕭：這用水墨。

詹：你不要把它當成什麼形象去看。

邱：這些是最近幾年的作品。（圖24）

詹：那個是他興致來了，他也閒閒（臺語），把心情放輕鬆，就畫出來了。

邱：這好看！

詹：他有時候就是這樣。

邱：真的很浪漫。

圖24：
蕭仁徵老師講解之畫作。
拍攝：鄭宜昀

蕭：這是兩張，亂七八糟的。

邱：這很好看啊！這個也好看，而且藍色用得好美，只是這樣隨興的幾筆就可以變出這麼多不同的畫面。（圖25）

詹：有時候興致來了，他也沒特別注意是什麼紙張，隨興給它畫下去。

邱：對，這個只是封面，翻過來就可以畫。

詹：興致來了，這個都可以用來繪畫。（圖26）

邱：這張顏色就又不一樣了。

蕭：這是畫秋天氣象。（圖27）

邱：這張也好特別。

蕭：這也是這樣。

邱：2017年。

蕭：這都2017年。

詹：墨是淡的，他用淡墨，若需要濃的，他就會去用濃……還有蠟筆，他用的蠟筆，還是小孩用剩的蠟筆給他用。

蕭：比較具象的。

邱：這張也是很特別，這就是剛剛那封底，真是太有意思了。（圖28）

蕭：這有一本素描簿，等一下來看，這裡面有人物。

詹：都是速寫。

邱：所以老師這幾年來比較多水墨的作品？（圖29）

蕭：對！

詹：有簡單的感覺。

蕭：比較簡單一點。

邱：因為老師的功力，隨便幾筆，就有一個畫面出來了

詹：他很會抓住氣象。

邱：2018年。

詹：這張是前年。

蕭：這都是山水。

邱：這已經很隨心所欲，自由自在地畫了。

詹：任我揮灑，遍地任我遊。

圖25：
蕭仁徵老師講解之畫作。
拍攝：鄭宜昀

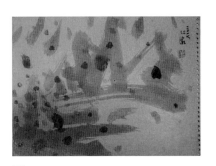

圖26：
蕭仁徵老師講解之畫作。
拍攝：鄭宜昀

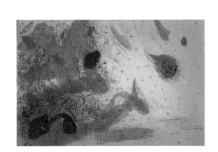

圖27：
蕭仁徵老師講解之畫作。
拍攝：鄭宜昀

圖28：
蕭仁徵老師講解之畫作。
拍攝：鄭宜昀

邱：這有一些蠟筆。

蕭：對！

邱：好特別的山水。

蕭：這都是山水的畫。

詹：他手邊有什麼東西，他就會用（臺語）

蕭：這張有展覽，這是大水墨，幾何形的。

邱：有一些作品會讓我想到了北宋的米芾，米家山水。

蕭：喔！對對對……

邱：三角形的山，還有那個苔點。

蕭：我現在也有……具象的畫，但我不適合這條路，我喜歡半抽象的路線。

邱：所以這些都是半抽象的？

蕭：對！

邱：這邊還有簽名！

蕭：有一年我們去中國雲南，那時候有去香格里拉。

詹：香格里拉，往虎跳峽，還有金沙江。（圖30）

蕭：我們觀光的地方叫什麼？

詹：麗江。

蕭：展覽是前年的，那個叫……？

詹：是玉龍山。

邱：所以老師您出國旅遊也都帶著這個？

蕭：對！我到俄國去，一路玩，我也一路畫，比如說，從俄羅斯，從西邊走，經過那邊幾個國家，我到一個地方，住在那裡，就在那裡描繪。

邱：我們今天看到好多老師的畫，謝謝老師跟師母。

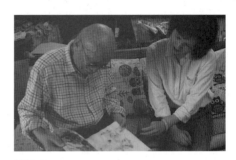

圖29：
蕭仁徵老師講解近年畫作。
拍攝：鄭宜昀

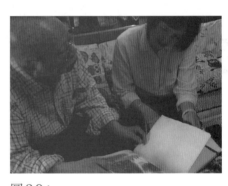

圖30：
蕭仁徵老師講解畫作。
拍攝：鄭宜昀

重要作品

水墨、彩墨

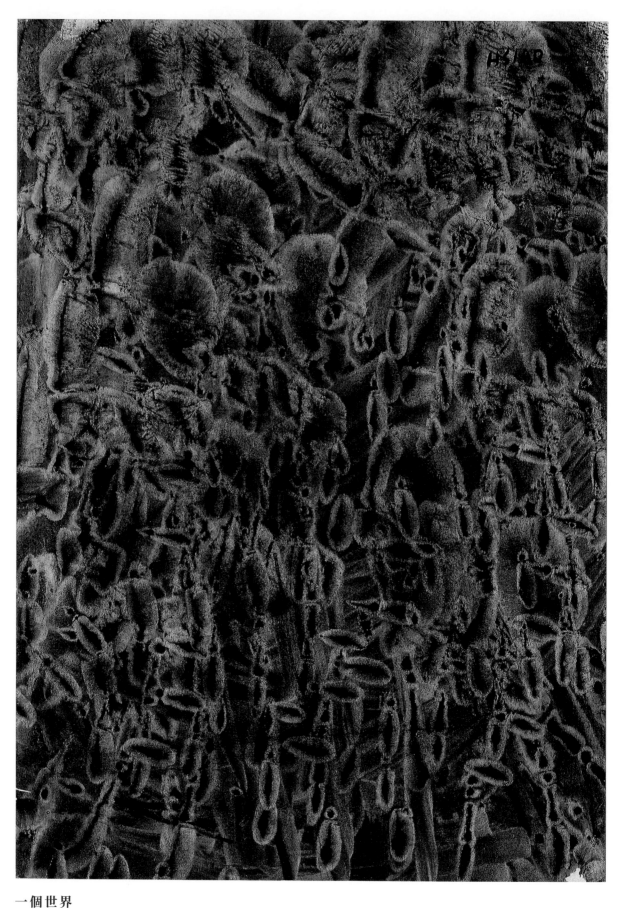

一個世界

＊類別：彩墨

＊尺寸（CM）：縱38.5 橫26.5

春

*類別：彩墨

*尺寸(CM)：縱136 橫35

此作品入選1960年首屆香港國際繪畫沙龍。

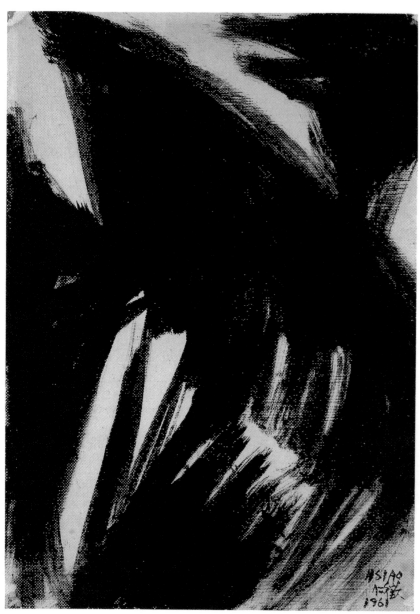

哀鳴（左圖）
*類別：墨彩
*尺寸(CM)：縱54.5 橫39.4

蕭仁徵於東信國小任教期間，因曾在一颱風天與一隻受傷鴿子結緣，將其留在身邊照看，後來隨著鴿子傷勢痊癒，蕭仁徵老師也聽從學生建議，將鴿子從籠子裡面放出來，讓它自由飛行，但可能是因為鴿子飛行過度，沒幾天就被學生發現已身亡。為了紀念與這隻鴿子的相遇，蕭老師以濃郁的墨色秒會下鴿子最後的身影。

右圖：
賴麗芳，〈水墨與水彩的融匯表現——蕭仁徵的繪畫〉，《藝術家雜誌》第三卷第六期，1976年11月

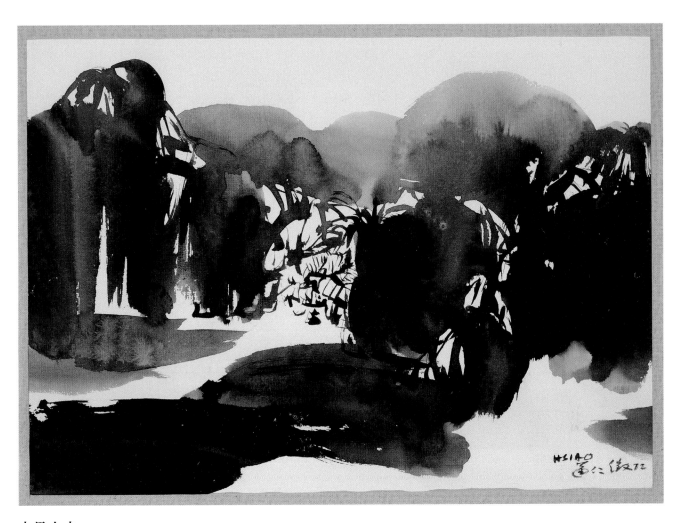

水墨山水
*類別：國畫
*尺寸(CM)：縱38 橫53

本件橫幅，帶以潑墨方式入畫，將水墨與色之濃淡深淺變化，加上留白效果作為整體佈局。亦見帶有書法之用筆描繪，通篇頗具米芾之山水畫意、梁楷的簡約用筆，整體可為中西合璧之表現效果。

此作品於1990年登錄為國立歷史博物館藏（館藏編號79-00204），設色紙本。

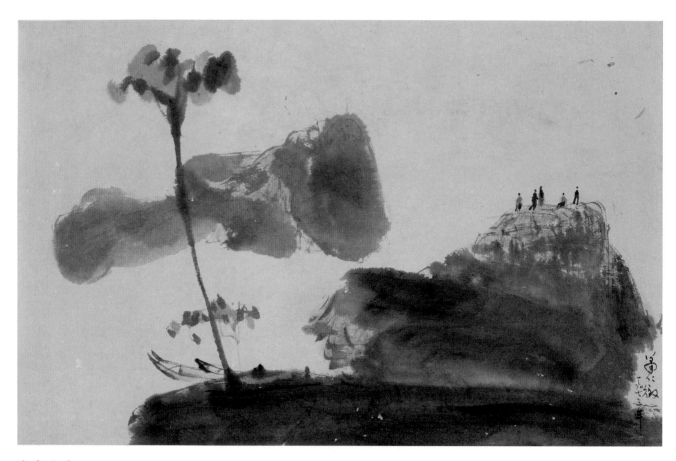

寫意山水
*類別：國畫
*尺寸(CM)：縱47 橫72.5

本作為紙本水墨設色，作於1973年。此幅以淡墨畫染近景山石，並以更淺墨色暈染遠山，以細筆勾寫
停靠在岸邊的小舟，以及山頂上五個或站或坐的點景人物。全幅畫面無空間深度表現，為大寫意現代
水墨創作。

此作品於1993年登錄為國立歷史博物館藏（館藏編號82-00388）

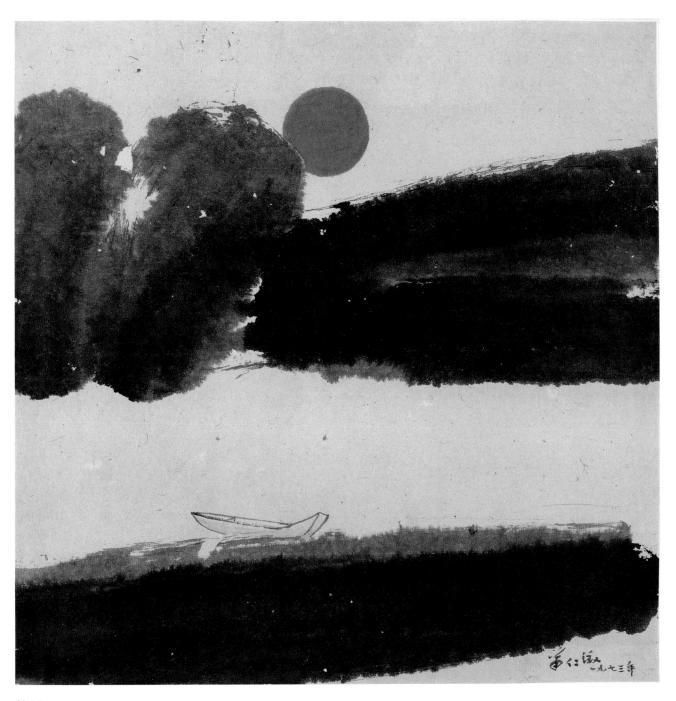

落日

*類別：國畫

*尺寸(CM)：縱60 橫59.5

本作為彩墨設色，作於1973年。此幅畫一河兩岸，遠方高懸的夕陽即將落下。畫家大筆淋墨，以簡略筆觸畫出河岸的山丘，又以細筆勾繪停泊於岸邊的小舟，通紅的夕陽已有一小角隱沒，預告著即將落日。全幅構圖簡約，設色純淨，予人感受日落時的靜謐。

此作品於1993年登錄為國立歷史博物館藏（館藏編號82-00387）

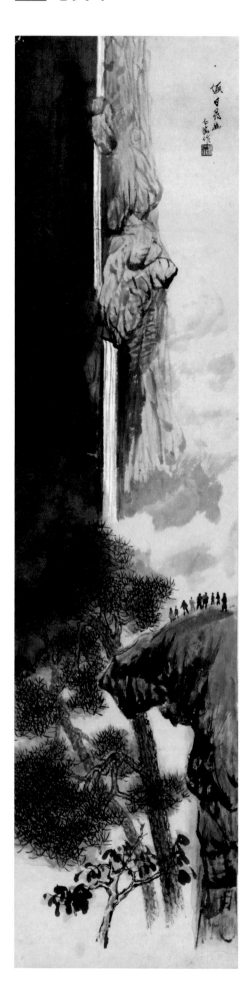

假日尋幽

*類別：多媒材

*尺寸(CM)：縱137 橫35

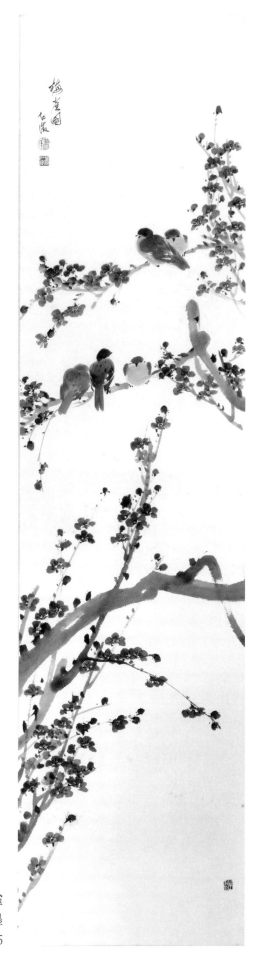

梅雀

＊類別：彩墨

＊尺寸(CM)：縱137 橫35

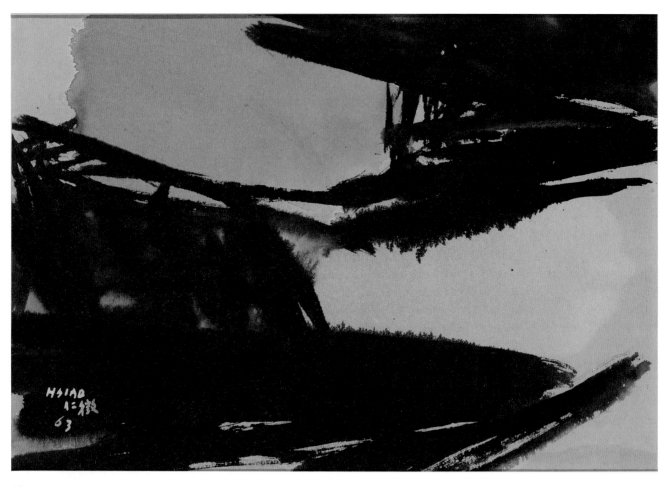

昇

*類別：水墨畫 / 紙 墨 壓克力

*尺寸(CM)：縱38.8 橫26.5

作品於1974年（民國63年）創作，其靈感來自美國太空梭升空，阿姆斯壯登月。其背景以黃、綠色塊狀托出凌空高遠，爾後以重墨自左下橫衝綿延至右上，表現旋空而上，面向太空之游離，其造型完整堅實，為作者喜愛的作品之一。

此作品於2015年入藏國立臺灣美術館。（館藏編號10400191）

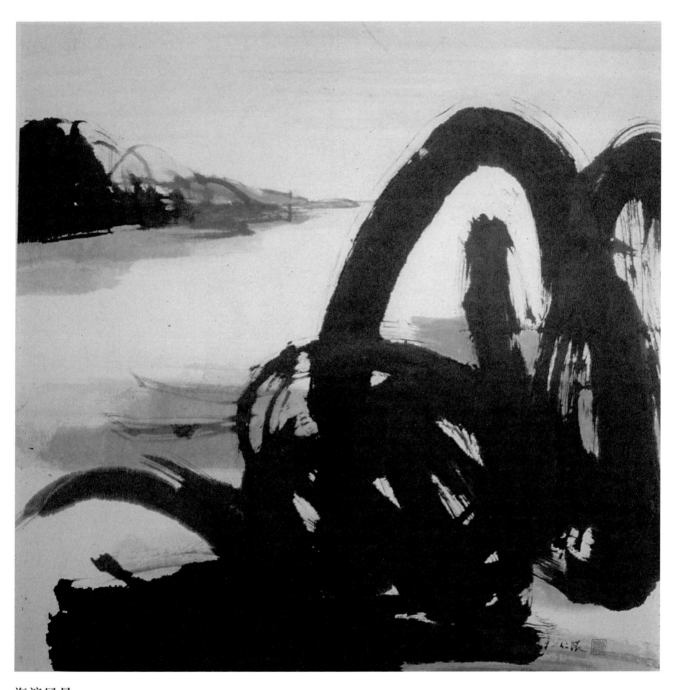

海濱風景
*類別：多媒材
*尺寸(CM)：縱70 橫69

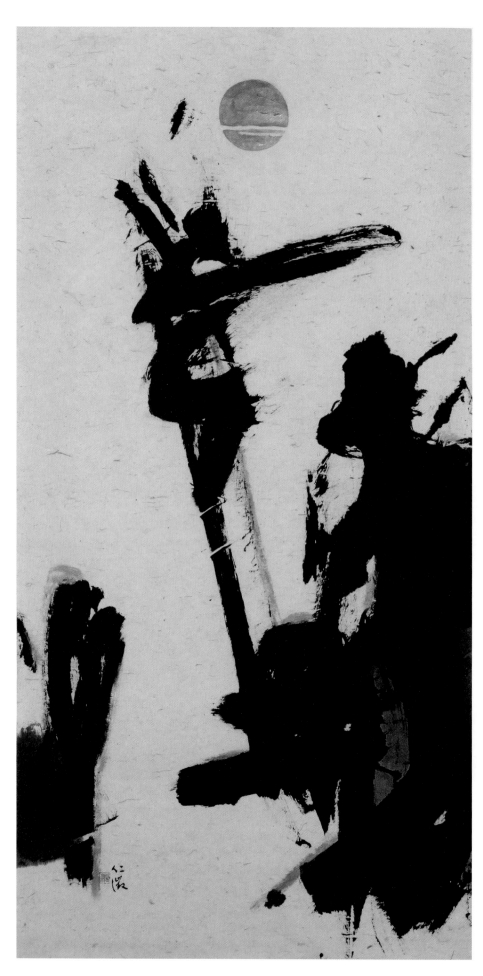

盛世
*類別：彩墨
*尺寸(CM)：縱135 橫69

構成

＊類別：彩墨

＊尺寸（CM）：縱55 橫39.4

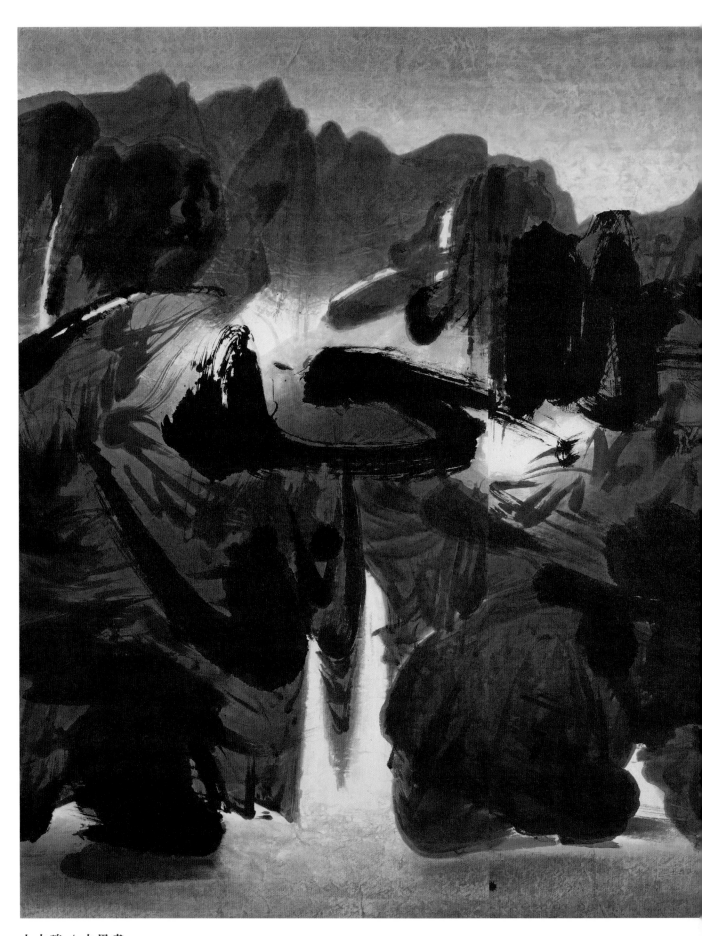

山水魂 / 水墨畫

*類別：彩墨

*尺寸(CM)：縱177.4 橫290.4

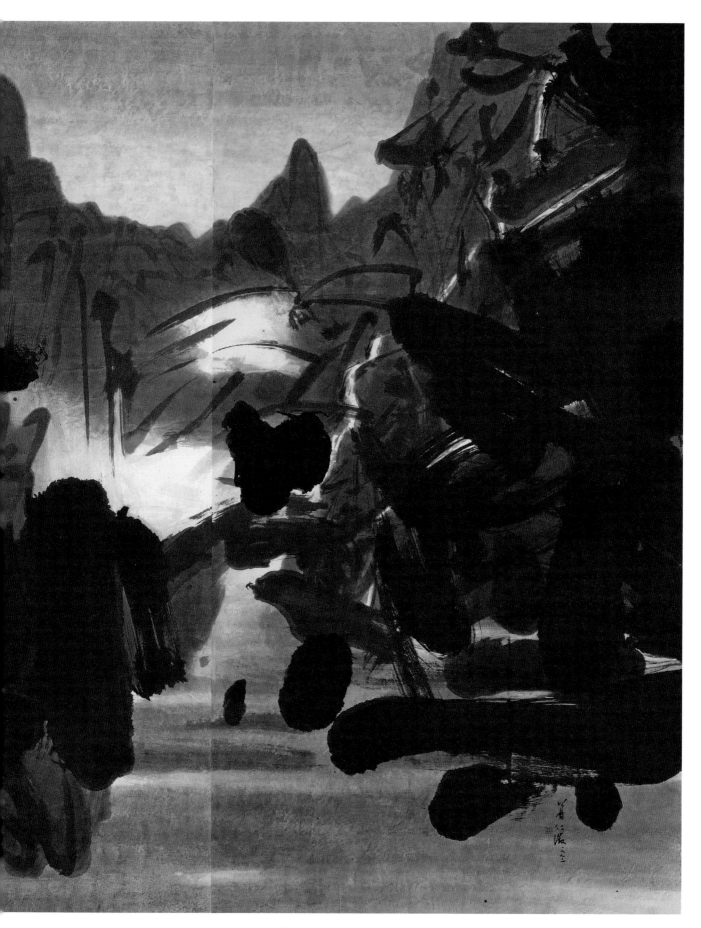

此畫以連幅方式，抽象的筆法，採紅黑兩個主色，表現出山河壯闊、氣象萬千的視覺震撼。
此作品於1994入藏國立臺灣美術館。（館藏編號10400191）

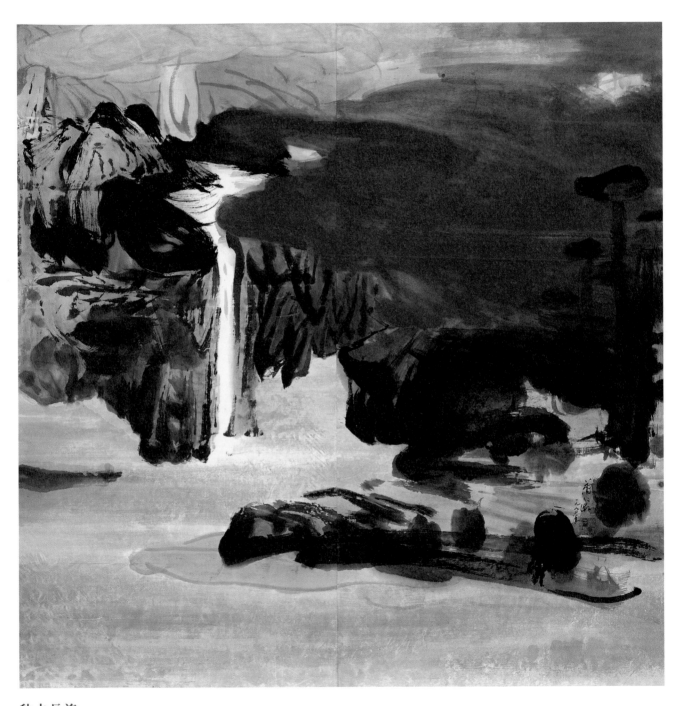

秋水長流
＊類別：彩墨
＊尺寸（CM）：縱135 橫136

秋水篇
*類別：彩墨
*尺寸(CM)：縱1358 橫69

曾於199年，比利時布魯塞爾
「臺灣現代水墨畫展」中展出。

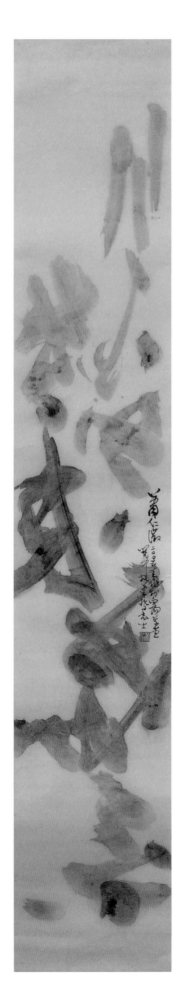

作品

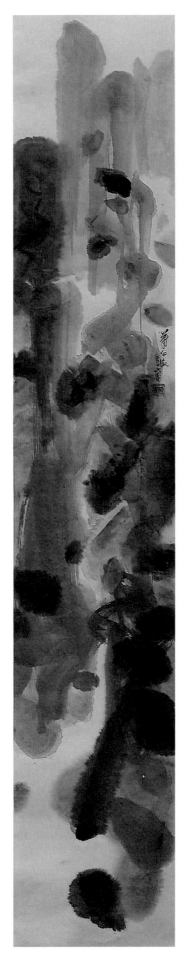

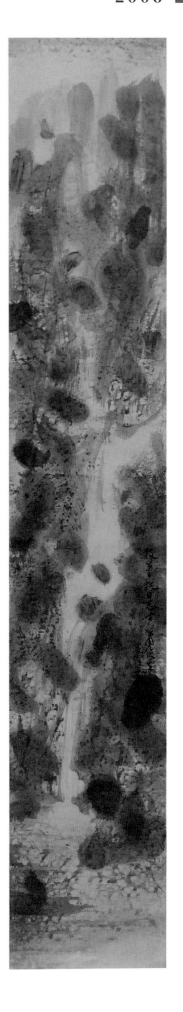

作品

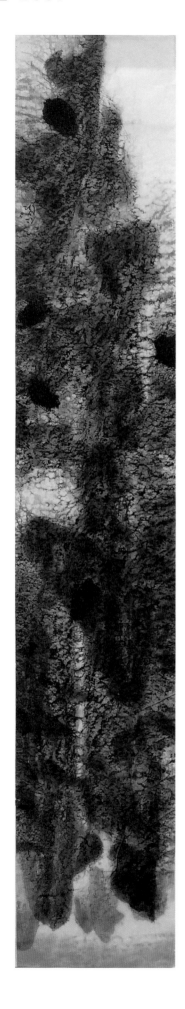
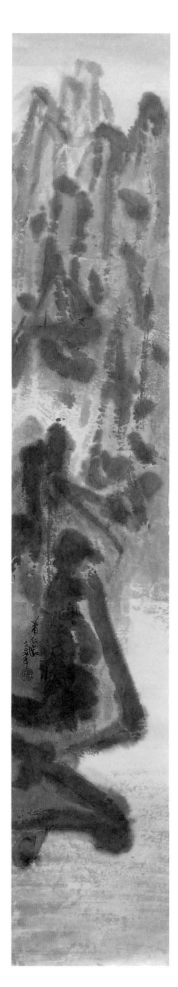

作品

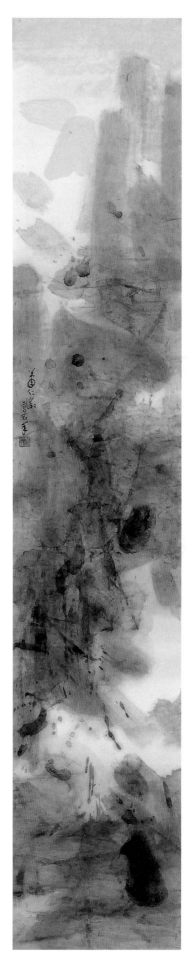

作品

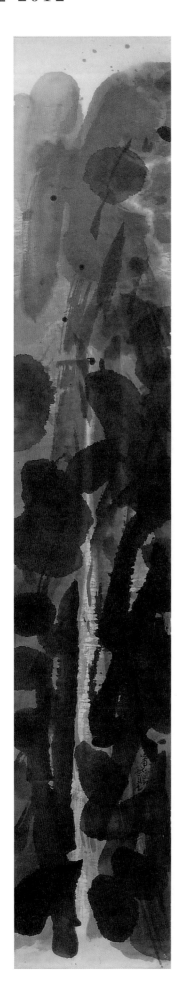 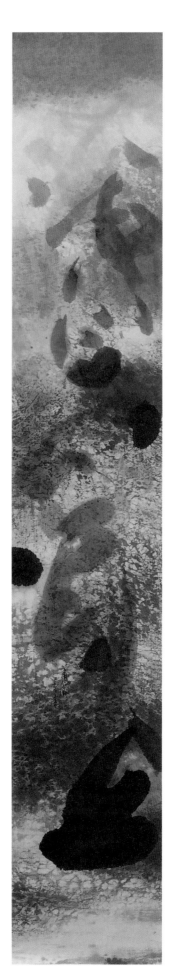

作品

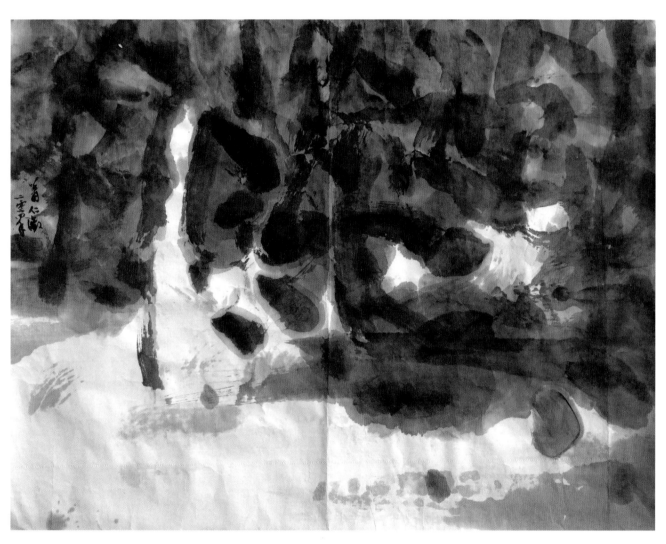

作品

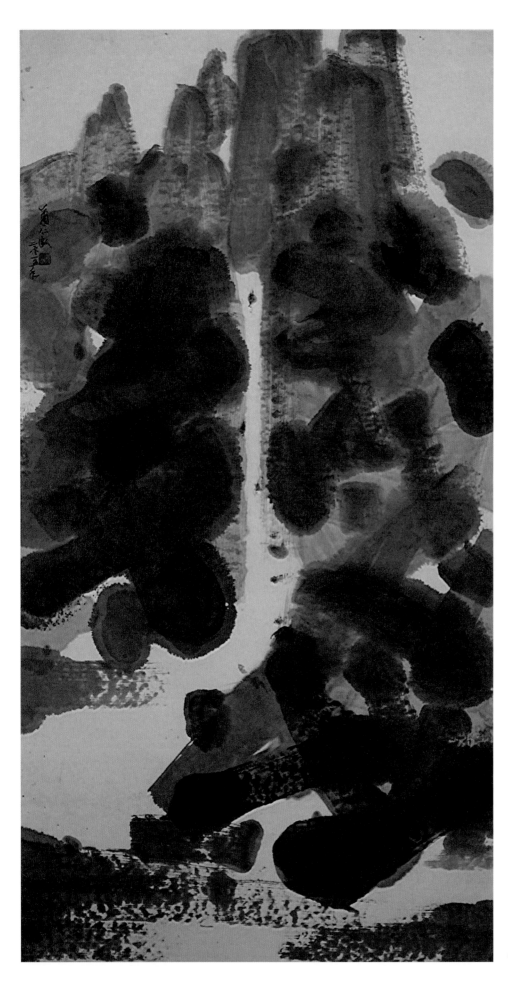

作品

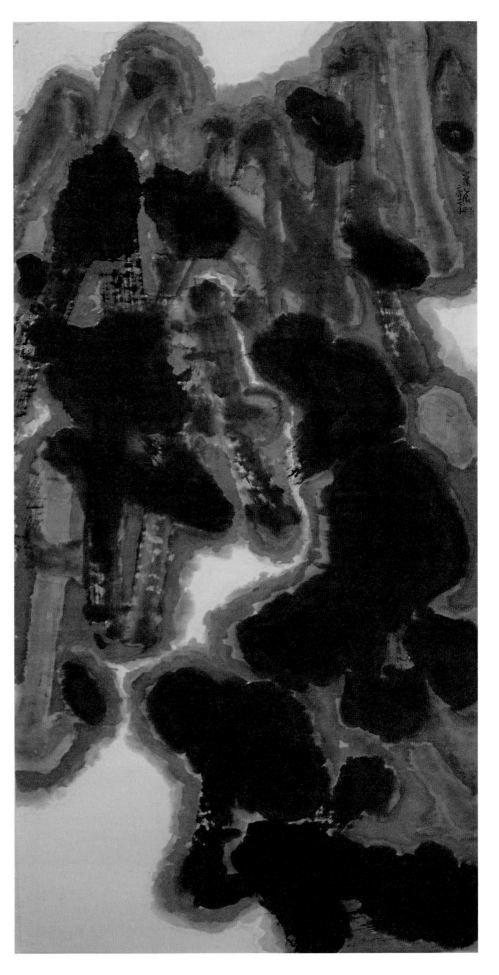

作品

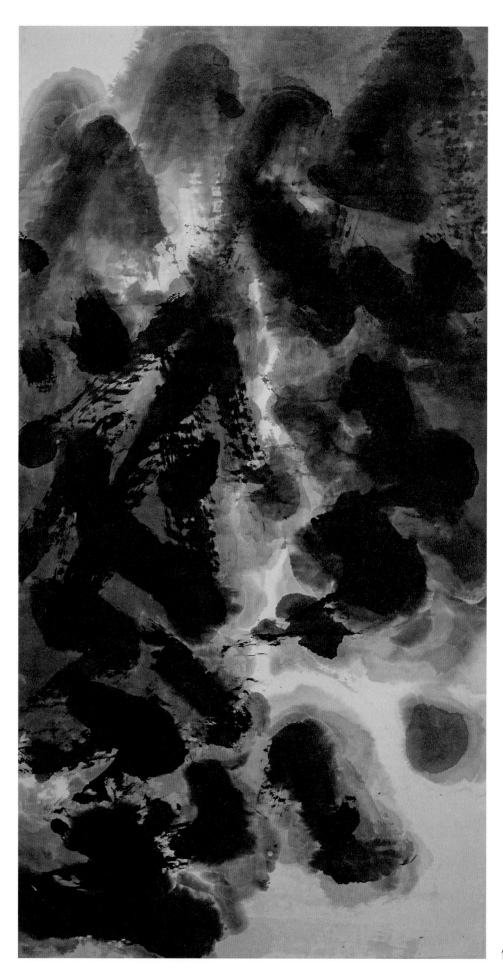

作品

作品

作品

作品

作品

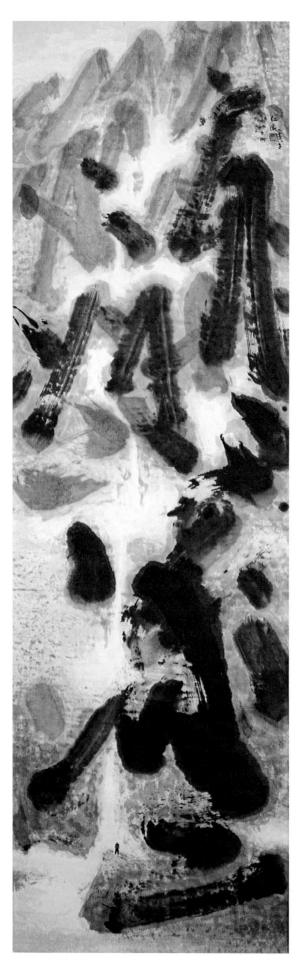

作品

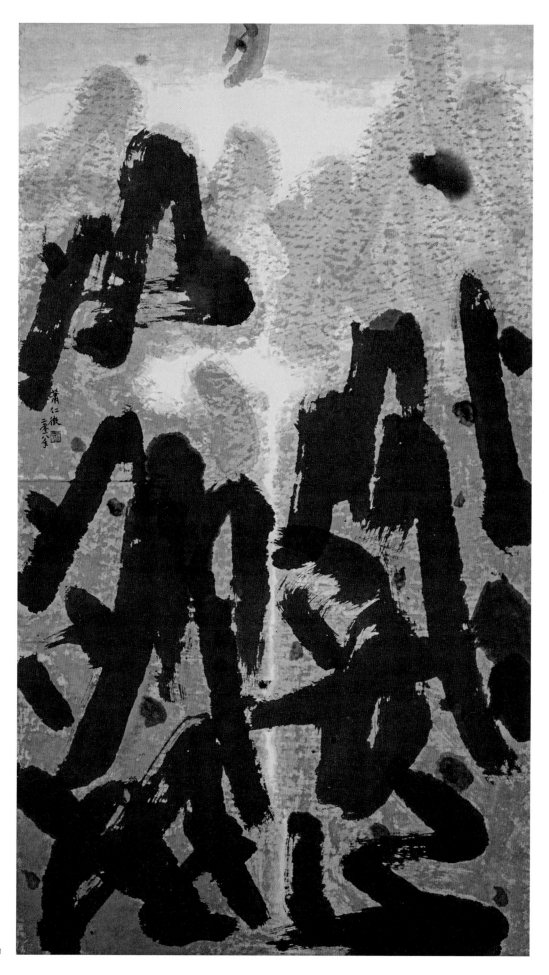

作品

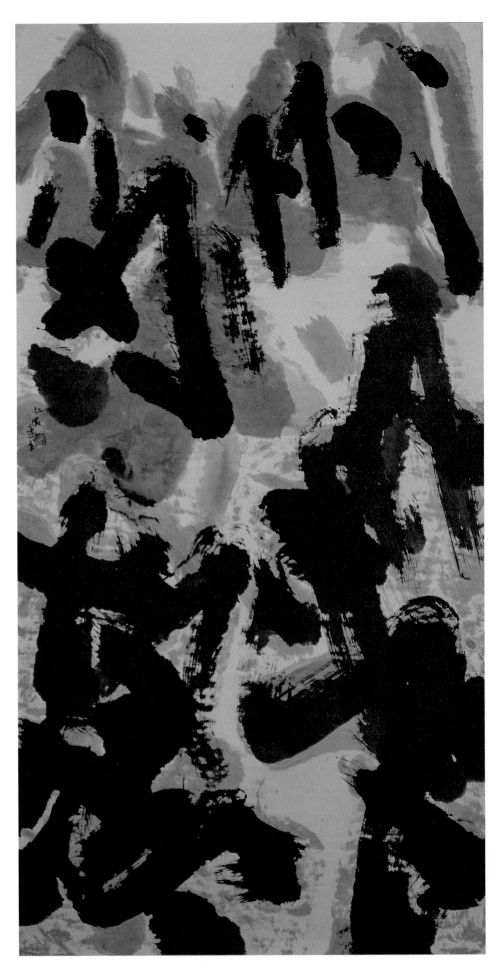

作品

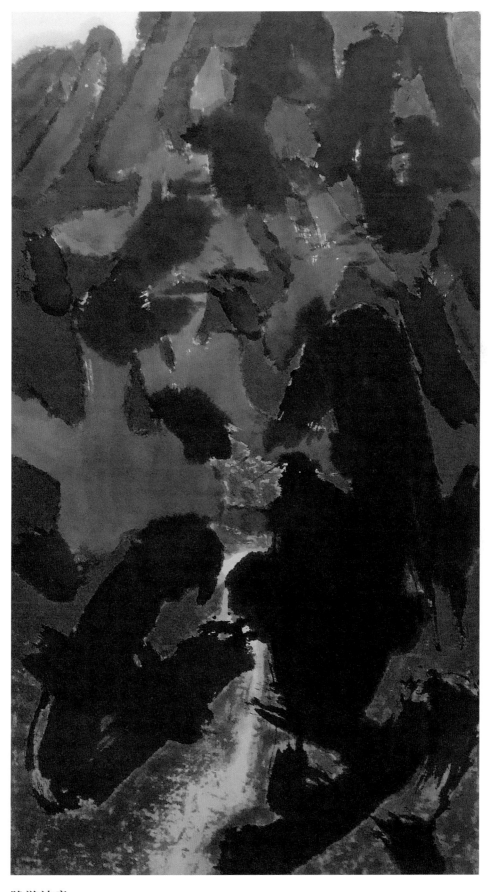

陸游詩意

*類別：彩墨

*尺寸(CM)：縱141 橫78

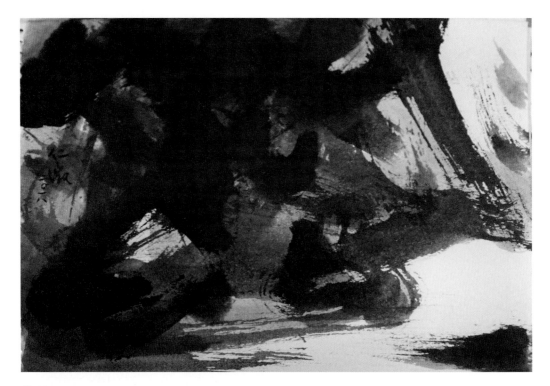

作品

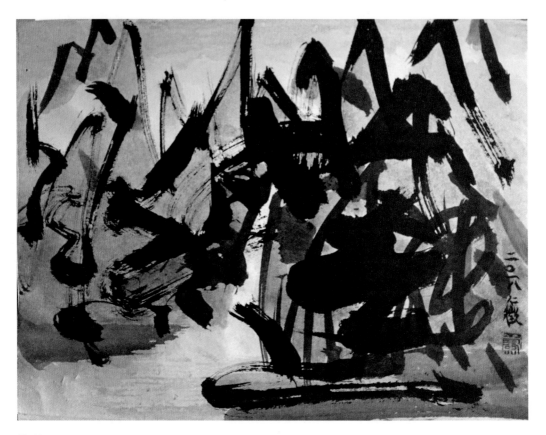

作品

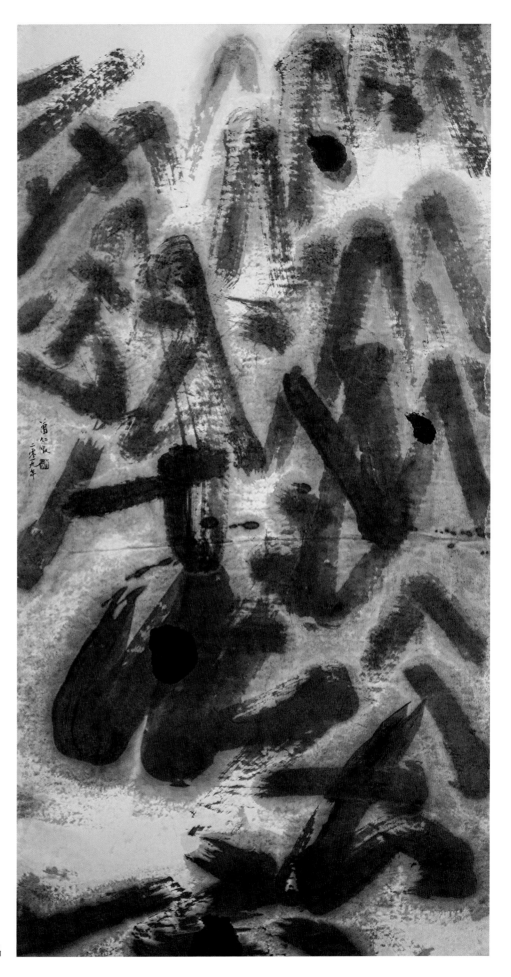

作品

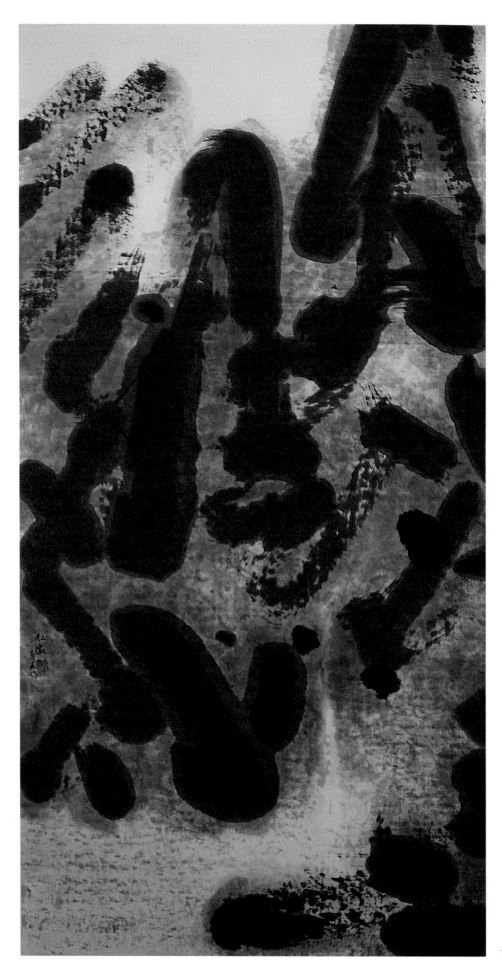

作品

華山一景
*類別：彩墨
*尺寸(CM)：縱178 橫94

玉山春曉
*類別：彩墨
*尺寸(CM)：縱80 橫84

作品

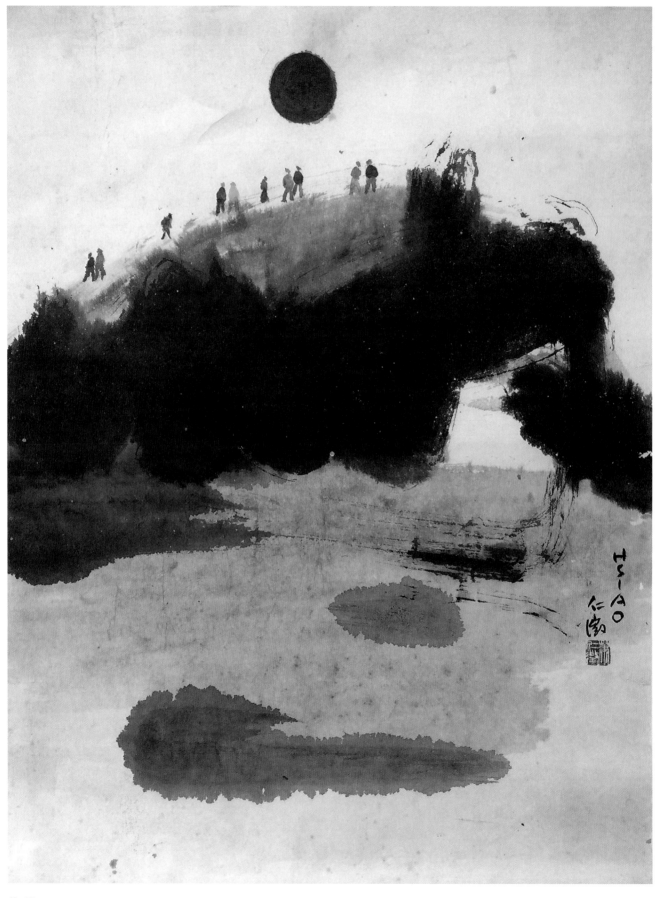

作品

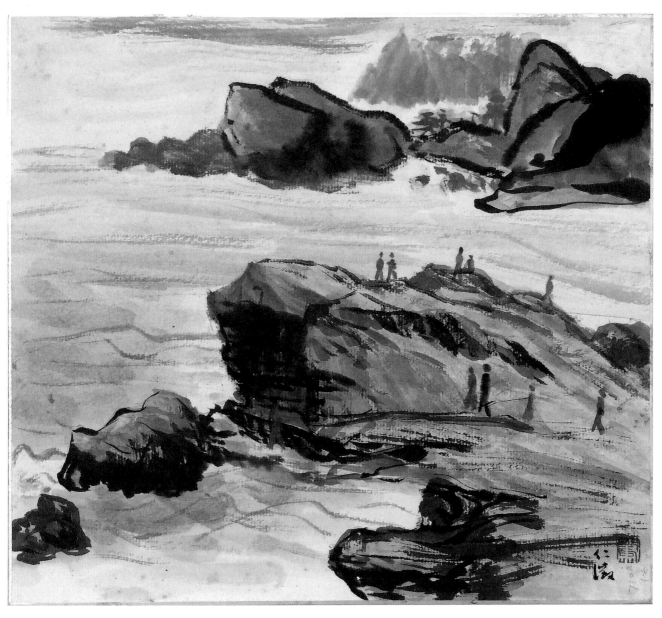

作品

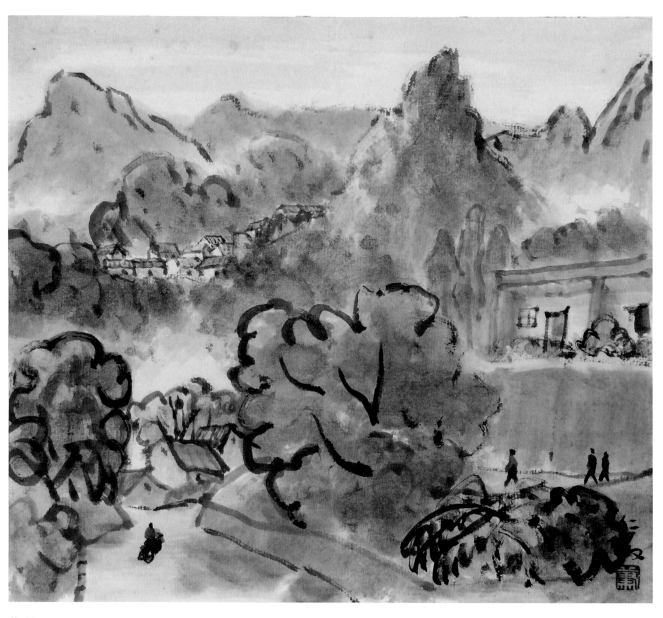

作品

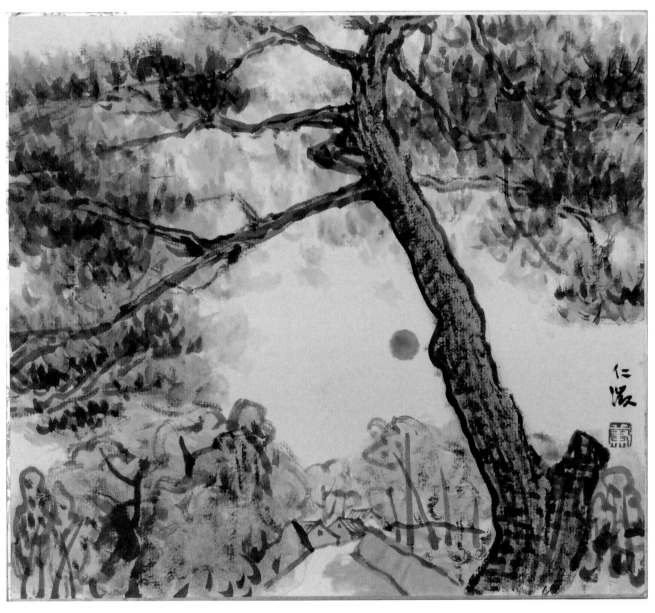

作品

水彩

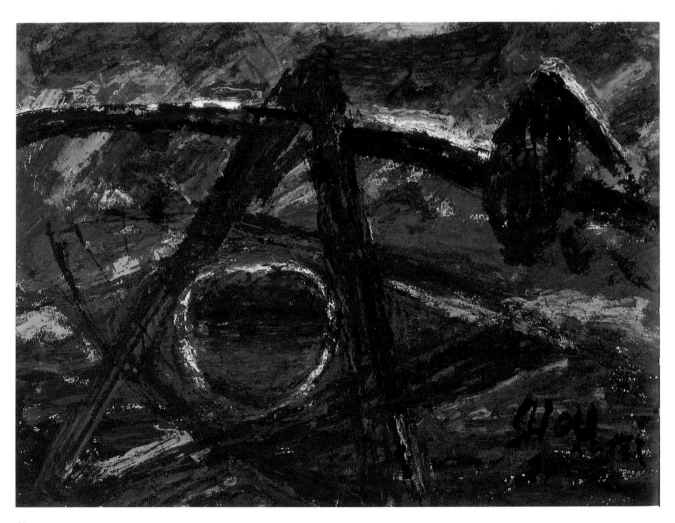

救

*類別：水彩
*尺寸(CM)：縱28.5 橫38.5

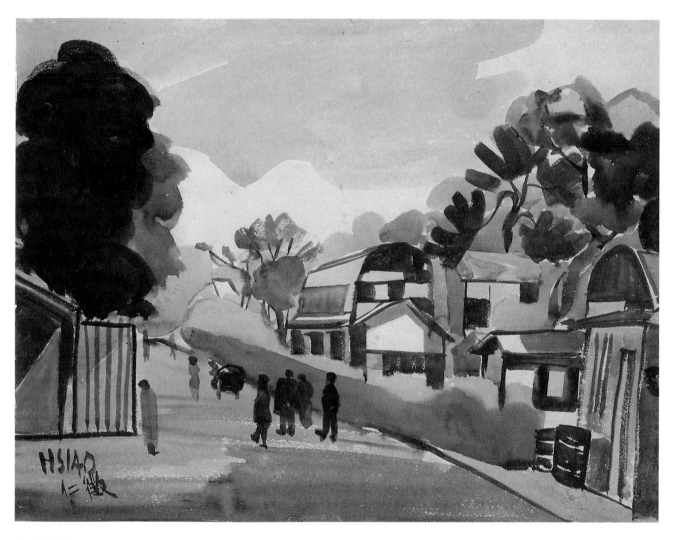

台中街景
*類別：水彩
*尺寸(CM)：縱39.5 橫54.5

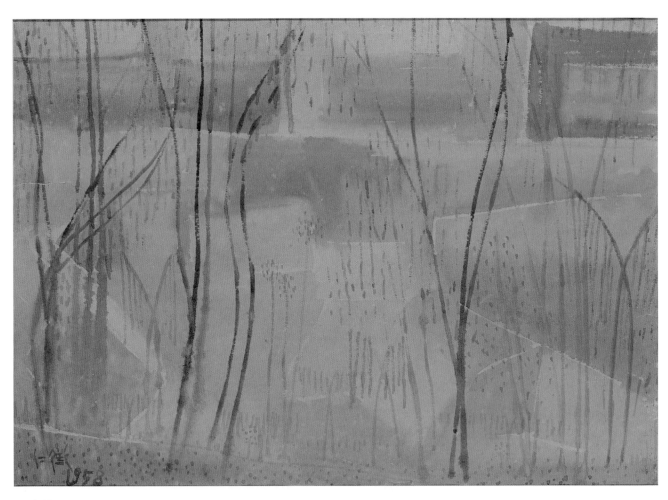

雨中樹
*類別：水彩 紙
*尺寸(CM)：橫38.8 縱54

蕭老師於1958年創作，用獨特的筆觸，表現據高臨下的景觀，在校園裡描繪當時落雨天，眼前多樹，下方是空地，遠處為屋，深思造景須有創意的變，其樹為主，以點線描繪，用藍淺色調表現雨與樹的結合，融為一體，成為半抽象有深遠的境界與詩意，題為《雨中樹》。

因為蕭仁徵老師強調這張畫作以「變」為基礎，所以現實中原本粗壯的樹木，在畫作中卻是想像中的樣貌，呈現纖細的美感，符合老師繪畫風格從寫實逐漸朝半抽象，再到全抽象演變。

此作當初參與國立歷史博物館徵畫，代表國家參加巴黎國際雙年藝展，並2015年入藏國立臺灣美術館（館藏編號10400192）。蕭老師說明當時參賽狀況，樹林和建築雖然為常見的題材，水彩、油畫和版畫也是普遍的創作媒材形式，但當時只有蕭老師是以水彩畫作在無記名投票中獲得入選。

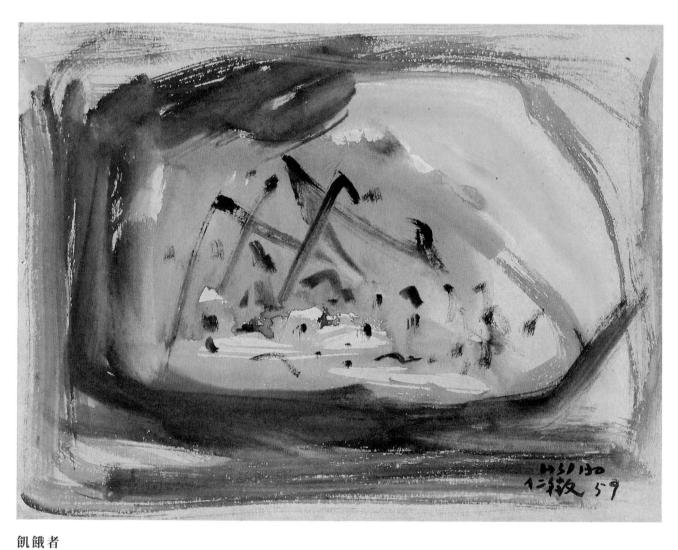

飢餓者
＊類別：水彩
＊尺寸（CM）：縱19.5 橫26.5

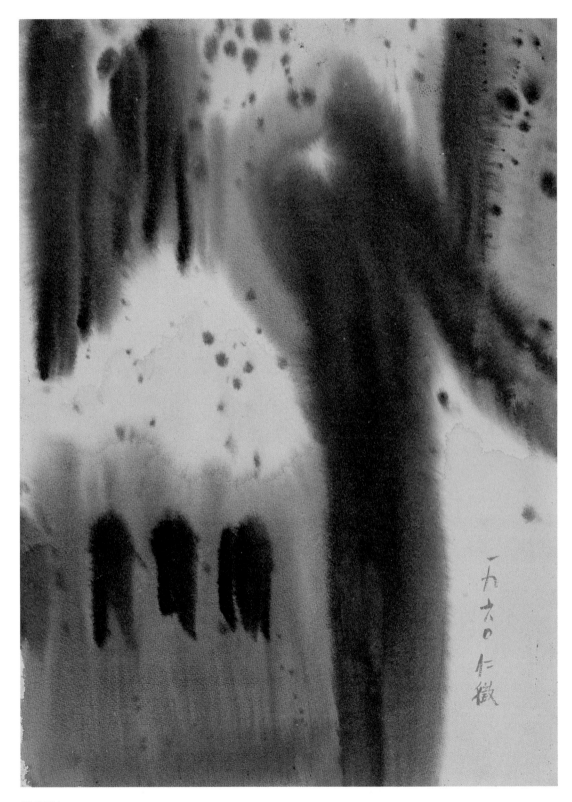

離別時

*類別：水彩

*尺寸(CM)：縱52 橫38.5

此作品於1993年入藏臺北市立美術館（分類號：W0145）。

構成
＊類別：水彩
＊尺寸（CM）：縱54.5 橫39.3

構成1963
*類別：水彩
*尺寸(CM)：縱38.8 橫26.5

牆

*類別：水彩畫

*尺寸(CM)：縱52 橫69

此幅半抽象水彩畫「牆」，完成於1964年。在作者的生活經驗裡，當時社會是封閉的，人與人之相處是冷寞的，個人是孤獨的，除外在嚴峻的浸攪、冷襲、人的本能自然的自會築防，像穿衣著體還不夠，於是心靈上的空虛與願望，恐懼間常以畫筆塗抹，造出高聳不可攀的牆壁與山林之層層屏障，莫非能得片刻的溫馨與安和。

此作品於1997年入藏高雄市立美術館（館藏編號01461）。

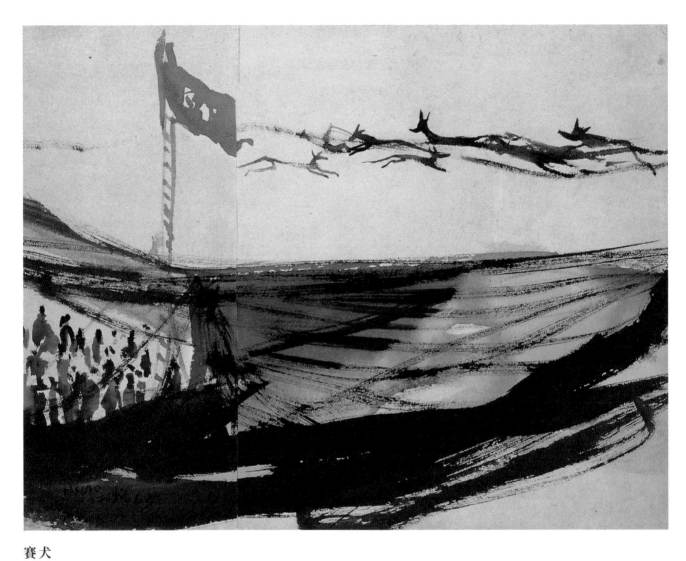

賽犬
*類別：水彩
*尺寸(CM)：縱20.3 橫26.7

太魯閣
＊類別：水彩
＊尺寸（CM）：縱20.3 橫26.7

山醉人醉
*類別：水彩
*尺寸(CM)：縱49 橫67.5

此作品於1993年入藏臺北市立美術館（分類號：W0146）。

作品

*作品落款年寫「84」，但老師本人表示是1985年受邀至美國寫生

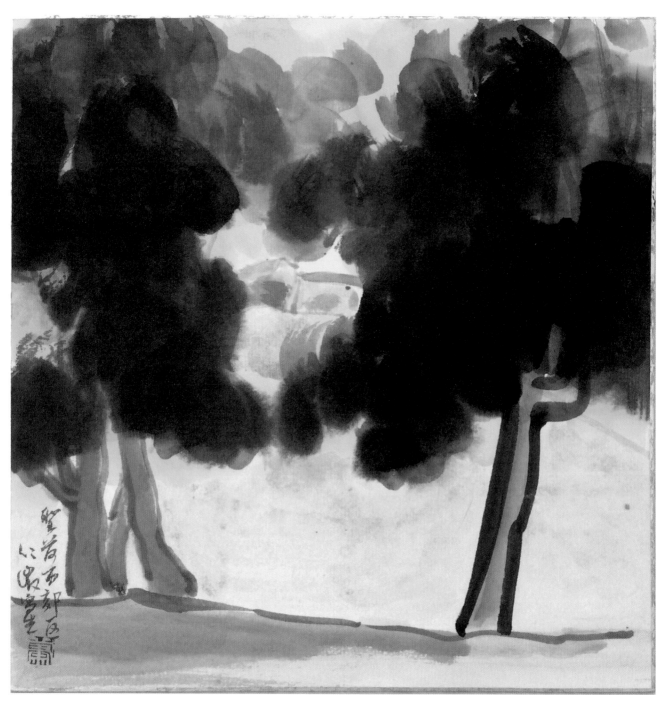

作品

*作品落款年寫「84」，但老師本人表示是1985年受邀至美國寫生

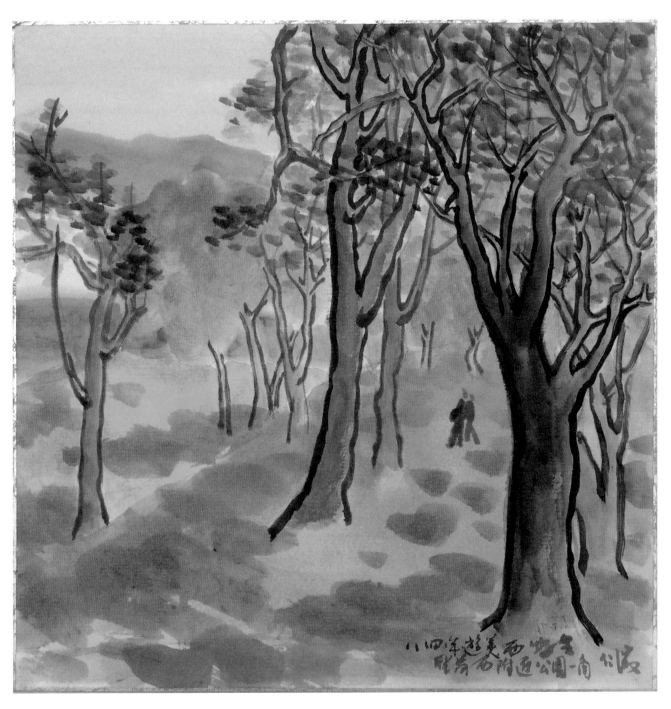

作品

*作品落款年寫「84」，但老師本人表示是1985年受邀至美國寫生

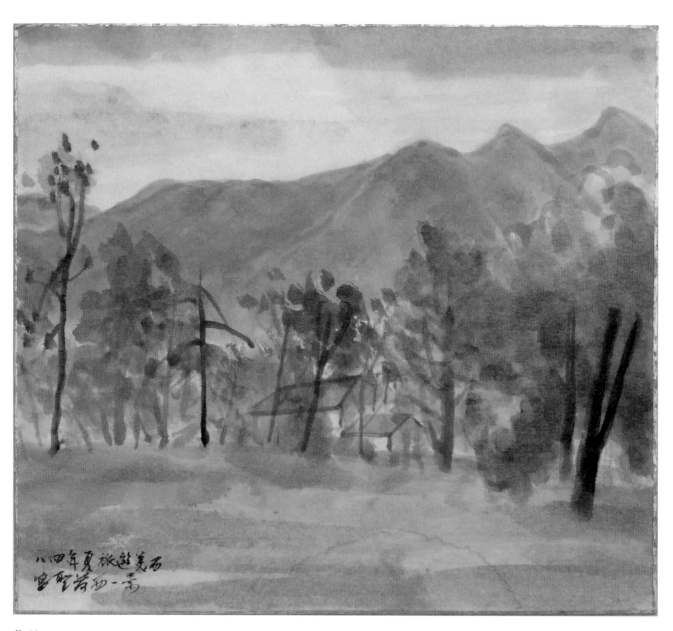

作品

*作品落款年寫「84」，但老師本人表示是1985年受邀至美國寫生

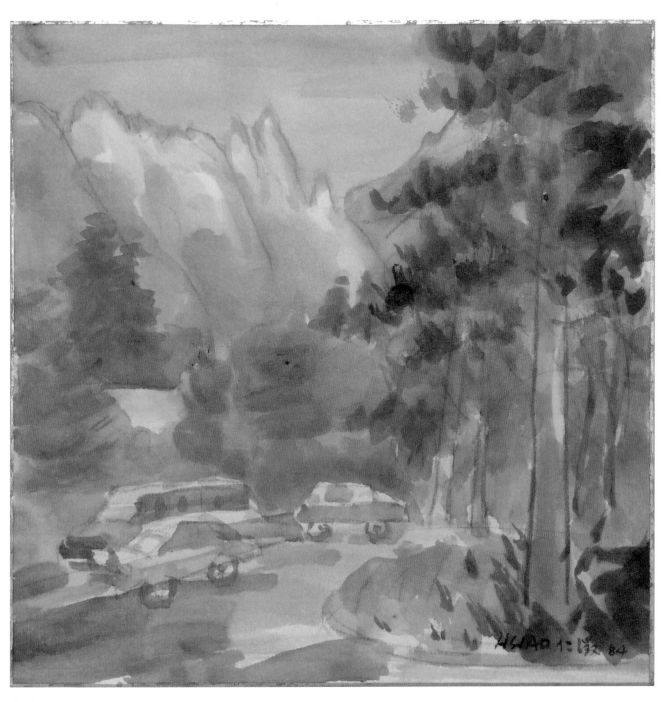

作品

*作品落款年寫「84」，但老師本人表示是1985年受邀至美國寫生

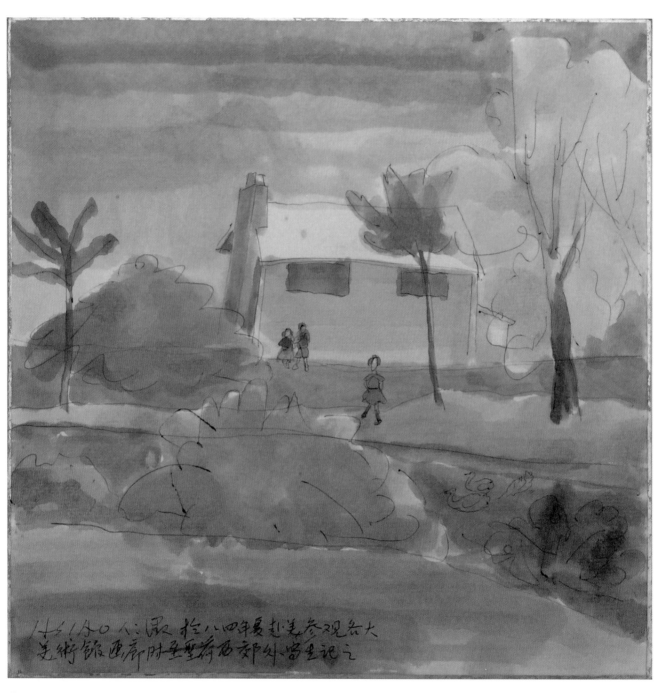

作品

*作品落款年寫「84」，但老師本人表示是1985年受邀至美國寫生

藍白點

*類別：水彩

*尺寸(CM)：縱37 橫56

原名為《星夜》。作品由藍、白色分割畫面上下，其中有圓點成十字分布，而每個原點中都有不同的色彩分布情景。作品構圖簡單，細節處卻有多樣的變化，頗為有趣。此件作品曾參與國立歷史博物館徵件，於1969年，紐西蘭威靈頓「紐西蘭中國藝術特展」展出。

於1990年納入國立歷史博物館收藏（館藏編號79-00093）。

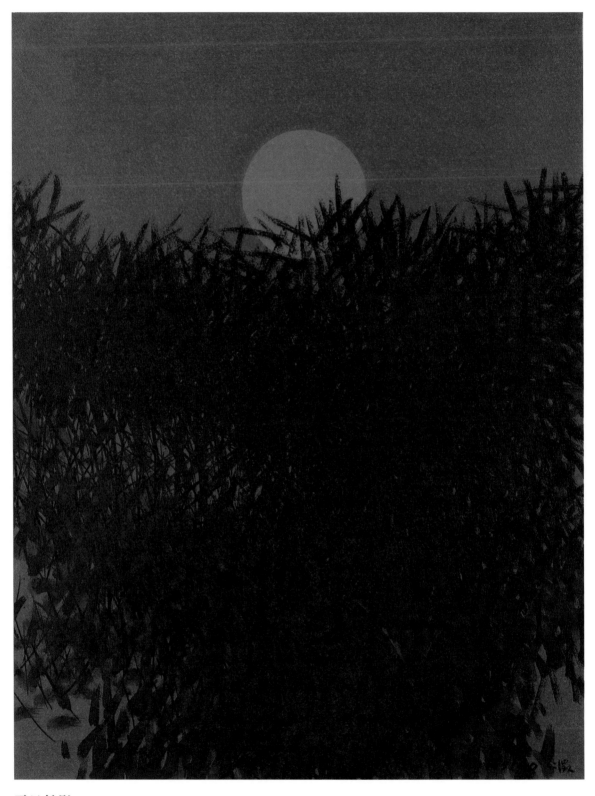

夏日松影

＊類別：水彩

＊尺寸(CM)：縱49 橫67.5

本作為基隆市文化局之收藏。

百合

多媒材

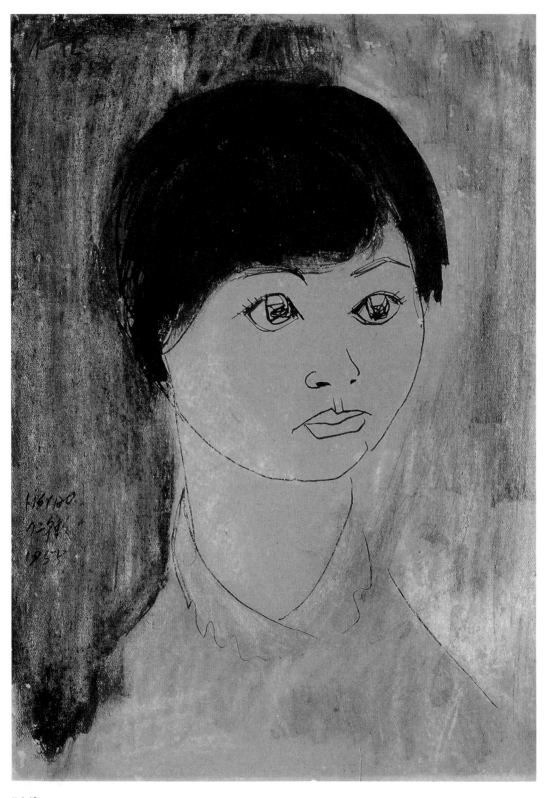

阿珠

*類別：粉彩、蠟筆、水墨

*尺寸(CM)：縱27 橫19.5

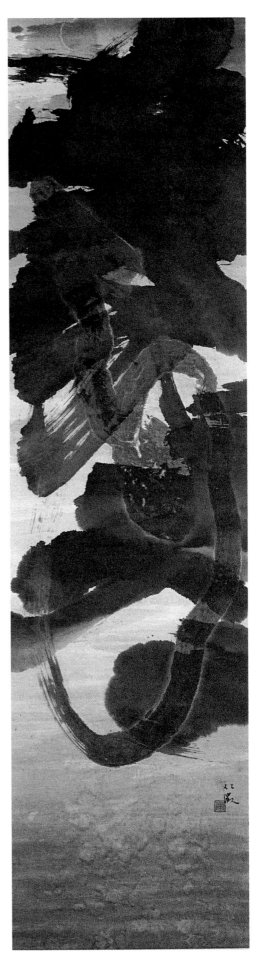

雲與龍
*類別：多媒材
*尺寸(CM)：縱135 橫35

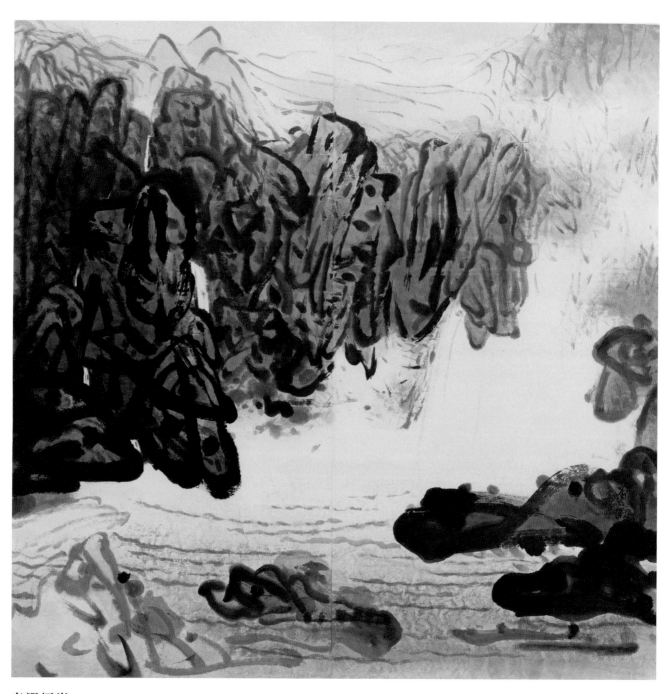

春漲煙嵐

*類別：多媒材

*尺寸(CM)：縱136 橫135

此作品目前收藏於基隆市文化局

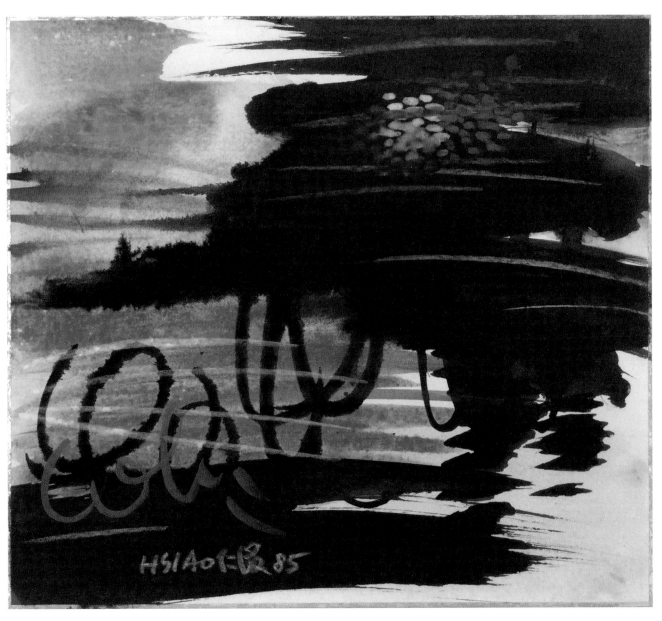

作品

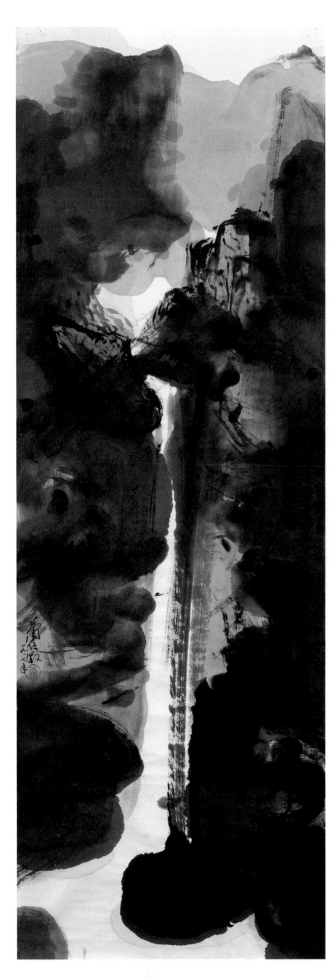

銀布千丈
*類別：多媒材
*尺寸(CM)：縱136 橫35

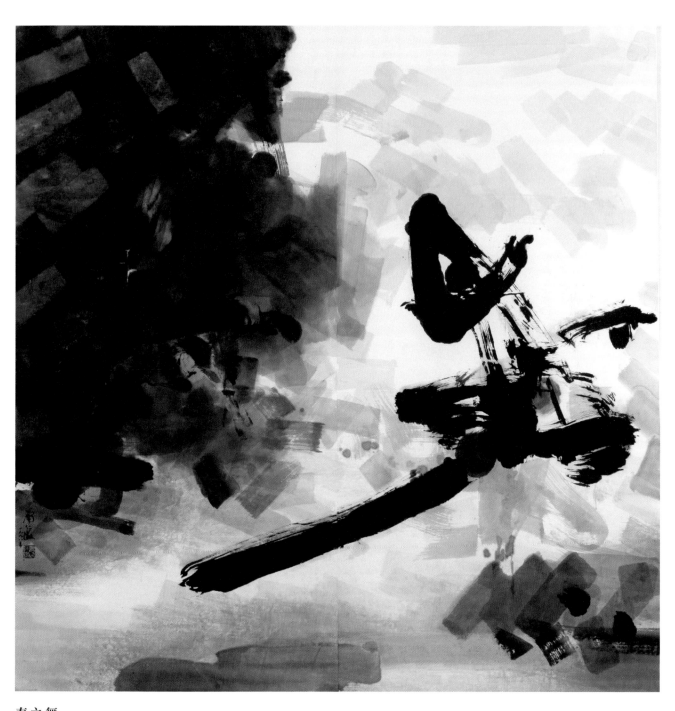

春之舞

*類別：多媒材

*尺寸(CM)：縱180 橫180

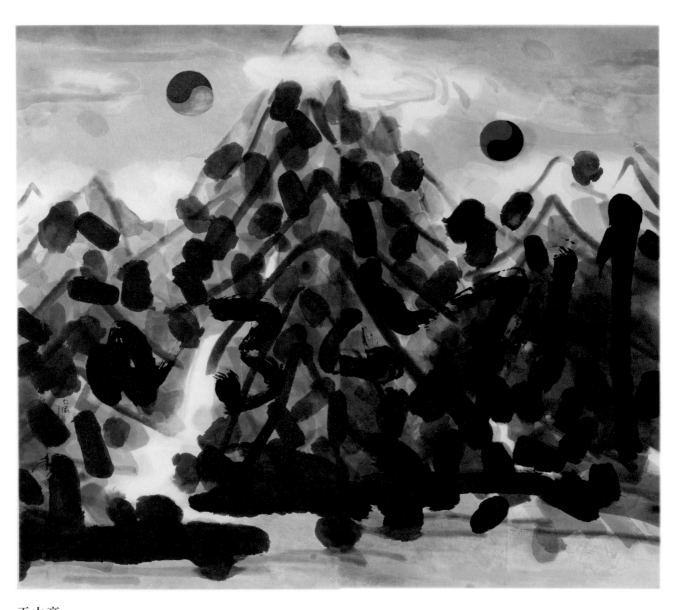

玉山高
*類別：多媒材
*尺寸(CM)：縱177 橫97

李白將進酒
*類別：多媒材
*尺寸(CM)：縱134.5 橫23.5

四季頌 長幅1、2

*類別：多媒材

*尺寸(CM)：縱135 橫23.5

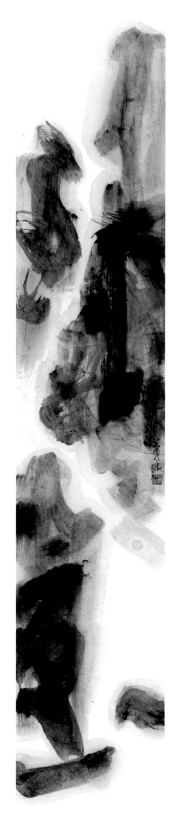

四季頌 長幅3、4
*類別：多媒材
*尺寸(CM)：縱135 橫23.5

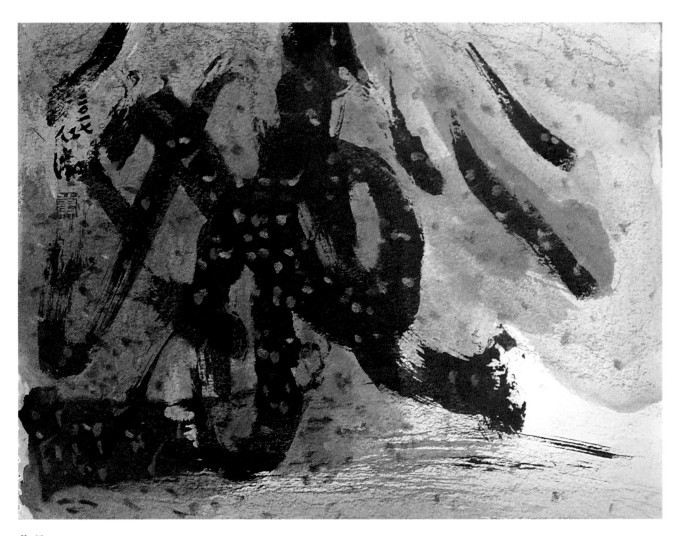

作品

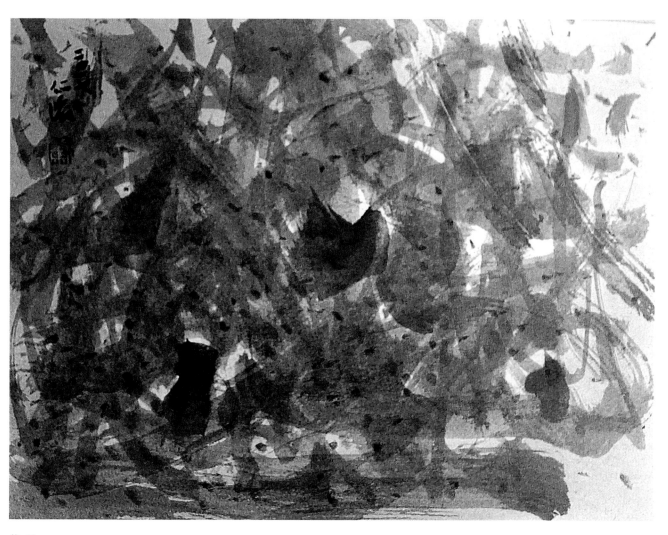

作品

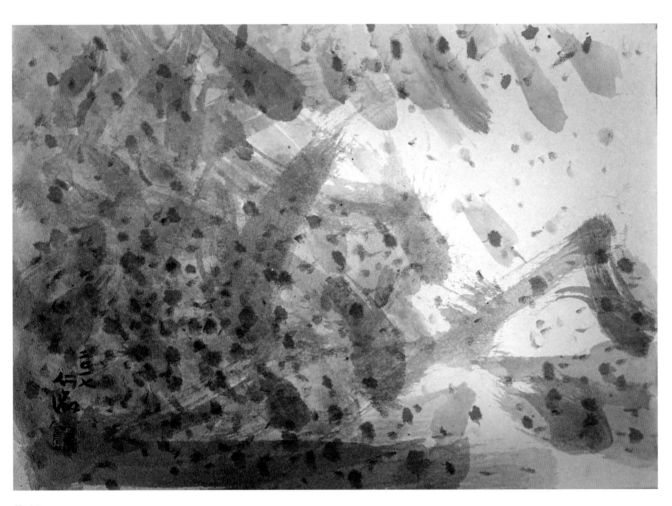

作品

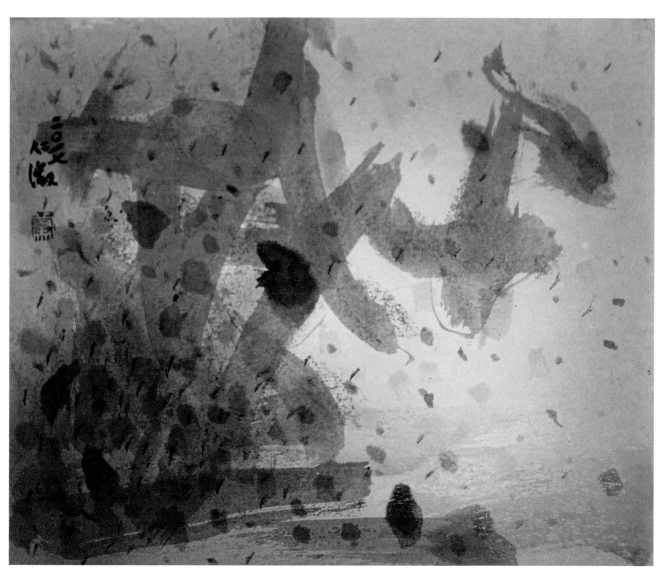

作品

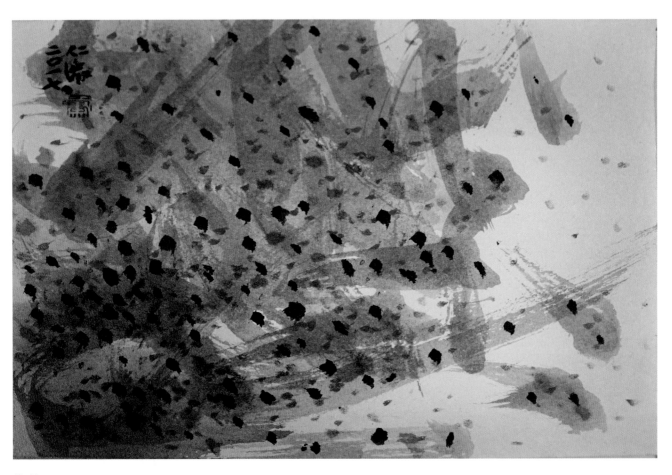

作品

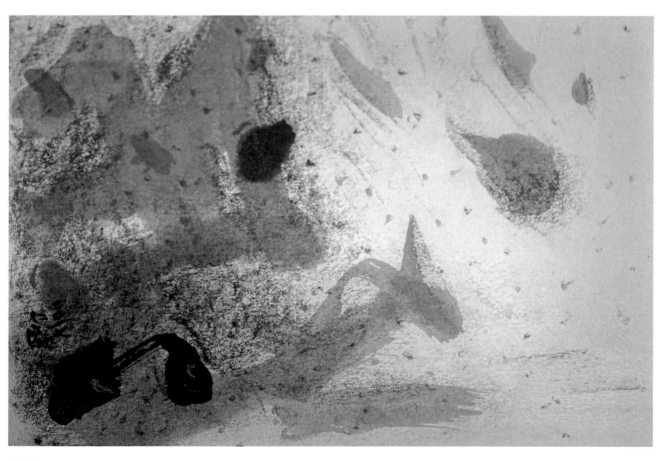

作品

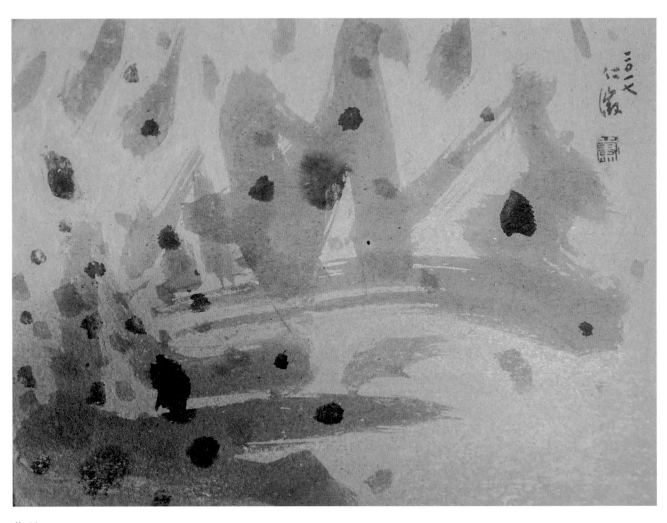

作品

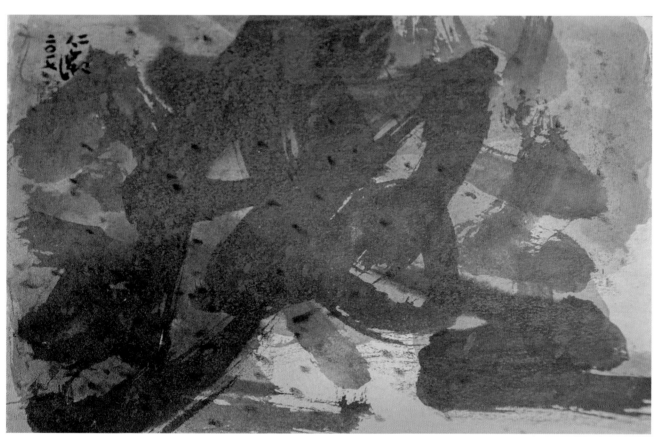

作品

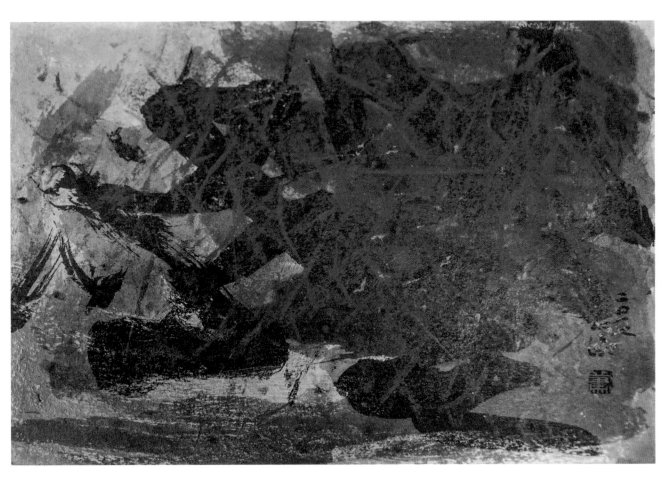

作品

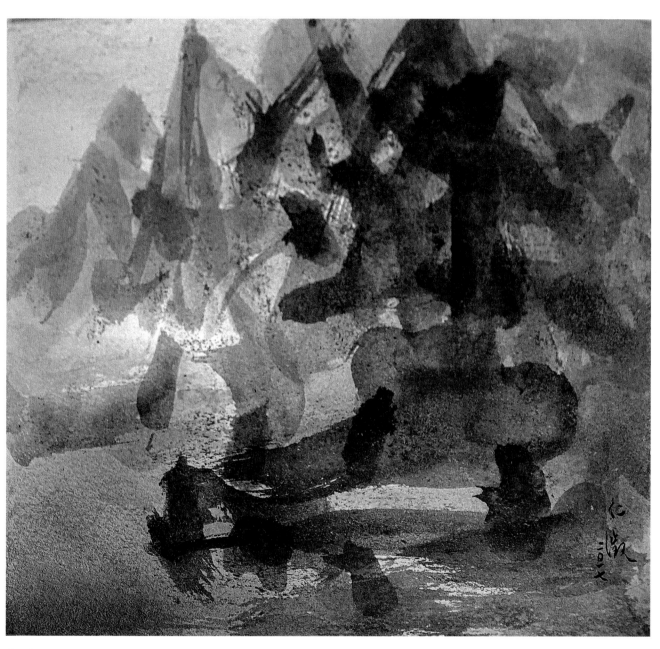

作品

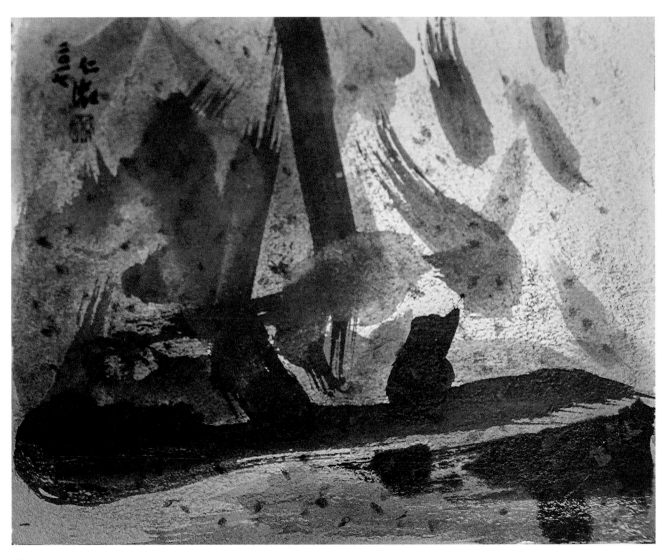

作品

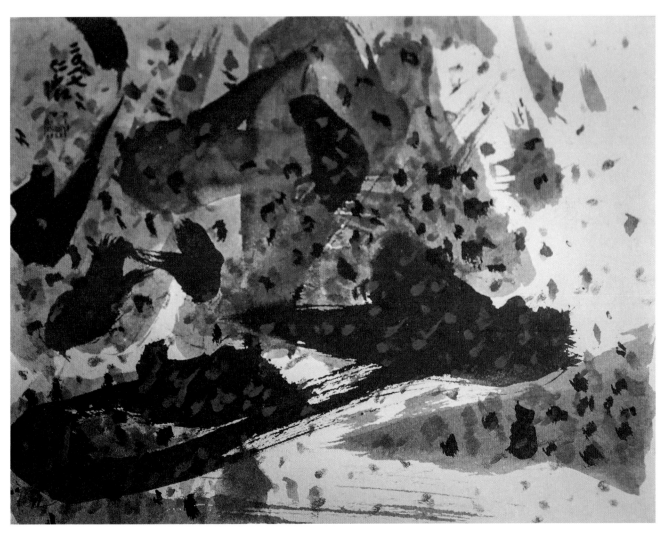

作品

素描速寫

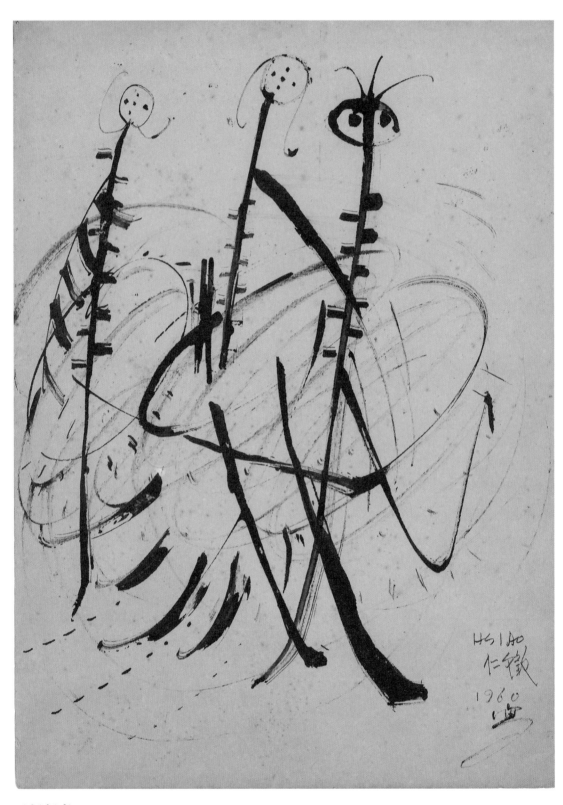

三個舞者

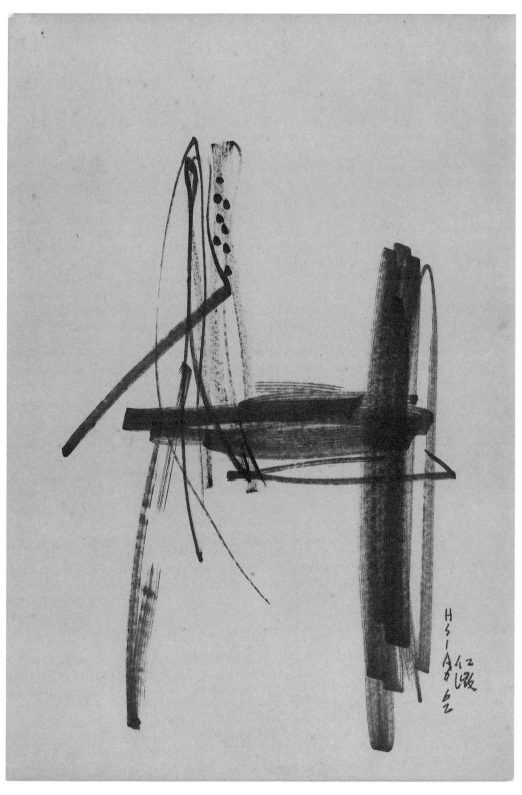

窈窕淑女

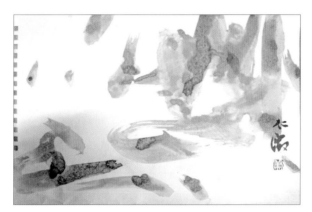

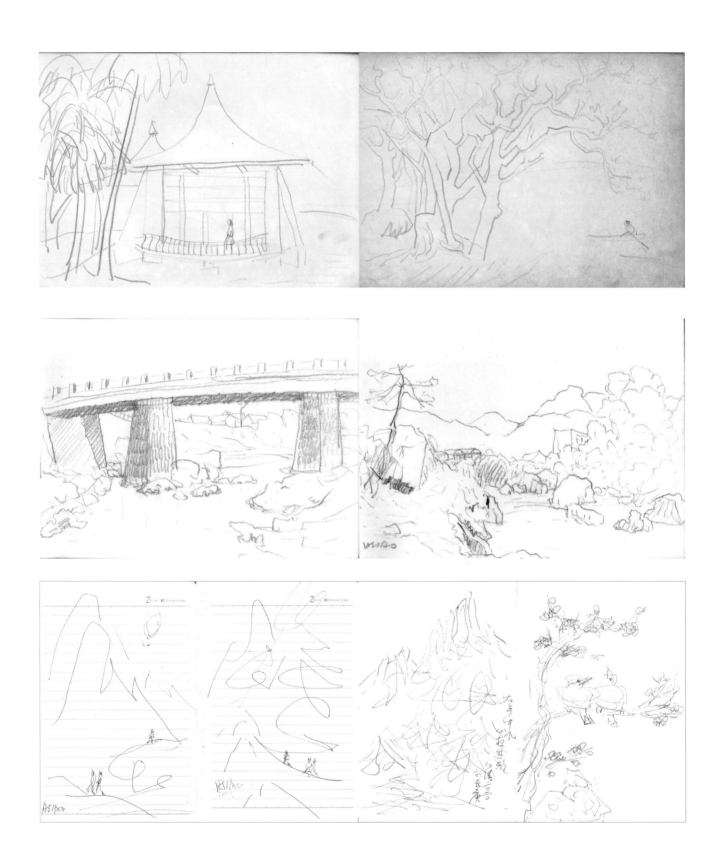

166

167

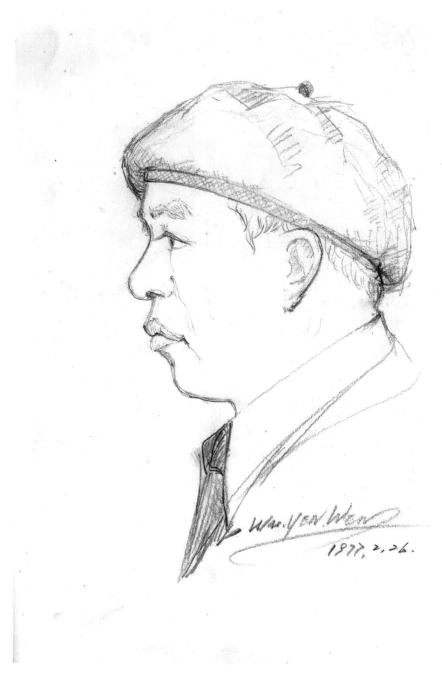

此圖為老師有人繪贈。

雕塑

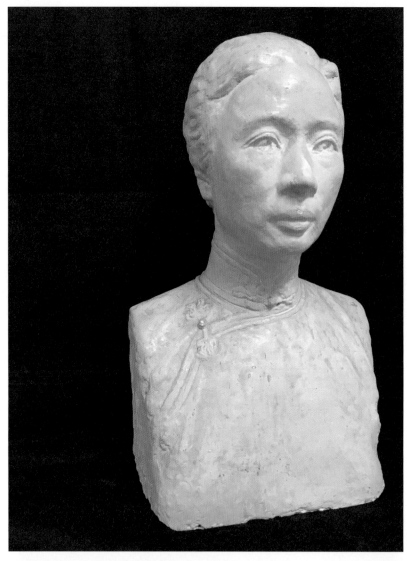

女士

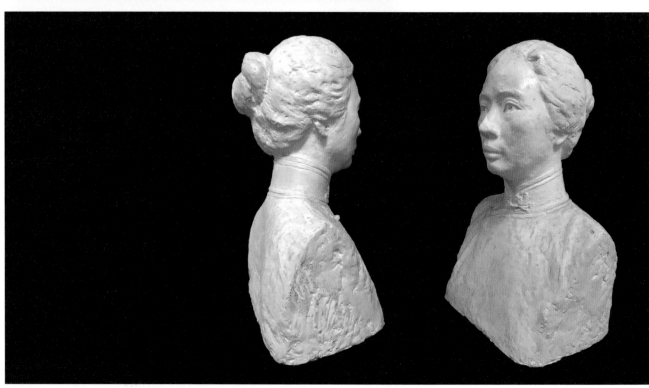

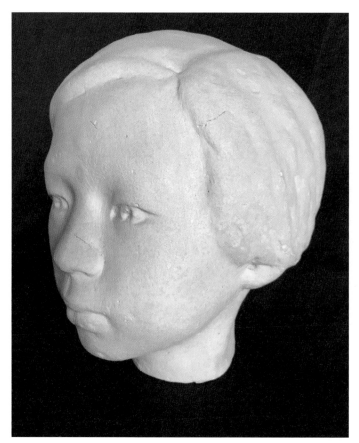
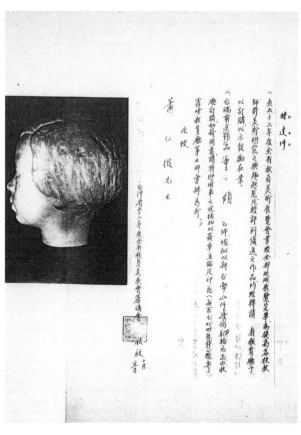

童顏

此作不僅為為蕭仁徵老師早期寫實、具象風格的創作,更是為數不多的非平面作品。而這件作品曾參加五十二年度(西元1963年)「全省教員美術展覽會」,獲得優選的佳績。

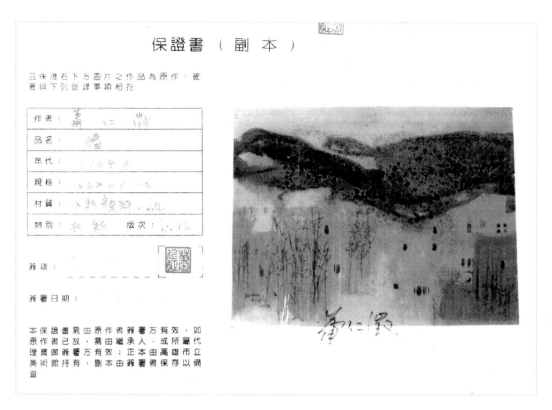

高雄市立美術館《牆》入藏保證書副本

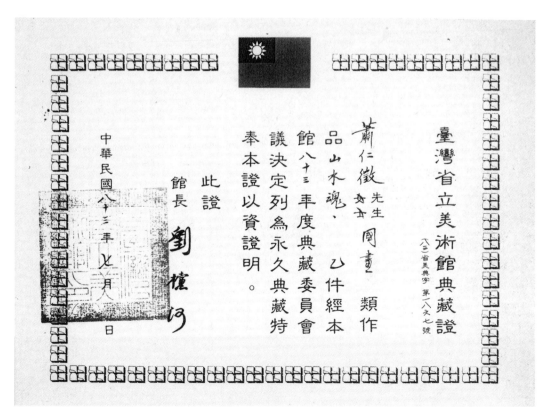

1994 臺灣省立美術館（今國立臺灣美術館）《山水魂》典藏證

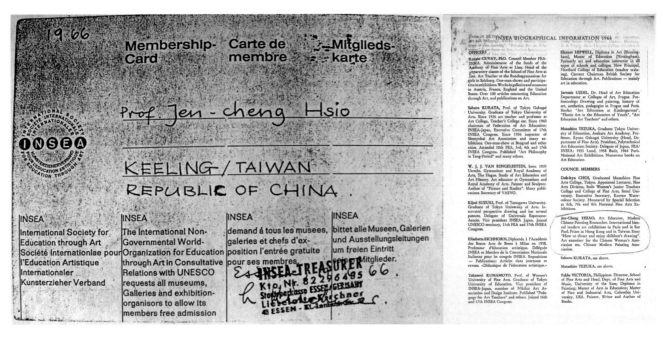

1966 INSEA

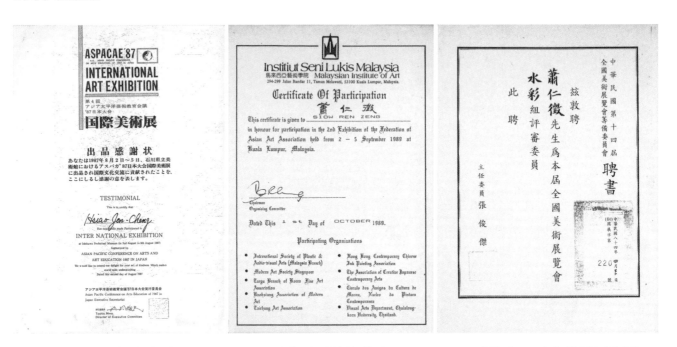

1987 亞太藝術教育會議　　　1989 馬來西亞藝術學院　　　1995「第十四屆中華民國全國
　　　　　　　　　　　　　　　　　　　　　　　　　　　　　　美術展覽會評審委員」聘書

聘 書

立案證書：基府社行貳字第1020163449號
聘書字號：102.8.13基藝聯聘字第 001 號

茲敦聘

蕭 仁 征 先生為本會會務顧問

素仰 台端 學養俱優，社會聲望遠
孚，與基隆淵源深厚，肯為藝術推展
指點謨訓，貢獻心力，固風雅於不墜
維百藝之長存，激揚清流，助臻重道
崇藝，裨利心靈淨化，社稷祥和。

此 聘

基隆市藝術家聯盟交流協會

理事長 黃 國 雄 暨

全體理監事 謹上

中華民國 102 年 8 月 13 日

2013 基隆市藝術家聯盟協會

聘 書

立案證書：基府社行貳字第1020163449號
聘書字號：107.12.15基藝聯聘字第0012號

茲敦聘

蕭 仁 徵 先生為本會諮詢委員

素仰 台端 學養俱優，社會聲望遠
孚，與基隆淵源深厚，肯為藝術推展
指點謨訓，貢獻心力，固風雅於不墜
維百藝之長存，激揚清流，助臻重道
崇藝，裨利心靈淨化，社稷祥和。

此 聘

基隆市藝術家聯盟交流協會

理事長 林 自 典 暨

全體理監事 謹上

中華民國 107 年 12 月 15 日

2018 基隆市藝術家聯盟協會

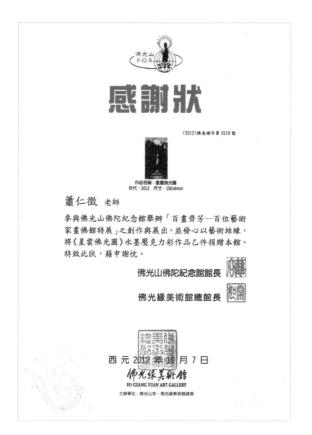

2012「百畫齊芳——百位藝術家畫佛館特展」

2015 國際彩墨蝴蝶藝術大展

1982「行政院文化建設委員會」函邀，推薦
為「文藝季縣市地方美展計畫（基隆市）」
感謝獎牌

1990 退休紀念獎牌

2001 雞籠文史協進會

2007 雞籠美展

1990 望重藝林

2008 鑫願景公關行銷有限公司

中國畫學會

文藝季紀念

國家文藝基金會文化服務團

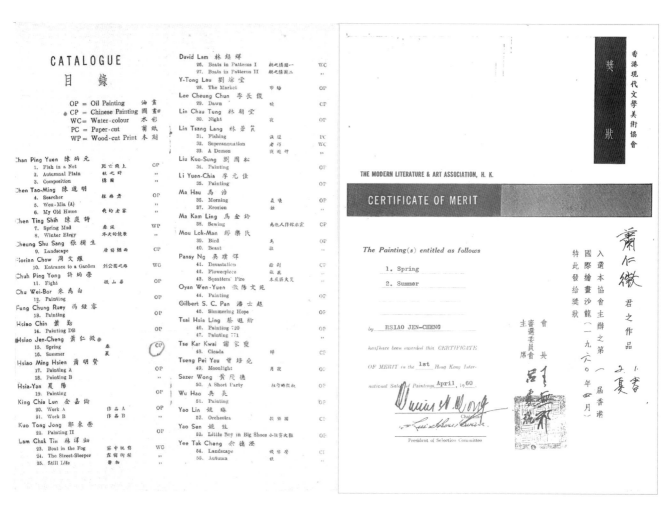

1960 香港現在文學美術協會入選證書

一、查五十二年度全省教員美術展覽會業經全部此屆展覽完畢，商提高各校教師對美術研究之興趣起見，凡經評列優異之作品，均經特請省教育廳予以訂購，以示鼓勵在案。

二、台端前送作品壹件 顏乙件，現擬以新台幣八件事佰捌拾者正由教應訂購如荷同意請將即附奉之收據加以簽章或貼足印花（每百元以四角計）發寄寧峰教育廳第五科彙辦為荷。

此致

　　　蕭　仁　徵　先生

台灣省五十二年度全省教員美展會籌備會

張敬青

1963 全國教員美展作品：童顏

190

1964 画廊きのくにや

光臨指導

謹訂於中華民國五十一年二月三日起在義二
路前議會禮堂舉行個人水彩畫展 敬請

蕭 仁 徵 謹 啓

日　期：二月三日至七日
時　間：上午九時至下午六時

日　期：五十一年二月三日至七日
地　點：基隆市義二路參議巷八號

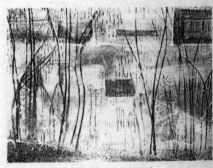

You are kindiy invited

to inspect a series of

DRAWINGS

presented by

HSIAO JEN-CHENG

雨中樹 (1959.在巴黎展出)
Trees in Rainwater (Exhibited in Paris, 1959)

Time : 9:00 a.m.–6.00 p.m.
Date : February 3-7 1962
Place : Former Keelung City Council Auditorium

簡歷：

民國十六年生於陝西雒扈，自幼愛好書畫，
十一歲從名家學習國畫，中學畢業復從軍，抗戰
畢興改習西畫，來台後考入中國文藝協會美術研
究班西畫組華業，後受野獸性苯先生鼓勵指導甚
深，即時對學院主義(Fauvism)繪畫的色彩與
線發生愛慕，採這過及攫主義(Cubism)，着重空
間構成的思想，研求簓色的機能，追求我國美術
精神，從事自我創造展表現。以抽象繪畫風格，
與友人創組長風畫會○現從事於美術教育工作○

展覽：

台灣全省教員美展 (一九五一五六年,台北)
台灣全省第十四屆美展 (一九五九年,台北)
中國現代美展 (一九五七年,台北)
中華民國第四次全國美展 (一九五七年,台北)
新綠水彩畫展 (一九五八年,台北)
法國巴黎國際雙年畫展(一九五九年,巴黎)
香港國際繪畫沙龍首屆美展(一九六○年,香港)
第六屆西聖保羅二年等國際現代藝展 (一九
六一年,巴西聖保羅)
梁對長風第一、二屆現代畫展 (一九六○-六
一年,台北)

INTRODUCTION:

Mr. Hsiao was born in 1927 at Joe-chih,
Shen-si Province. He has been glad to draw
paintings from childhood and to learn Chinese
drawings with an artist. when graduated from
middle school, he serviced in the army and stu-
died Western drawings during Resistance War.

After he arrived in Taiwan. he studied and
graduated from Art Research Class of Chinese
Literature Committee. Encouraging by Mr. Chang
Shing-chuan, a famous artist. he has liked the
colours and lines of Fauvism Paintings. By using
the methods of Cubism and emphasizing the
thought of Space Construction. function of
colors, the spirit of Chinese Art. he has devoted
to the expression and construction by himself.

Now he services in art education work and
creats "Chang-feng Art Association" with friends

EXHIBITION PARTICIPATED:

⑴ Teachers' Art Exhibition of Taiwan Province
(Taipei 1955-1956)
⑵ The Fourteenth Art Exhibition of Taiwan
Province (Taipei 1959)
⑶ Modern Art Exhibition of China(Taipei 1957)
⑷ The Fourth National Art Exhibition of China
(Taipei 1957)
⑸ Sin-lu Water-colour Paintings Exhibition.
(Taipei 1958)
⑹ International Biennial Art Exhibition (Paris
1959)
⑺ First International Art Exhibition(Hong Kong
1960)
⑻ The Sixth International Biennial Modern Art
Exhibition (St Paul 1961)
⑼ Chang-feng Modern Are Exhibition (Taipei
1960-1961)

畫展目錄

1. 基隆街景(一)
2. 基隆街景(二)
3. 雨中樹
4. 靜　物
5. 河邊船
6. 夜街道
7. 日月潭道景
8. 台北南門風景
9. 屋後景
10. 台中街景
11. 祈　求
12. 心　聲
13. 森林之歌
14. 太行山上
15. 眼的邊緣
16. 離別時
17. 秋　聲
18. 日落時
19. 故園秋
20. 哲　人
21. 偷　渡
22. 謀生者
23. 無言銀
24. 少女像
25. 街景一角
26. 樹下舞
27. 魚
28. 復活 (兔死)
29. 靜與靜(一)
30. 靜與靜(二)
31. 武　士
32. 姊妹花
33. 作弄者
34. 尋　(摸索)
35. 玩　偶
36. 建設之前
37. 流浪者
38. 異鄉人者
39. 獨　裁
40. 哀　鳴
41. 疤　痕
42. 花的季節
43. 花的季節
44. 巳　完
45. 殘　核
46. 失業者
47. 絃外之音

CATALOGUE

1. Keelung Street Scene (1)
2. Keelung Street Scene (2)
3. Trees in Rainwater
4. Something
5. Boat by the River
6. Along the Night Street
7. Scenery of Sun-moon Lake
8. Scenery of South Gate in Taipni
9. Scene behind the House
10. Taichung Street Scene
11. Pray
12. Voice in Heart
13. Song of Forest
14. On Tai-hang Mountain
15. The Edge of Eye
16. When departing
17. Sound of Autumn
18. Sunset
19. Fall in Old Garden
20. Philosopher
21. Crossing over Secretly
22. Life-earner
23. Hate of Silence
24. Portrait of a Maiden
25. A corner of Street Scene
26. Dancing under the Tree
27. Fish
28. Resurrection
29. Still and Still (1)
30. Still and Still (2)
31. Knight
32. Twin Sisters
33. Joker
34. Searching
35. Doll
36. Before the Construction
37. Wanderer
38. Stranger
39. Dictator
40. Mournful Crying
41. Scar
42. Queen
43. Season of Blossoming
44. All of End
45. Remains
46. The Unemployed
47. Sound beyond the String

1962 水彩個展

春譜

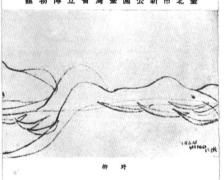

野柳

蕭仁徵畫展

中華民國五十九年七月二十一日至七月二十六日
每日上午九時至下午五時
臺北市新公園臺灣省立博物館

MODERN PAINTING EXHIBITION
BY
HSIAO JEN-CHENG
TAIWAN PROVINCIAL MUSEUM
NEW PARK, TAIPEI, CHINA
JULY 21~26, 1970
9A.M.~5P.M. DAILY

光臨指教

茲應臺灣省立博物館之邀謹訂於中華民國五十九年七月二十一日起至七月二十六日止在該館畫廳舉行個人畫展敬請

蕭仁徵拜啓

賜教處：基隆市信義區信二路二號之六

You Are Cordially Invited
to View
An Exhibition of Modern Painting
by
Mr. HSIAO JEN-CHENG
at the Taiwan Provincial Museum,
New Park, Taipei Taiwan
during the Period July 21, 1970
to July 26, 1970
from 9 A.M. to 5 P.M. daily

Address: Mr. Hsiao Jen-Cheng
No. 2-6, Sin-Erh Road
Keelung, Taiwan

INTRODUCTION:
Hsiao Jen-Cheng, born in 1928, came from the Shen-si Province of the Republic of China.
He was graduated from the National Taiwan Junior College of Arts. He is now A member of the Chinese Water-Color Society, of the Chinese Ink-Painting, of the Art Society of China and of the INSEA.
EXHIBITION PARTICIPATED:
1955 ▲Art Exhibition of Free China.
1956 ▲Teachers' Art Exhibition of Taiwan Province.
1957 ▲Modern Art Exhibition of China.
　　 ▲The Fourth National Art Exhibition of China.
1959 ▲The Fourteenth Art Exhibition of Taiwan Province.
　　 ▲International Biennial Modern Art Exhibition in Paris.
　　 ▲The Invited Exhibition of the Modern Painting in U. S. I. S.
1960 ▲First International Biennial Modern Art Exhibition of Hong-Kong won an Excellent Prize.
1961 ▲The Sixth International Biennial Modern Art Exhibition of St. Paulo.
1962 ▲First Personal Exhibition in Keelung, Taiwan.
1963 ▲United Exhibition of Modern Painters.
　　 ▲The Sculpture in Teachers' Art Exhibition of Taiwan Province won an Excellent Prize.
1964 ▲The Exhibition of Modern Taiwan Water-Color Paintings in Tokyo.
　　 ▲The Modern Ink-Painting Exhibition of National Taiwan Arts Center.
1965 ▲China Modern Art Exhibition in Tokyo.
　　 ▲National Water-Color Painting Exhibition of the National Gallery.
1968 ▲First Modern Ink-Painting Exhibition of the Republic of China.
1969 ▲The Invited Exhibition of the Modern Art in New Zealand.
　　 ▲The Invited Exhibition of the China Modern Work of Art in Spain.
1970 ▲The United Water-Color Exhibition of Taiwan Painters.
　　 ▲Second Modern Ink-Painting Exhibition of China.
　　 ▲The Personal Exhibition of Modern Painting in Taipei.

簡　介：

蕭仁徵係陝西省，一九二八年生，國立台灣藝專畢業，中國水彩畫會、中國水墨畫學會、中華民國畫學會、國際美術教育INSEA協會會員。

作品展覽：
一九五五年 入選自由中國美展
一九五六年 入選臺灣省教員美展
一九五七年 入選中國現代美展
　　　　　 入選中華民國第四次全國美展
一九五九年 入選臺灣省第十四屆美展
　　　　　 入選法國巴黎國際年青二年季現代藝展
　　　　　 應邀參加台壯美國新聞處舉辦當代西畫展
一九六〇年 入選香港首屆國際繪畫沙龍展並獲優選獎
一九六一年 入選第六屆巴西聖保羅國際雙年現代藝展
一九六二年 舉行首次個人畫展
一九六三年 入選臺灣省教員美展其雕塑獲優選獎
　　　　　 參加現代畫家聯展
一九六四年 參加東京きのくにや畫廊舉辦青年畫展
　　　　　 參加國立藝術館舉辦現代水墨畫展
一九六五年 參加東京日華美術交誼展
　　　　　 參加國家畫廊舉辦金國水彩畫展
一九六九年 應邀參加西班牙國立藝術館舉辦中國現代藝展
　　　　　 其作品在歐洲各國巡展。
　　　　　 參加第一屆中國水墨畫展
　　　　　 應邀參加紐西蘭惠靈頓中國現代藝術特展
一九七〇年 應邀參加波當藝苑現代畫展舉辦水彩畫聯展
　　　　　 作品「迸」被巴西駐華大使收藏
　　　　　 參加第二屆現代水墨畫展
　　　　　 應邀舉行個人畫展

1970 臺灣省立博物館（今國立臺灣博物館）個展

本舘為弘揚藝術文化，提高繪畫水準，謹訂於中華民國六十五年九月廿五日（星期六）上午九時，在本舘文藝活動中心舉辦「蕭仁徵先生畫展」。肅束奉邀，敬請

光臨參觀

基隆市立圖書館 謹訂

展覽時間：自九月廿五日起每日上午八時至下午五時，至九月廿九日止

蕭仁徵先生字湘，民國十七年生，陝西鹽屋人，自幼愛好書畫，深受師長教誨，日夕觀摩，領悟甚多，九歲時即能悉觀畫印象，描繪作品栩栩如生，十七歲時國運艱危，卽奮應蔣總統號召投筆從戎，轉輾大江南北，藝事從無間斷；來台後，考入中國美術協會西畫班，潛心研習素描、水彩畫，勉不懈。自國立台灣藝專畢業，先後執教於小學、中學、大專二十餘年，從事美育教學，熱心工作，平素利用暇日，勤奮創作，作品曾入選巴黎國際青年二年季現代美展、巴西聖保羅圖國際雙年現代藝展、香港國際繪畫沙龍展，獲優選獎，並應邀於紅西蘭、西班牙、英國、日本等國及歐洲巡迴展出，其作品受巴西駐華大使羅勒、澳洲駐華大使鄧佑肯及美國華僑等人士收藏。

蕭先生三十餘年來經常利用假日出外寫生，遍遊各省名勝，觀察自然，綜合萬象，無論造型技法、色彩線條，莫不表現其精簡，樸實與勤律，書法殷淋滿灕脫，頗受藝林重視。近年積有得憲作品五十餘件，尤具新銳，頃應邀在本舘文藝活動中心展出，用饗同好。

基隆市立圖書館 緘

基隆市義二路二巷六號

1976 基隆市立圖書館個展

蕭仁徵簡介：
一九二八年　生於陝西
一九六九年　國立臺灣藝專畢業
一九六六年　國際－NSEA美術教育協會提選為
　　　　　　亞洲區候選委員
一九七七年　基隆市美術協會常務理事
一九五〇～一九七九年於小學、中學、花蓮師範
　　　　　　專科學任教

重要畫展：
一九五五年　自由中國美展
一九五七年　中國現代美展
一九五七年　中華民國第四次全國美展
一九五八年　第十四屆全省美展
一九五九年　第一屆巴黎國際青年雙年藝展
一九六〇年　第一屆香港國際沙龍展
一九六一年　第六屆巴西、聖保羅國際雙年藝展
一九六二年　基隆市議會禮堂個展
一九六三年　全省教師離退優選獎
一九六四年　東京きのくにや畫廊水彩畫聯展
一九六五年　中日美術交誼展
一九六九年　中國當代美術，西班牙馬德里，歐
　　　　　　洲巡廻展
一九六九年　中國現代繪畫特展，紐西蘭惠靈頓
一九七〇年　水彩畫名家聯展，台北凌雲畫廊
一九七〇年　台灣省立博物館個展
一九七六年　基隆市立圖書館文藝活動中心個展
一九七九年　台北藝術家畫廊個展
一九七九年　美國在台協會文化中心個展
　　　　　其作品廣為中外博物館與個人所珍藏

蕭仁徵畫展
HSIAO JEN-CHENG PAINTINS EXHIBITION

美國在台協會 文化中心
AMERICAN INSTITUTE IN TAIWAN
CULTURAL CENTER
台北市南海路54號
54 Nan Hai Road, Taipei

中華民國六十八年十一月廿六日至十二月一日止
每日上午十時至下午五時止（星期五下午暫停開放）

懇辭花籃

Hours : 10A.m.─5p.m. daily
Novmber 26─December 1. 1979.

HSIAO JEN-CHENG
BORN IN SHEN-SI, 1928.
GRADUATED FROM NATIONAL TAIWAN ART
COLLEGE, 1969.
TO BE AN ASIA - CANDIDATE FOR INSEA-
COUNCIL, 1966.
THE OFFICER OF ART ASSOCIATION IN
KEELUNG TAIWAN 1977.
AN ART TEACHER FOR PRIMARY SCHOOL, HIGH
SCHOOL AND HWA-LIAN NORMAL COLLEGE,
1950-1979.

IMPORTANT EXHIBITIONS:
1955 Art Exhibition of Free China.
1957 Modern Art Exhibition of China.
 The Fourteenth Art Exhibition of Taiwan
 Province.
1959 The Fourteenth Art Exhibition of Taiwan
 Province.
 International Biennial Modern Art Exhibi-
 tion in Paris.
1960 First International Biennial Modern Art Ex-
 hibition of Hong-Kong won an Excellent Prize.
1961 The Sixth International Biennial Modern Art
 Exhibition of St. Paulo.
1962 First Personal Exhibition in Keelung, Taiwan,
 The Sculpture in Teachers' Art Exhibition of
 Taiwan Province won an Excellent Prize.
1964 The Exhibition of Modern Taiwan Water -
 Color Paintings in Tokyo.
1965 China Modern Art Exhibition in Tokyo.
1968 First Modern Ink-Painting Exhibition of the
 Republic of China.
1969 The Invited Exhibition of the Modern Art in
 New Zealand.
 The Invited Exhibition of the China Modern
 Work of Art in Spain.
1970 The United Water-Color Exhibition of Taiwan
 Painters.
 The Personal Exhibition of Modern Painting
 in Taipei.
1976 The Personal Exhibiton of Modern Painting
 in Keelung City Library.
1979 The Personal Exhibition of Modern Painting
 in Taipei Artists Gallery.
1979 The Personal Exhibition of Modern Painting
 in American Association in Taiwan.
 His works are Known and accepted Favorably
 by The world museums and individuals.

1979 AIT個展

蕭仁徵近年喜用美國壓克
力顏色和中國墨色作畫，以
墨色濃淡的造型，創造出令
人震撼的畫面與自我的表現
。曾參加國際重要畫展多次，
於1984年赴美考察美育,1985
年10月在美國文化中心舉行
遊美寫生個展。

Hsiao Jen-cheng liked
to use American acrylic
colors and Chinese ink
for these Years. He used
the form of dark-and-light
ink to create a shakening
atmosphere and search for
self-expression. He parti-
cipated many important
international exhibitions,
and went to America for
investigating esthetic edu-
cation in 1984. On May,
1985, he held a trip-
drawing exhibition on
visiting America in the
American Curtural Center.

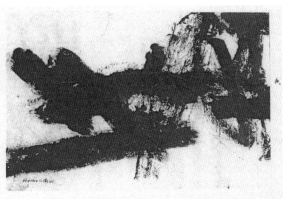

美國在台協會文化中心舉行

蕭仁徵遊美水彩寫生畫展

敬請光臨

展覽地點：美國在台協會文化中心
展覽日期：1985年10月4日～10月12日
開幕酒會：1985年10月4日下午3時～5時
開放時間：上午10時～下午5時
花籃懇辭（星期日、國假日休息）

1985 AIT遊美水彩寫生個展

謹訂於
　　中華民國九十年二月二日（星期五）至二月二十五月（星期日）假基隆市
誠品書店三樓藝文空間舉辦「蕭仁徵畫展」
敬請
　　蒞臨指教

　　　　　　　　　　　　　　　　　　　　　　　陳淑惠
　　　　　　　　　　　　　誠品書店基隆店店長　　　　　敬邀
　　　　　　　　　　　　　　　　　　　　　　　蕭仁徵

酒會時間：二月二日下午 2:30（懇辭花籃）
展覽時間：自二月二日至二月二十五日每日上午十點半至下午十點
誠品書店：基隆市仁三路十一號（原龍宮戲院）　電話：2421-1589

1976 基隆市立圖書館個展

DIRECCION GENERAL DE BELLAS ARTES
COMISARIA GENERAL DE EXPOSICIONES

PINTURA
CHINA
CONTEMPORANEA

MUSEO ESPAÑOL DE ARTE CONTEMPORANEO - FORMAS EXPRESIVAS DE HOY N.º 10

MADRID JUNIO, 1970

1970 Pintura China Contemporanea

Modern
Chinese Painting

Abstract
Expressions of the Brush

Warwick Arts Trust
33 Warwick Square, London SW1

20 February — 24 March 1985

Warwick Arts Trust

Modern
Chinese Painting

Abstract
Expressions of the Brush

WONG Chung-fong (Born 1943)

Native of Guangdong Province, he has lived most of his life in Hong Kong. Studied traditional painting under KOO Tsin-yaw (1896-1978). Coming from a family with major painting and book collections, he was introduced to painting at an early age. He is both a versatile painter and an experienced connoisseur.

58. Orchid & Bamboo (Ink) 30.5×62cm
59. Landscape (Ink) 50×32cm
60. Landscape (Ink) 52×32cm
61. Peony (Ink) 36.5×45.5cm
62. Reeds (Ink & Colour) 33.5×33.5cm

WEN Chi (Born 1930)

Born in Hebei Province. Graduated from National Taiwan Normal University. His abstract paintings reflect his interest in landscape art, and he is interested in exploring the possibilities open to Chinese art through the influence of Western art. He has exhibited widely in Taiwan and overseas.

63. Untitled (Ink & Colour) 60.5×60cm
64. Untitled (Ink & Colour) 66×60.5cm

● HSIAO Jen-cheng (Born 1928) ●

Born in Shanxi Province. Graduated from National Taiwan Art College in 1969, he has worked as an art teacher since 1950. His work emphasises the calligraphic nature of painting, and the changing moods of colour tones. He has exhibited widely in Taiwan and overseas.

65. Untitled (Ink) 62.5×94cm
66. Calligraphic Landscape (Ink & Colour): "The four seas are one family" 26×141cm

CHEN Ting-shih (Born 1916)

Born in Fujien Province, now lives in Taiwan. Active in movements modern style Chinese painting, he is also a sculptor. His work has been exhibited in many international exhibitions.

48. Abstract Landscape (Ink & Colour) 203×60cm
49. Abstract Landscape (Ink & Colour) 1980 90×63cm
50. Abstract Landscape (Ink & Colour) 1980 88×37cm

LUI Shou-kwan (1919-1976)

Born in Canton, China, and lived in Hong Kong after 1948. A traditional painter by training, his later career developed into experimental work within the Chinese painting medium. His innovatory example has wide influence. He was awarded MBE by the British government in 1971.

51. Abstract Landscape (Ink & Colour) 151×83cm
52. Dwelling (Ink & Colour) 46×46cm
53. Landscape (Ink & Colour) 45×45cm
54. Landscape (Ink & Colour) 94×37cm

HUANG Yong-yu (Born 1924)

Born in Hunan Province. He studied woodcut as a student and worked in his youth as a newspaper reporter. His painting is strongly influenced by Western art. He is a professor at the Central Academy of Fine Arts.

55. Landscape (Ink & Colour) 1984 68×68cm

LIN Xi-ming (Born 1926)

Born 1926 in Zhejiang, China. Presently an artist in residence at the Shanghai Art Academy. Worked as a folkcraft artist in his youth, he later studied classical painting and worked for many years as an art teacher and art editor. He has exhibited extensively in China.

56. Willows by the Lake (Ink & Colour) 68.5×46.5cm
57. Willow Trees (Ink & Colour) 110×68cm

15

14

1985 *Modern Chinese Painting--Abstract Expression of the Brush,* **Warwick Art Trust**

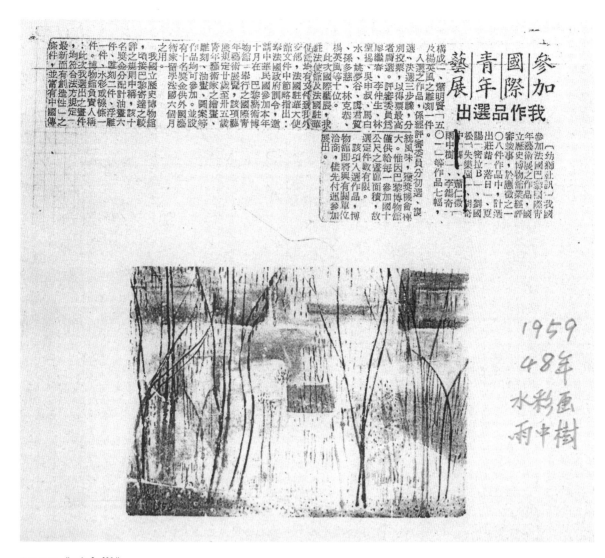

參加國際青年藝展
我國作品選出

1959《雨中樹》

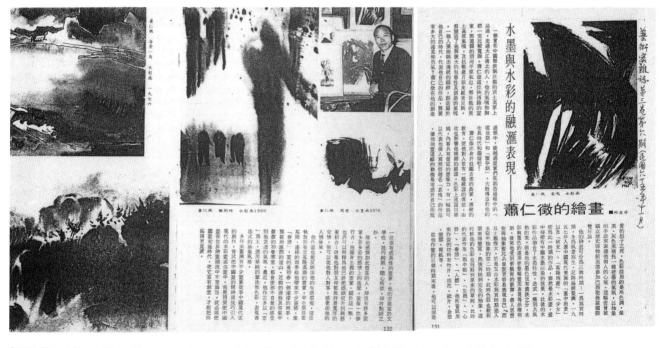

賴麗芳，〈蕭仁徵的繪畫——水墨與水彩的融匯表現〉，《藝術家雜誌》第三卷第六期，1976

抽象繪畫的欣賞
——寫在首屆國際沙龍閉幕後

●家明●

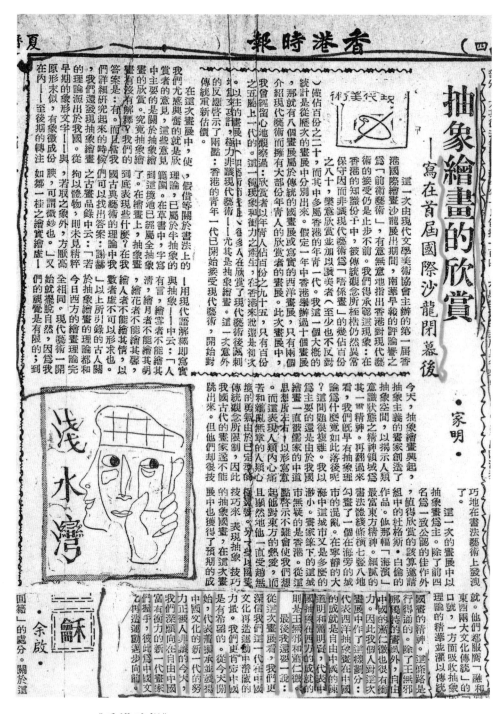

這一次由現代文學美術協會主辦的第一屆香港國際繪畫沙龍展出期間，南華早報的評論譽之為「前衛藝術」，有意無意地指出香港對現代藝術的接受仍是止步不前。我們得承認現代藝術的知識份子中，被傳統觀念所桎仍然異常保守因而非議現代藝術或寫實的西洋畫展。此次畫展中，佔估百份之二十，而其中多屬香港的年靑一代。我們這一個大槪的統計是從歷次的畫展中分別出來的。假定一年中香港舉辦過十個畫展，那就有八個畫展屬於傳統的國畫展或寫實的西洋畫展，只有兩個介紹現代藝術而擁有大部份年靑人的欣賞或寫實的畫展。

我曾經留心地觀察過：欣賞者以年靑人佔百份之九十五，只有百份之五屬上一代的。這一種現象和衝突的產生，尤其是在欣賞了現代藝術後諷刺我國古代的畫家遂不能。但他們却很跳出來。我們古代的傳統觀念所限制，因此不能的技巧，表現抽象技巧發展中也獲得了預期的成……

在這次畫展中，假借等關於書法上的——用現代語解糅即寫實賞者的意見，這些意見簡陋。在草畫中，字寫有言，繪畫者不能繪其明，繪畫者不能繪其情，以繪花者不能繪其馨，繪人者不能繪其聲，以繪者不能繪其……

我們尤感與奮的就是欣賞者的意見，這是意見，似姓攻讀，極力非議現代藝術——尤其是在欣賞了現代藝術，開始對……

今天，抽象繪畫興起，抽象主義的畫家創造了抽象空間，以揭示人類意識狀態之精神領域為其一貫精神。再翻過來看，我們既早有抽象理書法之幾條橫七豎八道點啟示不難會使我們想起……

巧地在書法藝術上發洩。他們都服膺「融和東西兩大文化傳統」的……

名為一致公認的佳作遂請……行得通的。除了王無邪……那個時的蕾風乃中國的滿仁微也很有……因此我個人對這次國畫抽象畫在中國的成就就是自由中國的……

19600428《香港時報》

19760925《中華日報》

1961《聯合報》

1970《聯合報》

19760927《中國時報》

19761008《國語日報》

蕭仁徵水墨畫展

展出日期：1985年11月23日～12月10日
開放時間：上午11時至19時（星期一休展）
預展酒會：1985年11月23日下午3時～5時

November 23～December 10, 1985
Reception: Saturday, November 23, 3:00～5:00P. M.

7, Lane 728 Chung Shan N. Rd., Sec. 6, Taipei
台北市中山北路6段728巷7號 Tel: 871-8465

19851122 臺灣新生報個展預告

ART

TAIWAN
Continued from Page 1D

trialized nation, one of the richest in Asia.

Mainland Chinese fleeing from the Communists brought to Taiwan ancient cultural and artistic traditions that stimulated Taiwanese natives to re-think their identity and find their own artistic voices. Of the artists represented in "Ancient Voices, New Ideas," three were born on the mainland, three on the island. They range in age from 30 to well over 70.

The Taipei Art Guild, founded in 1968, was the first non-profit cooperative gallery dedicated to promoting contemporary art in Taiwan. Until foreigners began collecting their work, modern artists in Taiwan were scorned by conservative counterparts who subscribed to the traditional principle of Chinese art known as "Fang-gu" or "to imitate the ancients."

According to Crawley, Chinese artists have experimented with Western materials and methods and have applied them to traditional Chinese themes, "often with odd results," but they are now returning to their roots in Chinese classical civilization "for identity and inspiration" and are experimenting with traditional materials, methods and motifs.

Crawley is a professional artist who has studied Chinese painting and calligraphy and has researched the modern Chinese art movement. She says mainland artists have great technique but little personality.

"They copy the styles of great modern masters, East and West, but they do not have the personal freedom to explore new horizons and make their own individual statements in their work," she says. "And when it comes to modern art, the personal character of the artist must shine through the work."

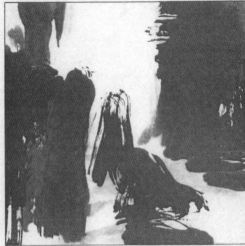

"Phenomena," a waterink scroll, will be part of a UO exhibit from Taiwan.

Chen Ting-shih was born in Fujian province in 1916. He has been influenced as an artist by a childhood accident that cost him his hearing and impaired his speech and by ancient calligraphy and rubbings. He makes his prints by hand carving designs in a thin board of pressed sugar cane fiber, whacking the boards to create fine cracks like those found in ancient oracle bones, applying oil-based printer's ink and rubbing the paper with a glass paperweight.

Chou Earthstone was born in Taiwan in 1950, but he uses a tradition-al Chinese "mao bi" to brush traditional water-inks onto thin, highly absorbent Chinese paper.

Hsiao Jen-cheng was born in 1928 in Shensi province. Although he does calligraphic and ceramic work, he is best known for his abstracts. His work has been shown abroad and he has won major international awards. He uses Chinese calligraphic inks on fields of Western watercolors and acrylics.

Li An-cheng was born in Taiwan in 1959, a farmer's son. He does water-ink landscapes using a Chinese brush.

Ren Shi-zeng was born in 1946 in Hsi An province. He makes paper by hand, using trees and plants that he gathers himself, then builds three-dimensional images using layers of textured and colored paper. He has been compared to Tsai Lun, who invented paper in China in 1059.

Yuan Chin-taa was born in Taiwan in 1949. Deeply affected by the modernization of Taiwanese life and by his art studies in New York City, he concentrates on "faces and attitudes" of modern life while showing the form, function and meaning of patterns in nature.

All but Li An-cheng will be in Eugene for the show.

"Ancient Ideas, New Techniques" is one of the few international traveling exhibitions of contemporary art to receive sponsorship from the government of the Republic of China.

Four government representatives will attend a private reception for the artists on Saturday. They are James Chang, director general of the Coordination Council for North American Affairs in Seattle, and his assistant, Richard Shih; and Charles Chenn, director of the council's information division in San Francisco, and his assistant, Tony Ong.

When the show ends here, the UO Museum of Art will circulate the exhibition through its traveling exhibition service, Visual Arts Resources.

The UO Museum of Art is open to the public free of charge from noon to 5 p.m. Wednesday through Sunday except state and university holidays. Free weekend parking is available within one block of the museum, in the university lot at East 14th Avenue and Kincaid Street.

For more information, contact the Museum of Art at 686-3027.

19891208 *The register-Guard, Eugene, Oregon*

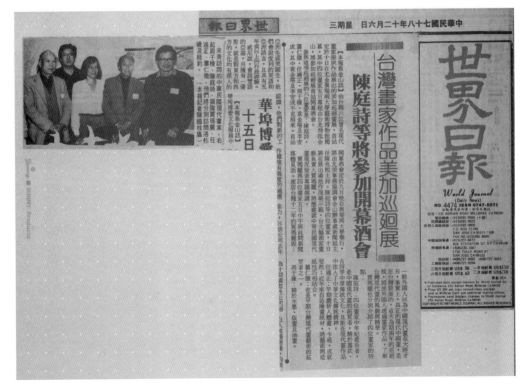

19891206《世界日報》

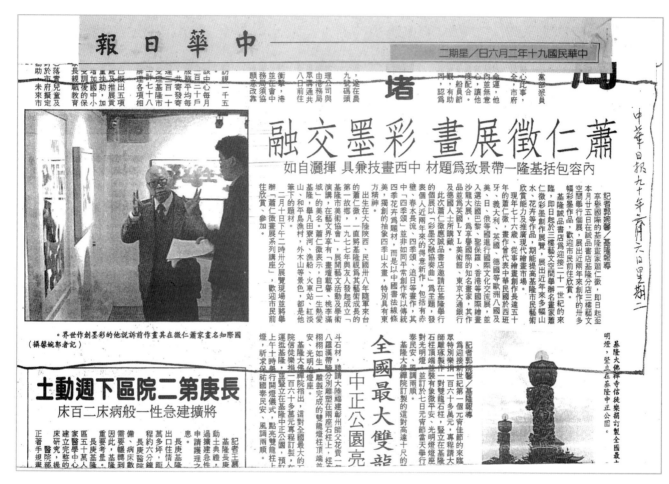

蕭仁徵畫展 彩墨交融

內容包括基隆一帶景致為題材 中西畫技兼具 揮灑自如

記者郭婉馨／基隆報導

。界世作創墨彩的他說訴前作畫其在徵仁蕭家畫名知際國
（攝婉郭者記）

長庚第二院區下週動土

將擴建急性一般病床二百床

記者王嘉／基隆報導

全國最大雙龍 中正公園亮起

記者郭婉馨／基隆報導

基隆大佛禪寺信徒樂捐訂製全國最大
明燈，豎立在基隆中正公園。

20010206《中華日報》

蕭仁徵與他風格獨具的彩墨交融作品。（記者翁聿煌攝）

彩墨交融 蕭仁徵心血交織

奇幻炫麗的視覺感受 是融合中西技法及沈澱生命經驗、哲學的最佳表現

〔記者翁聿煌／基隆報導〕基隆市在地的知名畫家蕭仁徵，目前正在誠品書店藝文空間展出他的近期作品，此項名為「彩墨交融協奏曲」的畫展，呈現蕭仁徵將傳統水墨及西方水彩融合所做的大膽嘗試，充滿中西交融的情趣。

今年七十七歲的蕭仁徵，從事繪畫工作執著投入多年，年輕時就曾獲得台灣省美展、全省教員美展等多項重要展的肯定，但蕭仁徵從不拘泥於固定形式，他希望能在自己的畫作中，呈現多元豐富的藝術創作，歷程中，他一直有所願景，直到近期他的風貌出現。

蕭仁徵表示，他的「風格」，是立自己的「風格」，他一直為免創作受到牽制，而且卅六幅畫展的精選作品，正是他自我創作的最佳表現形式，就是蕭仁徵協奏曲。畫展，就是蕭仁徵最好的「彩墨交融協奏曲」。

觀眾最好的就是蕭仁徵細膩而且卅六幅畫作層次分明地展現出獨特的水墨交融技巧，他的繪畫幾個重要階段，並利用閒暇眼讀研繪畫與創作，構成奇幻炫麗的視覺感受。

蕭仁徵的希望他能以傳統書法史的空白，填補我國現代繪畫史上的精力投注在創作上，以舉畢生的心血，交織成畫布上的執著與永恆。

20010206《自由時報》

作品名稱：

追日

畫家：蕭仁徵

文／西坡居士

藝術欣賞：

蕭仁徵畫家，陝西西安人，來基隆定居已達50年，從民國41年先後任教於基隆信義國小、東信國小、第四中學和花蓮師專等學校，一生奉獻藝術教學四十餘載，培養學生新觀念，新思維及創造力，並利用閒暇眼讀研繪畫與創作。

今年二月應誠品書店邀請，在三樓藝文空間舉辦「蕭仁徵21世紀繪畫作品展」，展出內容有彩墨、水彩、半抽象和抽象的超現實表現，具有東方藝術精神的新面貌作品發表。

蕭大師表示，藝術永遠是屬於原創性、思維性、自我性的一種表現。欣賞現代藝術作品，應平心靜氣地放棄傳統死忠的觀念，才有藝術求生的活路。

蕭大師歷經大時代的變遷，見證20世紀中末期，藝術思潮受西風東漸的影響，到21世紀東方精神的風雲再起，人們的觀念也要隨著時代而改變，欣賞一幅畫如同欣賞一幅草書，隨心境而轉念，沒有預設的框框和窠臼，是一眼看不完，一語描述不了的境界。

蕭大師指出，藝術創作一樣具有喜、怒、哀、樂的表現，蘊涵不朽的藝術精子，纖而孕育天地萬物，人類文明才得以生生不息。

COVER STORY 封面要聞 ①

《雙月刊》 第四期

中華民國90年2月15日發行
發行單位：基隆市形象商圈促進會

E-mail：ALAN.SHAW@MSA.HINET.NET

20010215 基隆市形象商圈促進會

人物側記

共工程號屬新法，不再受限於二坪法等
民眾日報 九十年二月六日

蕭仁徵畫展 誠品書店展出
以中國書法線條美 獨創抽象山水畫 特具東方精神

【記者郭凱逸基隆報導】基隆誠品書店為迎接廿一世紀的來臨，自即日起在三樓藝文空間，展出名畫家蕭仁徵近兩年來山水、花卉等畫作共卅六幅，歡迎有興趣的民眾踴躍前往欣賞。

蕭仁徵從事繪畫創作已有五十年，不但曾代表中華民國與歐、美、日、俄等國進行國際文化交流展，並曾入選法國巴黎等國際繪畫沙龍大展；此次他在誠品書店展出的作品，多半是近兩年來的得意新作，如赤壁、春水長流、四季頌、追日等。其中，四季頌不是傳統四季花卉，而是蕭仁徵以中國書法線條美，獨創的抽象四季山水畫，因此特別具有東方精神。

基隆市是蕭仁徵藝術成長的第一故鄉，自六十六年與友人發起成立「基隆市美術協會」，展開藝文活動及學術演講，在藝文界享有盛名。蕭仁徵表示，自己一生熱愛基隆，舉凡田寮河、漁船、火車站、紅淡山、和平島漁村，外木山等景色，皆是他筆下的題材。

因此，此次畫展展出的作品，除一部份是旅行各地之記錄外，還包括以基隆為創作題材之新作品，如九份遠眺、八斗子海濱、基隆一角等，每幅作品濃墨重彩、深淺調合，中西畫技兼具，相當具有可看性。

這項由誠品書店基隆店主辦的「彩墨交融協奏曲」蕭仁徵畫展，將自即日起至廿五日止，在三樓藝文空間展出，歡迎愛好藝文的市民前往欣賞。

美哉故鄉 蕭仁徵山水畫展登場

從事繪畫創作已有五十餘年的蕭仁徵老師，其畫作曾代表中華民國於西班牙、義大利、英、德等歐洲八國與美、日、俄等國進行國際文化交流展，並入選法國巴黎、聖保羅、香港等國際繪畫沙龍大展。

為迎接二十一世紀的來臨，及提升基隆市民藝術欣賞能力，蕭仁徵老師即日起特在基隆誠品書局，舉辦彩墨創作展覽；此次的展覽，多為近兩年來得意的新作，如赤壁、春水長流、四季頌、追日等畫作。其中，四季頌不是傳統四季花卉，而是蕭仁徵以中國書法線條美，獨創的抽象四季山水畫，特別具有東方的精神。

自喻基隆是他藝術成長的第一故鄉的蕭仁徵說，他一生熱愛基隆，舉凡田寮河、漁船、火車站、外木山、和平島漁村，紅淡山等景色，都是他筆下的題材。一九七七年與友人發起成立「基隆市美術協會」，展開藝文活動及學術演講，在藝文界享有「畫壇載譽、桃李滿城」的美名。

此次展出的作品中，除一部份是旅行各地之記錄外，新作品，如九份遠眺、八斗子海濱、基隆一角等，每幅作品濃墨重彩，揮灑自如，中西畫技兼具，頗具看頭。該項「彩墨交融協奏曲」蕭仁徵畫展，在誠品書店基隆店三樓藝文空間展出為期三個星期，歡迎愛好藝文的市民前往欣賞。（記者林賢經）

20010206 誠品個展《臺灣日報》/《民眾日報》

蕭仁徵彩墨創作 誠品書店展出
運用中國書法線條美 獨創四季山水畫 富東方精神

【記者黃紹銘／基隆報導】基隆誠品書店為迎接二十一世紀的來臨，特別介紹名畫家蕭仁徵彩墨創作展覽，展出近年來多幅山水、花卉等作品，期能提供基隆市民藝術欣賞能力及推廣現代繪畫市場。

從事繪畫創作已有五十年的蕭仁徵先生，畫作曾代表中華民國於西班牙、義大利、英、德等歐洲八國與美、日、俄等國進行國際文化交流展，並入選法國巴黎、聖保羅、香港等國際繪畫沙龍大展。蕭仁徵此次的展覽，多為近兩年來得意新作，如赤壁、春水長流、四季頌、追日等畫作。其中，四季頌不是傳統四季花卉，獨創的抽象四季山水畫，特別具有東方精神。

因此，此次畫展展出的作品，除一部份是旅行各地之記錄外，還包括以基隆為創作題材之新作品，如九份遠眺、八斗子海濱、基隆一角等，每幅作品濃墨重彩、深淺調合，中西畫技兼具，揮灑自如，頗具看頭。

這項由誠品書店基隆店主辦的「彩墨交融協奏曲」─蕭仁徵畫展，將至二月廿五日止，在誠品書店基隆店三樓藝文空間展出為期三個星期，歡迎愛好藝文的市民前往欣賞。

清點人數出差錯
大陸漁工逃亡烏龍？誤會一場

【記者黃紹銘／基隆報導】進入基隆八斗子漁港避風的作業漁船，昨天傳出有大陸漁工脫逃上岸的事件，經基隆八斗子安檢所清實證後，確定係清點時有誤差所致，完全是誤會一場。

八斗子安檢所經仔細查證後，證實是在清點上出差錯，目前已加派人員在漁港內進行戒護。

誠品書店基隆店即日起舉辦「彩墨交融協奏曲」─蕭仁徵畫展。（記者黃紹銘攝）

20010206 誠品個展《臺灣新生報》

图2 《小镇》萧仁徵 20×26cm 水彩 1964年　　　　图3 《G》萧仁徵 54×39cm 彩墨 1977年

到村里私塾读书，常常看乡贤负济博先生作画，开始他最初的艺术启蒙，他12岁转读祖庵镇高级中心小学，插入三年级。当时候他也崭露在绘画方面的天赋。当时学校有位巩雨萃（成名雨萃）老师教国画课，巩老师通晓国画，但也接受过新学，所以他没有用传统《芥子园画谱》式的教授方式，而是时常拿些瓶罐器物教画写生，这给学生打开了新的视野，负济博、巩雨萃两位老师萧仁徵是名不见经传的乡间画师，但直到萧仁徵成名，他对两位老师依然铭记于心。

高小毕业后，因为家庭原因，他辍学一年，望子成龙的父亲就指导他用毛笔蘸水在炕上练字，这段经历也无形中影响了他在后来的现代水墨创作上，对汉字形式的迷恋，1943年他18岁，考入武成中学（今户县二中的前身），1944年，由于抗日战争告急，他在学校⋯⋯

1949年初，他在朋友的帮助下，随军来台流浪，一边进行绘画写生。但是，之后由于大陆的战事发生，他滞留台湾，也从此与家里断绝音信。直到1989年两岸关系解冻，他终于在离家40年后重返故土。

萧仁徵在台湾生活的几十年里，他的艺术生涯开创了另一片天地，来台初期，在为生活奔波之余，他参加台北的"中国美术协会"夜间美术研习班，受教于席德山、朱德群等人，后又考入台北的"国立艺专"夜间部美术科，接受正规的学院美术教育，他的艺术兼作水墨、水彩、油墨、丙烯，杂撮于融合各种综合材料进行创作，其早期作品多为写实的风景写生，富有文学性的抒情风格，在后期的创作中，受到现代艺术思想影响，艺术探索渐进入抽象绘画表现领域。

在萧仁徵先生诸多的艺术成就中，最为显著的功绩莫过于发起台湾的现代水墨运动，特别是在台湾现代艺术成长的早期阶段，他成为其中的代表艺术家和积极倡导者，1964年以于还素、刘国松、萧仁徵等为创始者，成立了"中国现代水墨画会"；1968年以刘国松、萧仁徵等为发起人，成立"中国水墨画学会"，并且举办一年两次的艺术座谈会、作品观摩展。类似的这些活动和当时提出的相关艺术主张，推进了台湾现代绘画的发展和繁荣。

这里大致介绍一下台湾现代水墨画运动的背景，以及萧仁徵艺术观念的发展过程。

台湾水墨画根植于中国传统艺术，兴盛于明清时代。在其后的日据时期，传统水墨画受到压制，"东洋画"（即当时日本画在台湾的形式，其中的主流部分现今台湾称为"胶彩画"）占据了官方美术展览制度的正统地位，"二战"日本投降后，中国水墨画传统得以复兴，这时的代表艺术家就是所谓"渡海三家"（溥心畬、张大千、黄君璧）。

20世纪五、六十年代，台湾画坛掀起了一场现代主义艺术思潮。最初发起者是一批青年画家，他们发起组织的"五月画会"和"东方画会"，成为推动这场艺术运动的标志性事件。艺术运动的背景比较复杂，台湾本土文化带有一种典型性的岛国文化特征，包含了来自中国大陆、日本与欧美等多种文化的影响，在不同时期中，这些异质文化因素之间并存、融合，也有冲突和新生。尤其在20世纪中，伴随台湾的政治局势变化以及对外经济贸易的展开，也扩大了欧美现代文化在台湾的传播，促进了人们在文化艺术方面的自由发展和多元探索；还有，当时台湾的现代艺术思潮难逃避的一个特征，就是对中国大陆20世纪初期以后兴起的现代艺术运动的延续。例如，在台湾现代艺术运动早期发展中具有相当社会影响力的李仲生先生，是由大陆来台的艺术家，也曾是上海"决澜社"艺术运动的成员，还有萧仁徵对抗台湾在求学时期的老师朱德群等人，他们也都是由大陆来台。其中，朱德群受教于吴大羽、林风眠时代的杭州艺专，他后来从台湾去了法国。吴大羽和林风眠是身体抽象主义绘画，这两人后来都成为举世闻名的华裔画家。

当然，台湾兴起的这场现代艺术运动也不是一蹴而就，而是受到传统艺术势力和不同社会思想观念的挑战。例如，1961年刘国松和徐复观之间发生过一场关于现代主义艺术价值的激烈论争，刘国松直接回应有关对方对抽象的现代艺术主体精神表现为"怪诞、幽暗、荒凉、横暴"观点，这场争论在1968年才落下帷幕，直到20世纪80年代以后，台湾现代主义艺术风潮才逐渐平复。

在从20世纪中期发起的台湾现代主义艺术运动中，萧仁徵是最早以现代水墨形式参加国际美术展览的台湾画家，1960年，他的现代水墨画《春》《夏》入选首届香港国际绘画沙龙，当时《香港时报》评论，"代表中国抽象在西方的成就，则为王无邪和萧仁徵。" [1]

萧仁徵赴台前，军人的身份已经褪去，因为他先后从事了商品装潢、海报设计、教师兼画家等职业，所以他的艺术观念反复更为接近逆代近的前卫艺术风尚。

从20世纪中期至今，台湾的学校在艺术文化教育方面，注重兼顾中西，通过教育也营造和影响了社会整体的文化环境，"二战"后，在台现代水墨画的发起过程中，大学的美术教育具有积极的引导作用，特别是最早创校的国立台师范大学美术系，成为现代艺术思想的发源地（"五月画会"和"东方画会"成员大多曾经在台湾师大学习），也正是由于这样社会氛围的影响，逐步地强化了台湾艺术家对"本土化""主体性"艺术探索的自觉，所以，从第一代大陆迁台的水墨画家，到第二代、第三代的水墨画家，他们的作品系列出现了不同方向的指变；从褪给记忆的中国大陆山水、到"写生"台湾的乡土绘画，一直到现代水墨主义的抽象水墨画、超现实主义表现水墨，以及当代的观念水墨，呈现出艺术语言不断开放的文化状态。

萧仁徵艺术思想的形成成大致经历了类似过程，从他早期绘画的创作作品形式上已脱离了中国传统绘画的面貌，他后来的水墨的综合材料绘画，大量吸收了抽象艺术、抽象表现主义的观念，艺术表现手法兼容并蓄。虽然他的现代水墨绘画深受现代主义思潮影响，但是基于对中国艺术现代性的反思，他主张吸取中国文化精神的精髓，发现传统文化内涵的现代价值，让我们在传统书画艺术方面具有一定根底，所以他在现代水墨画创作中，艺术语言也刻意保留了这种中国文化因子。他把传统文化的道家思想、心性之学、天人合一等内涵，重新赋予了这些内涵在现代水墨画的"形""意"表达之中，也常常运用近乎单纯的笔法和色彩，发现墨、色、水相互作用的自然天趣和意韵，在现代水墨的语言表征中融入到中国式的哲思、禅意。在有些现代水墨作品中，他用心于对传统书法进行另一种抽象性地阐释，以狂草似的线条，充分表现水性绘画的特有意趣，或者是借用中国文字的象形性特征，创造出一种带有多义联想的意象境界，这种典型性的抽象画风，也影响了同时代台湾现代水墨艺术群体中，如刘国松、赵春翔、陈其宽、黄朝湖、吴学让等人的艺术拉开距离。

萧仁徵从19岁响应"十万青年十万军"号召，投笔从戎共赴国难，到赴台初期最辛误生自学绘画，后来积极倡导现代艺术主张，成为台湾现代水墨画的先行者，萧仁徵先生的艺术人生也宛如一曲波澜起伏的交响。

今天，萧仁徵先生已是耄耋之年，依然精神矍铄，并坚持艺术创作，他少小离家，一直心系故土，20世纪90年代至今，他经常回到大陆探索，特别是近年来，他风尘仆仆多次参与两岸三地的艺术展览和学术研讨活动，为两岸艺术文化的交流而努力。2017年，笔者在台北拜见萧仁徵先生及其夫人书法家詹碧琴女士，听他谈论他经历的家乡，以及当代中国大陆的艺术发展。萧老对笔者回忆他的人生道路，也提到自己的艺术理念：中国的现代艺术教育有和中国文化的联系，中国人创作的现代绘画不能和西方绘画没有区别。

参考文献：
[1] 陈明.20世纪台湾美术发展史 [M].合肥：安徽美术出版社，2014.
[2] 萧琼瑞、钉草、大块·萧仁徵 [M]//台湾艺术家系列. 萧仁徵. 香柏树文化科技有限公司，2010.

作者简介：全颖聪，清华大学艺术学博士，哲学博士后，北京建筑大学教师，

《艺苑》萧仁徵

風格獨特・意境高深
水彩畫家・蕭仁徵
今展出「文人小品」

（一）日起，假省立博物館展出其獨特的「文人小品」畫。

【本報訊】水彩畫家蕭仁徵，將自今（廿

二年全國教員暨國際繪畫獎的蕭仁徵，作畫已有廿年歷史，這次所作的「文人小品」畫展出，係近五年來，他為了擺脫水彩技巧上成規的羈絆

仔應香港首屆國際繪畫獎

個新的觀念，利用特製薄細紙和淡雅來表現中國藝術憲境之深邃。劉其偉教授認為

一個新的觀念，利用特製薄細紙和淡雅的色彩，來表現中國藝術意境之深邃。

蕭仁徵對於自己目前的繪畫表示並不固定一種風格，譬如他這次展出的作品「雨中樹」等，把所看大自然事物，經過畫景形

而上的追求美惡，這種美不望是形的美，而是心靈的啓發，故以最簡的一黑點線，把它溶入於畫圖之中。

現執教於崇右企專的蕭仁徵，平素除了作畫外，並喜「雕塑」及寫「新詩」，該到自己的畫境，他笑著說，由於苏書我得到安定，而「終生大事」我到是還沒有考慮到，自

他仍將繼續探索一種新的風格，他說：他的繪畫，經過畫景形下表現他自己熱烈的感受。他說：他的繪畫，經過

下國為蕭仁徵的近作全部作品演往涅太華展覽。（熊簡華）

展出的作品「谷關春遊」，然後將全部作品演往涅太華展覽。

個性的小品畫相似，與宋朝在野文人以繪其來寄托畫的寂白，不抄襲西畫的技巧，而能表現出國畫藝術最高深的意境。

們這一時代的畫，塑出獨特的風格，是最高享受的畫室中開門作畫，是：把我認為「垃圾桶」般的「墨守成規」的羈絆，授給學生，然後讓學生在設計方面自由發揮。

看蕭仁徵的「畫」
一位默默的耕耘者
畫的是「文人小品」

本報記者 褚鴻蓮

他在國內懸獎，蕭仁徵並沒有懸務的殊榮，但是，在國際繪畫界，名水彩畫劉值抑揚曾過的波折咸到有一席。他因為蕭仁徵只是一位迎首接踵，經從事教育工作廿年的他，和他的新觀念

他們對於自己新觀念，蕭仁徵也不完全向自己，一組「文人小品」瀏覽於我國南宋朝，當時的文人閒居田野，他們經常用淡泊的色調現在特製的細紙上。

蕭仁徵的畫，還有一個「分派」，在繪畫名流，在個略描述的同時，也使他的畫列入多訂一些「類系」。他，純粹為表現自己所要求

早期的蕭仁徵從畫多半為具象，寫意淡泊，他只是更能受安於畫圖的形式中。在予授給學生，然後讓學年

除了畫，他的雕塑技巧也屬上乘，那是他的第二藝術生命，廿年的「廣用美術」工作有一份收獲。現在有保佑的職業和他熱愛的藝術美術是相輔相成，他不願隨浮生生活，他道「緊張」「不安」。

蕭鴻蓮爭中得來的榮譽，但是，最值得蕭仁徵驕傲的，是廿日，在蕭仁徵將赴日本、西班牙、菲律賓等國循環的藝術之門，他的作品都懸掛在國立歷史

民國四十四年以來，在「中國現代美展」、「當代西畫展」、「現代水彩畫展」中至四十八年「現代藝術展」。今年四十一歲，國內，他是中國水彩協會INSEA協會員

近五年來，總他想通過他的個展來把近個略描述出列入的畫列。所以體驗過他的個性，

他們看今一遊家的氣質。

「藝周」評

蕭仁徵及嶺南二李畫展

中道

一次會議令揭幕

蕭仁徵的太陽系列畫展

【本報訊】

美西中華文化研習團
日前第三度來華研習

蕭仁徵的作品之一

「心之美者」謂之「情」

中文雅趣

許多人把生命中大部份的時光浪費在舌頭上，讓筆在是人生悲劇中最大的悲劇。因此，他的作品雖然在技巧形式上不斷求新求變，但他始終如一的保持著中國的獨特風格——運用中國水墨線條，從他自己來表現有特殊觀念的抽象畫。

沉默的畫家

蕭仁徵和他的畫　荒戈

蕭仁徵的畫是較冷僻的，他畫他心目中的文人意趣和禪味，蕭仁徵的畫因於西方純粹繪畫表現它獨特的風格，和背面抽象的出現。由於這種表現方法，便使蕭仁徵的畫在畫面上還顯出中國水墨畫的片段神韻；或者說，這種在畫面上還出現著禪味和畫境的表現。

他並不是一位美術家，了繪畫可說他是很好的評介國內及國際人士受歡迎，對於十年來他的作品，都是在國內增前的作品，並不是很好的收藏轉讓的事，這種事蕭仁徵卻像漠不關心似的，還在舌尖上。

蕭仁徵的畫展從無邊的浪費，他寧願在廣闊的把間浪費在舌尖上嗎？面上的事，都是在舌尖上，這是藝術的驕傲。

所收藏轉讓，對於十年來他的作品，好評受到國際人士受歡迎，已惜其名。

如一位美國畫家說他自己：「我除了繪畫之外，一無所知。」說他正是一句名言。

得沉默的畫家，他畫本身的畫，唯有正「沉默是金」的聲語，便成了他自己的獨一句名言。

今期蕭仁徵的新街之作，是他六十餘幅的展出。省立博物館舉辦的蕭仁徵的畫展從十九六十餘的畫，是他十年來的新街之作，是在形式上，現省中國畫法的韻味，而不是在內容上是描寫。

　　荒戈　欠完整，如能注意及此，蕭仁徵基本造形上顯得略當可更臻佳境。

蕭仁徵此次展出約九十餘件他的作品是創之中，也許他的作品中多半都是草率，出約九十餘件他的作品是藝術精神的藝術創作之中，蕭仁徵顧形式與內容，精神的一種藝術繪畫表現生活的內容；一瞬間逝的捕提事物的生命或表現生活的內容；年的偶然的事物之象正是與方法藝術創作之中，

敬啓者：本館徵集參加巴西羿保維市第六屆國際藝展展品承蒙

惠賜大作殊深感幸茲以運巴付展在即特訂於本（五）月十六日起在本

館靈郊頂展三天展畢立即裝箱付運相應函達敬請

惠臨參觀為何

此致

扁仁徵先生

國立歷史博物館 敬啓

五月十三日

中華民國　年　月　日

（專供公務使用）

49.12.1000　電話：二五八一七號　　地址：台北市南海路三十一號

字第　　號第　　頁　　58台博研字第五二二號

仁後先生道席：

敬啓者：本館頃籌編在紐西蘭舉辦中國藝展經已邀　　請

大作參展。茲為編印展覽目錄，除展品照片由館逕行攝影外，尚需用

各位作家人像照片，用特專函商請

先生迅賜四寸半身近照一幀，（如係寫作時攝影尤佳）務請於下(八)月

六日前交到本館以便彙辦。千祈準時（遲恐誤時）是所至荷。敬頌

道安

王宇清　敬上　七月廿五日

中華民國　年　月　日　（專供公務使用）58.6.5.000

地址：台北市南海路四十九號　電話：館長研究組三三一九七二‧展覽組三三五○○六八‧辦公室二五八一七號

件第　　號第　　頁

69 台博研字第 二四九四 號

仁徵

先生道席：

　敬啟者本館去歲籌辦在西班牙國立現代藝術館展出之「中國現代藝術」作

品，荷承

惠件參加，至深感紉。頃接我國駐西大使館函告以我國藝術作品在該國現代藝

術館之首次展出，西國朝野引為殊榮，對我藝展作品讚譽備至。復又寄來該項

展覽之目錄說明六十本，謹特奉上一冊，敬希

晒納留供參考。現該項藝品，正值歐洲八個國家巡迴展覽中，知注併閱，幷

致謝忱。專此順頌

道安

　　　　　　　王宇清 拜啟　十二月十八日

中華民國　　年　　月　　日　　　（專供公務使用）59.7.5.000

電話：館長 三三一三九二‧展覽組 三三六○○八　研究組...　地址：台北市南海路四十九號

字第　　號第　　頁

(60)台博研字第1710號

仁微 先生道席：

敬啓者：本館爲舉辦第七屆中日美術交換展覽，曾以參加「當代畫家近作展覽」之大作運日付展，幷經函請惠予同意在案。茲以該項作品業經在日展畢運回，因受倉庫容積所限，未便久存，謹特奉聞，敬希本(九)月十三至十五日三天內每日上午九時至五時在本館服務處隨時候駕憑據取件，幷以參展畫册及目錄奉贈，藉資紀念聊表謝忱。專此，敬頌

道安

王宇清 敬啓 九月八日

中華民國　年　月　日

（專供公務使用）60.1.5.000

地址：台北市南海路四十九號　研究：五七八五〇〇　展覽組三一九六〇〇八　館長：三三一九七二　辦公室二五八一七

（60）台博研字第〇五九二號

國立歷史博物館用牋

字第　頁　號第

仁微 先生道鑒：

敬啓者：本館前為慶祝我開國六十年美術節及本館國家畫廊創設十週年紀念

．與中華民國畫學會聯合舉辦當代畫家近作展覽．荷承

應邀賜件參展．謹申謝忱。茲以

台端大作．為新成精品．風格新穎．意境超逸．擬續供作本年中日美術交換展

覽用件．於本年五月卅一日起．在東京展出一週。展畢運返後即原件奉還．特

函奉達．敬懇

惠賜同意．俾期宏揚吾國文化．增進兩國友誼為荷．順頌

道安

楊三郎
弟　王宇清
姚夢谷　敬啓　四月六日

中華民國　年　月　日

（專供公務使用）60.1.5,000

地　址：台北市南海路四十九號　電　話：館長室三一三九七二　研究組五八七五〇〇　展覽組三六〇〇九八　公室二五八一七

216

字第　號　頁

仁徵先生道席：敬啓者：本館頃爲慶祝第廿屆美術節，鄭重徵求名

家美術作品，舉辦美術展覽二週。夙仰

先生望重藝壇，衆所景慕，敬特專函邀請

惠賜作品參展，惟作品題材，務希具有積極意義而能發揚傳統文化精神

皷舞奮發向上意志爲楓宜。如荷

俞允，即請　賜將展品務于本月廿二日（星期五）以前飭交本館展覽組點

收，當場塡奉收據，展畢（憑原據）隨即

璧還，不誤。附奉展品卡片一紙，煩請　賜塡隨同展品一併擲下。無任感

謝。敬頌

道安

中華民國　年　月　日

包遵彭　敬上　三月十三日

（專供公務使用）

51.11.5,000　電話：二五八一七號　地址：臺北市南海路四十九號

(62)台博研字第 ＿＿ 號

仁微

先生道席：

敬啓者：本館於五十八年五月間籌辦之「中國藝術展覽」，荷承

惠件參展，至深感紉。此項展覽先後在紐西蘭、奧大利亞、斐濟等國計二十

餘城市巡迴展覽，慇獲異域重視。茲以

先生作品業已運回抵館，限於倉儲空間，敬希在本（五）月底前派員蒞臨本館研

究粗持據取回，倘蒙

惠贈本館永久藏展，尤所歡迎。專此，敬頌

道安

王宇清 敬啓 五月廿二日

218

國立歷史博物館

(62)台博研字第 609 號

仁徵

先生道鑒：敬啟者：本館籌辦「中華民國現代藝術展覽」業將展品空運

巴黎付展。荷承

惠件參展。至深感紉。謹附展覽目錄壹冊致贈，尚希

詧收留念為幸。專此敬頌

道安

何浩天 敬啟 七月十六日

(62)台博研字第 1101 號

仁微
先生道席：
女士

敬啓者：本館於五十八年間，先後在西班牙舉辦「中國現代藝展」，暨「中國

文物展覽」，復又合併為「中華民國文物歐洲巡迴展覽」，荷承 惠送

畫作品「山靜人方歸」壹件，隨同歷史文物計一六六件，歷經西班牙，匍

鈞牙，比利時，盧森堡，希臘，馬蘭他，意大利等八個國家各大博物館（美術

館）巡展，對擴大宣揚中華文化方面，頗著成效，現已展畢運回。於十二月十
○○○○○○○○○○　　　　　　　　　　　　　　○○○○

日至十三日辦公時間，辦理憑據退件手續。為便於退件，

（一）國畫：敬請持據至東側門進入四樓409室祖國容小姐處取件。（如因體力不便

登佛，即請在本館收發處，以電話聯絡，當即檢出面交。）

（二）油畫，水彩畫，版畫：敬請持據至本館大門詢趙漢卿先生洽取。

蓮函奉達，務懇在退件期間持據派員蒞館取回原件，無任感幸。

專此奉聞，并頌

道安

國立歷史博物館敬啓 十一月廿八日

臺北市立美術館

仁徵 先生 道鑒：為宣揚我國水墨繪畫之特質，並與現代美術思想結合以展現我

國水墨抽象豐富之技法與內涵，並開創我國水墨繪畫新境界，謹訂於民國七十五年九

月廿七日至十二月十日舉辦「中華民國水墨抽象展」。並分為邀請展出及公開徵件兩

項進行。素仰 先生 精於水墨創作，特奉 函敬邀懇請 惠賜符合本項展覽主題之大

作裝裱完成一至二件共襄盛舉，如蒙惠允，請於七十五年八月一日以前，將大作惠送

本館典藏組彙收為荷。並檢附公開徵件實施要點乙份，以供參考。耑此 順頌

藝安

蘇瑞屏 敬上 五月十七日

台北市立美術館函

台北市立美術館

正本

受文者：蕭仁徵先生

中華民國捌拾貳年拾月卅日
北市美典字第八二二九五四號

為確定本館典藏風格，提昇本館地位，承蒙
先生
女士 提供所創作之優秀作品予美術館蒐藏
，經提請本館美術品審議小組審議通過列入典藏，特頒典藏狀乙幀以表謝忱。

正本

受文者：蕭仁徵先生

為確定本館典藏風格，提昇本館地位，承蒙 先生
女士 提供所創作之優秀作品予美術館蒐藏

，經提請本館美術品審議小組審議通過列入典藏，特頒典藏狀乙幀以表謝忱。

台北市立美術館

中華民國捌拾貳年拾月卅日
北市美典字第八二二九五四號

19931030

仁澈　先生道席：

本館為我國第一座美術館，將於本年十二月二十四日正式落成，茲為慶祝開館典禮，除舉辦「海外藝術家作品聯展」外，擬邀國內知名藝術家提供精作隆重舉辦「國內藝術家作品聯展」，藉促海內外藝術家相互觀摩與團結，共謀美術水準之提昇與文化之發展。素稔

先生藝術造詣老高，名重藝壇，特函奉邀，敬請參考所附簡則提供大作一件，共襄盛舉，展畢原璧奉還，倘承

俞允，無任感荷，尚此奉邀，並頌

道安

台北市立美術館
籌備處主任　　黃　敬上　八月一日

臺北市立美館成立預告

224

基隆市辦理七十一年文藝活動地方美展計劃

一、依據行政院文化建設委員會(71)文建泰字第二二九五號函規定擬訂本計劃擴大辦理。

二、主辦單位：基隆市政府

三、承辦單位：本市美術協會

四、策劃人：蕭仁徵先生

五、作品類別：國畫、西畫、書法、雕塑等四類。

六、參展作家：邀請本市畫家、書法家、雕塑家共同參與。

七、展出時間：七十一年十二月廿四日至廿八日。

八、展出地點：海門藝廊（本市義一路二號三樓）。

九、展出經費：由文建會補助伍萬元（包含工作人員津貼加班費展品目錄編印費用及展覽辦支

）本府另補助場地及展出費用貳萬元。

十、有關展出籌備事宜總由承辦單位會同策劃人蕭仁徵先生共同處理。

1982 文藝活動地方美展

行政院新聞局（函）

受文者：台灣省立基隆市高級商工職業學校

日期：中華民國柒拾捌年拾月拾叁日發文
字號：(78)銘際一字13728
附件：如文

主旨：本局擬邀請 貴單位廣告設計科教師蕭仁徵先生赴美國奧瑞岡大學參加巡迴畫展開幕酒會事，請 查照惠復。

說明：

一、本局為加強東西文化交流及向美國觀眾推介我國當代藝術風貌期擴大我國國際宣傳效果，頃與美國奧瑞岡大學（THE UNIVERSITY OF OREGON）所屬之視覺藝術中心（VISUAL ARTS RESOURCES）聯合舉辦「台北藝術家畫廊畫家作品美、加巡迴展」。

二、首展地點為該校藝術館，屆時擬邀請 貴校蕭仁徵先生於開幕酒會時舉行座談及示範表演，請惠予同意准假俾隨團前往。

三、檢附該畫家團名單及行程表，併請參考。

行政院新聞局

19891013 行政院新聞局

行政院文化建設委員會（函）

發	文		件附
日期	中華民國柒拾壹年拾月廿刪日		
字號	(71)文建參 字第 貳貳玖伍 號		如主旨

受文者 蕭先生仁徵

速別 最速件

副本 最速件寄發

收受者

副本受者 如附件㈡、本會第三處、（含附件）

示批 擬辦

主旨：函送「中華民國七十一年文藝季縣市地方美展計畫」乙份，請 查照惠辦。

說明：

一、依據行政院七十一年九月十八日台七十一化字第一五八四○號函辦理。

二、茲推薦 貴縣市美術家蕭仁徵先生參與策劃。蕭仁徵先生住址基隆市

仁二路197巷4弄1號 電話（○二）二八八五九 。

三、請將 貴縣（市）展覽計畫於本（七十一）年十一月十日以前函報本會，並掣據領取補助款。

主任委員 陳奇祿

（函聘）　國立臺灣藝術館

受文者

抄送副本機關

本機關

事由：函請將作品參加現代水墨畫展由。

茲敬聘

蕭仁徵先生作品參加本館本年度現代水墨畫展。此聘

館長　王籙勳

檔　附件

期日　中華民國五十　研州月十日

文　字號　國藝情藝　字第　二一七　號

49.1.5,000

保存年限	檔號

受文者：蕭仁徵 先生

速別

密等

解密條件 公布後解密　附件抽存後解密

「中國現代墨彩畫展」參展畫家

行文單位
正本：本館研究推廣組
副本：

批示

擬辦

蓋印

發文
日期　中華民國捌拾參年貳月伍日
字號　(83)藝研字第 001 號
附件　如文

主旨：本館擬邀請 台端作品，參加「中國現代墨彩畫美國巡迴展」（詳如說明），敬請 查照惠復。

說明：

一、台端提供作品參加「中國現代墨彩畫展」，於俄羅斯民族博物館及本館中正藝廊展出，普受喜愛與稱讚，極為成功，特申謝忱。

二、為加強國際人士對於我國藝術發展新風貌之認識，並使現代水墨藝術的光華能遠被海外，本館擬於本年五月至十二月間辦理「中國現代墨彩畫美國巡迴展」（詳細時間、地點正籌備聯絡中），謹邀請 台端原展作品「盛世」壹件參加，並將印製畫冊推廣。檢附調查表壹份，敬請 填妥後擲回或傳真（〇二）三四一五八六八張書豹先生收，俾憑彙辦。

館長 張俊傑

82. 7. 5,000

229

仁微 先生道鑒：

本館為慶祝文藝節，特訂於本(64)年五月四日至六月廿九日，在 國父紀念館

中山畫廊，舉行「全國水彩畫家作品特展」素仰

先生蜚聲藝壇，學養精湛，擬請 惠賜近作一件參展（請裝框），如蒙

兪允，敬請於四月廿六日至廿八日將 大作寄送台北市仁愛路四段五〇五號，

國父紀念館服務台彙收，以便按時展出。展畢退還，專函奉邀。順頌

道綏

國父紀念館
中國水彩畫會　　啟

三月廿八日

國 父 紀 念 館 用 箋

19750328 國父紀念館

年表

年表

1925年（民國14年）
- 5月28日出生於陝西省周至縣九峰鄉懷道村黃家堡（今陝西省西安市鄠邑區蔣村鎮懷道村黃家堡），父蕭伯正、母范氏

1931年（民國20年）
- 隨家母至同村員府，見壁上書畫依依不捨，回家試畫《梅花喜鵲圖》，爾後於就讀私塾時，常見員濟博先生作畫，深受其影響

1935年（民國24年）
- 就讀「祖庵鎮高級中心小學」，於圖畫課受鞏育勤先生教導，初立美術書畫之基礎

1943年（民國32年）
- 考入「私立武成初級中學」，於美術課以臨摹習畫

1944年（民國33年）
- 在校報名志願從軍，至雲南省曲靖市受嚴格軍事訓練，隔年對日抗戰勝利後，隨軍前往遼寧省

1946年（民國35年）
- 復學就讀「國防部預備幹部局特設長春青年中學」，於該校美術課學習中、西畫，假日則於長春市「文英畫社」學習素描，常於教室作畫至深夜不倦

1947年（民國36年）
- 轉讀「國防部預備幹部局特設嘉興青年中學」，於該校美術課學習中、西畫，並常去杭州市西湖等地寫生

1949年（民國38年）
- 隨軍來臺灣，假日常外出寫生

1950年（民國39年）
- 3月參加「臺灣省國民學校專科（美術科）教員試驗」檢定合格
- 以《秋菊圖》面試，於臺北市「飛馬畫社」擔任設計師

1951年（民國40年）
- 考取「中國美術協會」美術研究班，師事陳定山、朱德群、黃榮燦等學習中、西畫
- 於臺北市「上海美藝廣告公司」擔任設計師

1952年（民國41年）
- 於臺北市「世界廣告工程公司」擔任設計師

1953年（民國42年）
- 陸續於多所國民小學、國民中學與「臺灣省立基隆市高級商工職業學校」、「臺灣省立花蓮師範專科學校」等任繪畫導師，並開始參加「臺灣省教員美術展覽會」

1955年（民國44年）
- 參加「自由中國畫展」，於臺北市「新聞大樓」展出
- 參加「新綠水彩畫會」水彩畫展，於臺北市「中山堂」展出

1956年（民國45年）

· 參加「中國現代美展」，於「臺北市教育會」二樓展出

1957年（民國46年）

· 以水彩畫作品《南門風景》參加第四屆「中華民國全國美術展覽會」入選，於「國立臺灣藝術館」展出

1959年（民國48年）

· 成立「長風畫會」，與張熾昌、吳鼎藩等為共同發起人

· 以半抽象水彩畫作品《雨中樹》入選「法國巴黎國際雙年藝展」，於法國巴黎展出

· 以抽象水彩畫作品《森林之舞》入選第十四屆「臺灣省全省美術展覽會」，於「臺灣省立博物館」展出

1960年（民國49年）

· 第一屆「長風畫展」，於臺北市「新聞大樓」展出

· 以抽象水墨畫作品《春》、《夏》兩幅入選「香港國際現代繪畫沙龍展」，於香港「聖約翰禮拜堂」副堂展出

1961年（民國50年）

· 第二屆「長風畫展」，於臺北市「新聞大樓」展出

· 以抽象彩墨畫作品《災難》、《哀鳴》兩幅入選「巴西聖保羅國際雙年藝展」，於巴西聖保羅市展出

1962年（民國51年）

· 第三屆「長風畫展」，於「國立臺灣藝術館」展出

· 舉行首次個人水彩畫展「蕭仁徵水彩水墨個展」，於「基隆市議會」（前）禮堂展出

· 受邀參加「國立歷史博物館」主辦「現代彩墨展」展出

1963年（民國52年）

· 第四屆「長風畫展」，於臺北市「國際畫廊」展出

· 參加「臺灣省教員美術展覽會」，雕塑部作品《童顏》獲優選獎，於臺中市巡迴展出

· 受邀參加「國立歷史博物館」主辦「全國水彩畫展覽」展出

1964年（民國53年）

· 成立「中國現代水墨畫會」，與于還素、劉國松等為共同發起人

· 受聘擔任「中國家庭教育協進會」繪畫部評審委員

· 加入「國際藝術教育協會」（INSEA）

· 應「國立臺灣藝術館」邀請，參加「中國現代水墨畫展覽」

· 參加「中國聯合水彩畫展」，於臺北市「新聞大樓」展出

· 應日本「きのくにや畫廊」邀請，參加「臺灣水彩畫家作品展覽」，於東京展出

· 參加「臺灣省教員美術展覽會」西畫部，水彩畫作品《海邊》、《雨後情》入選展出

1965年（民國54年）

· 考入「國立臺灣藝術專科學校」美術科

· 應「國立歷史博物館」邀請，參加「日華美術交誼展覽」，於東京「上野公園」展出

1966年（民國55年）

· 獲「國際藝術教育協會」(INSEA)提名為亞洲區候選委員

1968年（民國57年）

· 成立「中國水墨畫學會」，與劉國松等為共同發起人

1969年（民國58年）

· 「國立臺灣藝術專科學校」美術科畢業

· 參加「中國現代水墨畫會」展覽，於臺北市「耕莘文教院」展出

· 應「國立歷史博物館」邀請，參加西班牙「國立現代藝術館」之「中國現代藝術展覽」、歐洲
 八國之「中華民國文物歐洲巡迴展覽」巡迴展出

· 應「國立歷史博物館」邀請，參加「中國藝術特展」於紐西蘭、澳大利亞、斐濟等國計二十餘
 城市巡迴展出

1970年（民國59年）

· 臺北市「凌雲畫廊」舉辦馬白水、洪瑞麟、劉其偉、王藍、張杰、蕭仁徵、席德進、高山嵐八位
 名家水彩畫聯展，抽象水墨畫作品《構成》為巴西駐華大使繆勒典藏

· 參加「中國現代水墨畫展」，於臺北市「國立臺灣藝術館」展出

· 應「臺灣省立博物館」邀請，舉行「蕭仁徵水彩、彩墨個人畫展」

1971年（民國60年）

· 受聘擔任「國立歷史博物館」主辦「亞洲兒童畫展」評審委員

· 應「國立歷史博物館」邀請，參加「當代畫家近作展」展出

· 應「國立歷史博物館」邀請，參加「日華現代美術展覽」，於東京「上野公園」展出

· 參加「中國水墨畫大展」，於「臺灣省立博物館」展出

1972年（民國61年）

· 參加「中國水墨畫大展」，於「香港大會堂」展出

1973年（民國62年）

· 應「國立歷史博物館」邀請，參加「中國現代水墨畫展」展出

· 應「黎明文化中心」邀請，參加「名家作品聯展」展出

· 參加「全國水彩畫大展」，於「臺灣省立博物館」展出

1974年（民國63年）

· 應「國立國父紀念館」邀請，參加「當代畫家近作展」展出

1975年（民國64年）

· 應「國立國父紀念館」邀請，參加「全國水彩畫名家作品特展」展出

· 應「中國文藝協會」邀請，參加「水彩畫名家展」展出，作品《構成》為女作家張蘭熙典藏

1976年（民國65年）

· 應英國「LYL美術館」邀請，參加「中國當代十人水墨畫特展」展出，山水畫兩幅為該館典藏

· 應「基隆市立圖書館」邀請，舉行個人畫展於該館「文藝活動中心」

1977年（民國66年）

· 成立「基隆市美術協會」，為該協會之發起人

· 應「基隆市立圖書館」邀請，參加「中國現代名家作品聯展」展出

1978年（民國67年）
・於「基隆市美術協會」擔任常務理事
・應臺北市「春之藝廊」邀請，參加「現代水墨畫聯展」展出
・受聘擔任中華民國第九屆「世界兒童畫展」評審委員

1979年（民國68年）
・「藝術家畫廊」舉行「蕭仁徵現代水墨、水彩畫個展」，作品《龍與雲》、《良駒》、《寒冬》為東京「大通銀行」典藏
・應「美國在臺協會」邀請，於「美國在臺協會文化中心」舉行個人畫展

1980年（民國69年）
・「藝術家畫廊」舉行「蕭仁徵現代水墨畫個展」，作品《太陽》、《冬日》、《長相思》、《海景》為美國「大通銀行」及德國收藏家典藏

1981年（民國70年）
・應「中國電視公司」邀請，參加「水墨畫家作品展」展出

1982年（民國71年）
・應「基隆市政府」函聘，擔任「全國美術創作展覽」籌備委員暨評審委員
・應「行政院文化建設委員會」函邀，推薦為「文藝季縣市地方美展計畫（基隆市）」策劃人

1983年（民國72年）
・應「基隆市政府」函聘，擔任「千人寫生比賽」評審委員

1984年（民國73年）
・應「臺北市立美術館」邀請，參加慶祝該館開館及藝術家作品聯展

1985年（民國74年）
・應「基隆市政府」函聘，擔任「文藝季」評審委員
・參加英國倫敦「華威克藝術信託」（Warwick Arts Trust）舉辦「中國現代抽象水墨畫特展」展出
・應「臺北市立美術館」邀請，參加「國際水墨畫特展」展出
・應「臺北市立美術館」邀請，參加「國際水墨畫特展」展出，參觀美術館與蒐集資料
・應「美國在臺協會」邀請，舉行「蕭仁徵遊美水彩寫生畫展」於「美國在臺協會文化中心」展出

1986年（民國75年）
・應「臺北市立美術館」邀請，參加「中華民國水墨抽象畫展」展出

1987年（民國76年）
・應邀參加第四屆「太平洋國際美術教育會議暨國際美術展覽」，於日本「石川縣立美術館」展出，作品《秋日》為該館典藏

1988年（民國77年）
・應「臺灣省立美術館」邀請，參加開館展「中華民國美術發展展覽」展出
・彩墨畫作品《夏日山景》為美國「科羅拉多州立大學」典藏

1989年（民國78年）

- 應「行政院新聞局」函邀，參加「臺北藝術家畫廊畫家作品美、加巡迴展」（於美國、加拿大巡迴展覽兩年），並於首展地點「奧瑞岡大學博物館」擔任作畫示範與講述，作品抽象彩墨畫《互尊》為該博物館典藏
- 應「中華民國全國美術展覽會」籌備委員會邀請，參加第十二屆「中華民國全國美術展覽會」展出
- 參加「馬來西亞藝術學院」舉辦「亞洲畫家作品展覽」展出

1990年（民國79年）

- 應「基隆市立文化中心」邀請，參加「美術家作品展覽」，並被選為資深優秀畫家暨頒獎，作品《夏日松影》為「基隆市文化局」典藏
- 《藍白點》、《水墨山水》為「國立歷史博物館」典藏

1992年（民國81年）

- 應「中華民國全國美術展覽會」籌備委員會邀請，參加第十三屆「中華民國全國美術展覽會」展出
- 應「基隆市立文化中心」邀請，參加「臺灣省北區七縣市第二屆美術家聯展」展出
- 應「基隆市立文化中心」邀請，舉辦「蕭仁徵、詹碧琴夫婦書畫展」

1993年（民國82年）

- 抽象水彩畫作品《離別時》、半抽象彩墨畫作品《山醉人醉》為「臺北市立美術館」典藏
- 應邀參加俄羅斯「聖彼得堡民族博物館」舉行之「中國現代彩墨畫展」暨開幕典禮，並赴東歐各地旅遊寫生、參觀美術館與蒐集資料
- 應「亞洲水彩畫展」籌備委員會邀請，參加第八屆「亞細亞國際水彩畫展」，於「高雄市中正文化中心」展出
- 《落日》、《寫意山水》為「國立歷史博物館」典藏

1994年（民國83年）

- 應「臺灣省立美術館」邀請，參加「中國現代水墨畫大展暨兩岸三地畫家、學者，水墨畫學術研討會」，作品《山水魂》為該館典藏
- 應甘肅「敦煌研究院」邀請，參加「敦煌國際學術會議」

1995年（民國84年）

- 參加「中國現代墨彩畫美國巡迴展」，於「國立臺灣藝術教育館」展出
- 應邀參加「國立臺灣藝術教育館」舉辦之「中華民國第一屆現代水墨畫展」展出
- 成立「二十一世紀現代水墨畫會」，與劉國松、袁德星、黃朝湖、黃光男等為共同發起人
- 受聘擔任第十四屆「中華民國全國美術展覽會」評審委員
- 應「中華民國全國美術展覽會」籌備委員會邀請，參加第十四屆「中華民國全國美術展覽會」展出

1996年（民國85年）

- 參加「亞太地區水彩畫家作品邀請展覽」，於「國立臺灣藝術教育館」展出
- 應南京「江蘇省美術館」邀請，參加「二十一世紀現代水墨畫會會員作品展覽」，於該館展出
- 應「國立國父紀念館」邀請，參加「二十一世紀現代水墨畫會會員作品展覽」，於該館展出

1997年（民國86年）

- 現代水彩畫作品《牆》為「高雄市立美術館」典藏
- 應「基隆市立文化中心」邀請，舉辦首屆「藝術薪火傳承：美術家蕭仁徵先生繪畫展覽」，作品《春漲煙嵐》為「基隆市文化局」典藏
- 「二十一世紀現代水墨畫會」應邀於山東「青島市博物館」、「威海展覽館」、「山東省美術館」等展覽

1998年（民國87年）

- 「中華民國第二屆現代水墨畫展：21世紀新展望」於「國立臺灣藝術教育館」展出
- 參加「臺中市立文化中心」15周年館慶，於該文化中心舉辦之「全國水墨畫邀請展」展出
- 應「中華民國全國美術展覽會」籌備委員會邀請，參加第十五屆「中華民國全國美術展覽會」展出

1999年（民國88年）

- 參加「跨世紀亞太水彩畫展」，於「國立臺灣藝術教育館」展出
- 參加「臺灣現代水墨畫展」，作品《秋水篇》於比利時布魯塞爾展出

2000年（民國89年）

- 參加「臺灣現代水墨畫大展」，於四川「成都現代美術館」、北京「中國美術館」展出
- 參加「庚辰龍年名家創作特展」，於「國立臺灣藝術教育館」展出
- 參加「中國當代水墨新貌展」，於「國立臺灣藝術教育館」展出

2001年（民國90年）

- 參加「新世紀亞太水彩畫邀請展」，於「國立臺灣藝術教育館」展出
- 參加「水墨新動向」展，於「高雄市立中正文化中心」展出
- 應「誠品書店」邀請，於其基隆店三樓藝文空間舉辦「彩墨交融協奏曲」個人畫展

2002年（民國91年）

- 應「陝西歷史博物館」邀請，與夫人詹碧琴於該館舉辦聯展，畫作《冬雀》為該館典藏
- 參加「臺中市政府文化局」舉辦「全國彩墨藝術大展」展出
- 參加「水墨新紀元：當代水墨畫兩岸交流展」，於「國立國父紀念館」展出

2003年（民國92年）

- 參加「國際彩墨布旗藝術展」，於臺灣、美國、法國、波蘭、馬來西亞等國巡迴展出
- 參加「臺灣美術戰後五十年作品展」，於臺北市「長流美術館」展出

2004年（民國93年）

- 參加「臺中市政府文化局」舉辦「全國彩墨藝術大展」展出
- 參加「水墨新動向」展，並分別於「國立成功大學」、「逢甲大學」與山東「青島市文化博覽中心」、四川「成都現代藝術館」、「九寨溝博物館」等多處巡迴展出

2005年（民國94年）

- 參加「臺中市政府文化局」舉辦「國際彩墨衣裳藝術大展」展出

2006年（民國95年）

- 參加「臺灣國際水彩畫協會會員聯展」，於「國立國父紀念館」展出
- 參加「水墨變相：現代水墨在臺灣」展，於「臺北市立美術館」展出
- 參加「臺中市政府文化局」舉辦「國際彩墨方巾藝術大展」展出

2007年（民國96年）

- 成立「基隆海藍水彩畫會」，並擔任該會之創會會長
- 參加「臺中市政府文化局」舉辦「國際彩墨圖騰藝術大展」展出
- 參加「臺北縣政府文化局」舉辦「臺灣國際水彩畫邀請展」展出
- 參加「成都現代雙年展：水墨新動向－臺灣現代水墨畫展」，於四川「成都現代藝術館」展出

2008年（民國97年）

- 參加「臺中市政府文化局」舉辦「國際彩墨生態藝術大展」展出
- 參加「國際彩墨圖騰藝術西班牙展」，於西班牙「O＋O國際藝術交流中心」展出
- 參加「臺灣國際水彩畫邀請展」，於「國立中正紀念堂」展出

2009年（民國98年）

- 參加「臺中市政府文化局」舉辦「國際彩墨塗雅藝術大展」展出
- 應「研華文教基金會」邀請，「基隆海藍水彩畫會聯展」於臺北市「研華公益藝廊」展出
- 成立「新東方現代書畫家協會」，為該協會之發起人

2010年（民國99年）

- 參加「臺中市政府文化局」舉辦「國際彩墨人文藝術大展」展出
- 「新東方現代書畫家協會」首屆展覽，於「基隆市立文化中心」展出
- 參加第三屆「傳統與現代」當代華人水墨書法創作邀請展，於河南省鄭州市展出

2011年（民國100年）

- 參加「臺中市政府文化局」舉辦「國際彩墨扇子藝術大展」展出
- 參加「基隆海藍水彩畫會展」，於「基隆市立文化中心」展出
- 參加「新東方現代書畫會會員聯展」，於「基隆市立文化中心」展出

2012年（民國101年）

- 參加「臺中市政府文化局」舉辦「國際彩墨面具藝術大展」展出
- 參加「基隆海藍水彩畫會展」，於「基隆市立文化中心」展出
- 參加「新東方現代書畫會會員聯展」，於「基隆市立文化中心」展出
- 參加「佛光山佛陀紀念館」舉辦之「百畫齊芳-百位藝術家畫佛館特展」，並捐贈水墨壓克力彩作品《星雲佛光圖》予該館典藏

2013年（民國102年）

- 參加「臺中市政府文化局」舉辦「國際彩墨帽子藝術大展」展出
- 參加「基隆海藍水彩畫會展」，於「基隆市立文化中心」展出
- 參加「新東方現代書畫會會員聯展」，於「基隆市立文化中心」展出

2014年（民國103年）

- 參加「臺中市政府文化局」舉辦「國際彩墨鞋子藝術大展」展出
- 參加「基隆海藍水彩畫會展」，於「基隆市立文化中心」展出
- 參加「新東方現代書畫會會員聯展」，於「基隆市立文化中心」展出
- 參加「臺灣五十現代水墨畫展」開幕展，於臺北市「築空間」展出

2015年（民國104年）

- 參加「臺中市政府文化局」舉辦「國際彩墨蝴蝶藝術大展」展出
- 參加「基隆海藍水彩畫會展」，於「基隆市立文化中心」展出

- 參加「基隆藝術家聯盟交流協會聯展」，於「基隆市立文化中心」展出
- 參加「新東方現代書畫會會員聯展」，於「基隆市立文化中心」展出
- 參加「絲路翰墨情」兩岸四地書畫名家邀請展，於「香港國際創價學會」展出
- 作品《昇》、《雨中樹》為「國立臺灣美術館」典藏

2016年（民國105年）

- 參加「臺中市政府文化局」舉辦「國際彩墨魚類藝術大展」展出
- 參加「基隆海藍水彩畫會展」，於「基隆市立文化中心」展出
- 參加「基隆藝術家聯盟交流協會聯展」，於「基隆市立文化中心」展出
- 參加「新東方現代書畫會會員聯展」，於「基隆市立文化中心」展出

2017年（民國106年）

- 參加「臺中市政府文化局」舉辦「國際彩墨花與城市藝術大展」展出
- 參加「基隆海藍水彩畫會展」，於「基隆市立文化中心」展出
- 參加「基隆藝術家聯盟交流協會聯展」，於「基隆市立文化中心」展出
- 參加「新東方現代書畫會會員聯展」，於「基隆市立文化中心」展出

2018年（民國107年）

- 參加「臺中市政府文化局」舉辦「國際彩墨花花世界藝術大展」展出
- 參加「基隆海藍水彩畫會展」，於「基隆市立文化中心」展出
- 參加「基隆藝術家聯盟交流協會聯展」，於「基隆市立文化中心」展出
- 參加「新東方現代書畫會會員聯展」，於「基隆市立文化中心」展出

2019年（民國108年）

- 參加「臺中市政府文化局」舉辦「國際彩墨鳥類藝術大展」展出
- 參加「基隆海藍水彩畫會展」，於「基隆市立文化中心」展出
- 參加「基隆藝術家聯盟交流協會聯展」，於「基隆市立文化中心」展出
- 參加「新東方現代書畫會會員聯展」，於「基隆市立文化中心」展出

畫是想出來畫
想是畫出來的

Painting is from thinking, and thinking is from painting
Hsiao, Jen-cheng's biography and archive

蕭仁徵傳記暨檔案彙編

國家圖書館出版品預行編目(CIP)資料

畫是想出來畫 想是畫出來的：蕭仁徵傳記暨檔案
彙編 = Painting is from thinking, and thinking is from
painting : Hsiao, Jen-cheng's biography and archive / 蕭
仁徵, 廖新田, 蕭瓊瑞, 邱琳婷合著. -- 初版. --
臺北市：國立歷史博物館, 2020.12
　　面；　公分
ISBN 978-986-532-242-7(平裝)

1.蕭仁徵 2.藝術家 3.臺灣傳記

909.933　　　　　　　　　　　　　109019739

發行人/ 廖新田
出版者/ 國立歷史博物館
地址/ 100臺北市中正區徐州路21號
電話/ +886-2-23610270
傳真/ +886-2-23931771
編輯/ 重建臺灣藝術史計畫專案辦公室
合著者/ 蕭仁徵、廖新田、蕭瓊瑞、邱琳婷
主編/ 邱琳婷
執行編輯/ 鄭宜昀、孫榮聰
英文翻譯/ 鄭宜昀、時代數位內容股份有限公司
攝影/ 鄭宜昀、邱鈴惠
美術設計/ 邱鈴惠
特別感謝/ 國立臺灣美術館、臺北市立美術館、
　　　　　高雄市立美術館、基隆市文化局
總務/ 許志榮
主計/ 劉營珠
製版印刷/ 耿欣印刷有限公司
出版日期/ 2020年12月
版次/ 初版
其他類型版本說明/ 本書無其他類型版本
定價/ 新臺幣700元整

展售處/ 五南文化廣場臺中總店
　　　　400002臺中市中區中山路6號

　　　　國家書店松江門市
　　　　10485臺北市中山區松江路209號1樓

　　　　國家網路書店
　　　　http://www.govbooks.com.tw

統一編號/ 1010902139
國際書號/ 978-986-532-242-7

Publisher/ Liao, Hsin-tien
Commissioner/ National Museum of History
Address/ No. 21, Xuzhou Rd., Zhongzheng Dist., Taipei City 100, Taiwan (R.O.C.)
Tel/ +886-2-23610270
Fax/ +886-2-23931771
Editorial Committee/ Reconstruction of Taiwan's Art History Project Office
Authors/ Hsiao, Jen-cheng ; Liao, Hsin-tien ; Hsiao, Chong-ray ; Chiu, Ling-ting
Chief Editior/ Chiu, Ling-ting
Executive Editor/ Cheng, I-yun ; Sun, Jung-tsung
Translator/ Cheng, I-yun ; TIME Digital Contents Co.
Photography/ Cheng, I-yun ; Chiu, Ling-hui
Art Design/ Chiu, Ling-hui
Thanks/ National Taiwan Museum of Fine Arts ; Taipei Fine Arts Museum ;
　　　　Kaohsiung Museum of Fine Arts ; Keelung City Cultural Affairs Bureau
Chief General Affairs/ Hsu, Chih-jung
Chief Accountant/ Liu Yin-chu
Printing/ Keng Shin Printing Corporation
Publication Date/ December, 2020
Edition/ First Edition
Other Version/ N/A
Price/ NT$700

Shop/ Wunan Cultural Square paternity Museum
　　　No. 6, Zhongshan Road, Central District, Taichung City, 400002

　　　Government Publications Bookstore(Song-jiang)
　　　No.209, Songjiang Road , Zhongshan District, Taipei City, 10485

　　　Government Online Bookstore
　　　http://www.govbooks.com.tw

GPN/ 1010902139
ISBN/ 978-986-532-242-7